談侯孝賢

侯孝賢／給電影工作者的備忘録

侯孝賢
講述

卓伯棠
策劃／彙編

本書內容來自侯孝賢導演受卓伯棠先生之邀，

於二〇〇七年十一月五日至七日一連三天於香港浸會大學所進行的系列講座。

目次

我的電影之路 ... 007

談日本導演小津的電影 ... 053

我的電影美學信念 ... 093

談法國導演布列松的電影 .. 159

與影評人的對話 ... 207

台灣電影的現在與未來 ... 263

附錄　侯孝賢作品年表 ... 287

我的
電影之路

開場短講————卓伯棠｜時任香港浸會大學傳理學院電影電視系系主任

各位來賓、各位老師、各位同學，大家好！我們很榮幸也很開心能夠請到侯孝賢導演為我們
做為期三天的大師班講座，分享他在電影圈的創作經驗。

二十世紀七〇年代末到八〇年代，台灣、香港以及中國幾乎不約而同掀起一場電影藝術的革
新運動——台灣新電影、香港新浪潮、中國內地第五代，侯導演便是當時台灣新電影的領軍
人之一。他早期的電影很特別——由他個人的故事開始，從個體出發，自己的生活、成長
過程、喜愛的東西等等，都是從這邊引發出來的，是很私人化的電影書寫。這同當時的香港
電影是很不一樣的，香港電影中很少有導演講自己的故事，只有一兩個，如方育平、許鞍華，
此外還有很多其他不同類型的電影。中國內地第五代導演的電影更不是講自己的，更多的是
關照歷史，從歷史裡面反映現實。這是那時候三地新電影很大的一個不同點。侯導演作者論
的創作從最早的《戀戀風塵》、《童年往事》開始到近幾年的《千禧曼波》、《珈琲時光》、
《最好的時光》等，一路走來，都是有他自己的理念在背後延伸的。

所以如果我們掌握了侯導演所有的東西，再補充今天、明天、後天他沒有在電影裡面講出來
的東西，或者有一些大家提問他才講出來的，我們便可以去完整地理解他和他的創作。當然，
侯導演的電影基本上是他的全部，但除去電影大家想知道的，在這個大師班裡面侯導演都可
以和大家分享。那麼，我就將下面的時間交給侯導演。

電影是拍出來的

各位好。其實呢，我還是一句老話——電影不是用講的，電影是講不通的，基本上電影實際上是要去拍的。你一直拍、一直拍，你就會拍出電影來，而且會拍越好。你一直看，看電影、看周遭的事物，你一直看、一直看，你就會有一個眼界，所謂的鑑賞力。你有了鑑賞力，你的電影就會有一個高度，這是很簡單的道理，因為你要通過你的眼睛才能交出這個片子。基本上這個看就是一個觀察、看事物的方法。

其實我只會拍電影，並沒有辦法講得非常清楚。尤其是年輕的時候，通常是知其然而不知其所以然，就是行比較易，知比較難，所謂的知難行易，那是你在整個漫漫創作過程中才可以慢慢理解的。所以我以下所要講的東西，你不要以為我是一下就知道這些，不是。它是在我拍了幾部之後知道一點，又拍了幾部之後知道一點。知道了一些【但是很快又模糊掉，隨著年齡【的增長】，拍了越多的片子後，才慢慢清晰起來。就像我們腦子裡對城市的 map 一樣，知識也是有地圖的。意思就是你住

香港住久了，腦子裡就知道坐什麼車到哪裡，轉什麼車，慢慢搭香港就清楚了，可能九龍也逐漸清楚起來。有這樣的習慣和記憶之後，你去中國內地、去任何地方，在哪邊都可以很快用你的經驗去延伸。

拍電影也是這樣。所以我講的這些不是什麼特別的道理，是我個人的經驗。就像卓老師剛剛講的，有的人是從個人經驗出發，有些學生可能會問一個問題：我沒經驗怎麼辦？其實任何形式的經驗都可以。像有些人是從電影的共和國出來，像文學一樣，有的人從文學共和國出來，有的人是寫他的經驗。你們假如看過中國很多以前的作家，比如說阿城、李銳、王朔……那些作家，他們非常清楚他們居住環境周邊的每一戶、每一人。但是假使老一輩的作家要寫現代都會的人與故事，他怎麼寫？都會是片段的、距離的，你根本沒有辦法探測到所有人的狀態，你只看到了一種共通，你能不能描繪這個呢？有的人可以做到，有的人是沒有辦法的。因為你需要在都會長期的累積，這種所謂的城市文明裡面，你慢慢待久了，才會感受到都會的特色，才會有一種不同的角度，才能捕捉到。基本上，我感覺每個人都有一塊自己的領域，這一塊你要自己去發掘。怎麼去發掘呢，待會兒我會講，就像我前面講

的，它是慢慢開始的。

我基本上會給自己一個提問：我為什麼會拍電影？而且我憑什麼有那個能力和自信說我拍出來就是這個樣子，而且我就是喜歡這個樣子？前面做的時候你並沒有辦法完全知道到底是為什麼，但是慢慢就會明白。所以會回溯到底是什麼原因讓我這樣拍電影？我只好從頭想起，因為要來講這一課，不得不去想一想，不然……因為我也陸陸續續有這種講課的經驗，但基本上每次我都是講講講就不知講到哪裡去了，然後回不到原定的題目。所以在這之前我還是給自己一個題目——就是從我自己開始。

《童年往事》——我的成長

可能你們都看過《童年往事》，都非常清楚。在一九四七年的時候，我父親到台中來做事情。他本來是廣東梅縣的教育科長，參加省運會，碰到他同學，他同學要來台中市當市長，他同學邀他來當主任祕書，我父親就試試看，就過來了。他感

覺，台灣那個時候剛剛光復，有許多設施，比如有自來水，所以寫信回去，就把我們全家接過來了。我那時候四個月，被抱來的。現任台中市市長【胡志強】還幫我找到當時我父親的委任狀。從此我們一家遷來，一九四九年就回不去了。本來以為做一做事就要回去的，結果回不去了，回不去後就影響到我們的家庭。

這個影響比較嚴重的是我的母親。我母親以前在廣東梅縣是教小學的，她是高小畢業。那個時候的高小不像現在的小學，是程度比較高的【早期學制：初小五年，高小四年】，所以她可以教小學。她不能回去的結果就是後援全都沒有了，朋友和親戚的關係全都沒有了，所以我母親在台灣的這段時間比較鬱悶，狀態並不好。我母親的狀態又受我父親狀態的影響。我父親以前是中山大學畢業，念的是教育，去汕頭辦報紙。以前辦報紙不是像現在會有一個報館，沒有的，就是幾個人，刻鋼板，然後印，大概就是那種報紙。而且幾個人要寫一堆，所以熬夜得了肺病，後來就不能辦報了，才回到廣東梅縣，他身體一直不好。後來到了台北，開始是因為潮溼，氣管不好的人無法長期居住在台北，因為它會引起氣喘。我父親的氣喘就時常發作，我們全家就不得不移到南部，但那時候他的身體已經不好了，有肺病，心臟也不好，

長期住療養院。所以他等於是兩邊跑，療養院休息好了又回家，因此我們也是經常這樣往返，母親帶了一堆小孩。基本上是那種情景。

從小你也不覺得有什麼，但是你可以感受。我的個性又是往外跑的，為什麼如此呢？因為我是四月生的，第一個星座是所謂的白羊座，星座還是有它的道理的。

其實是一種逃避，不想待在家裡。後來我拍《童年往事》的時候，問我姐姐才知道，我母親的頸部有個疤，很長的一條疤痕。在以前，我們小的時候，疤不會縫得很細致，是很粗的一條，而且那時也住過療養院，那應該是自殺的痕跡。母親也跑到海邊去過，是往海裡面跳，不是，是往海裡面走，這些都是我後來才知道的。我們在成長期只知道母親的脖子上有一條疤痕。那時，作為小孩子你不會去問，也沒有人會主動說給你聽，但是你心裡會有感覺，自身會有一種狀態，所以你會往外逃。這個其實就影響到後來我的電影。

他們都說我的電影結局非常悲傷，我說是蒼涼，蒼涼有一種時間和空間的感覺。

怎麼會變成這樣呢？以我的個性，很熱情又跟人非常容易相處，基本上對世界的眼光不可能是這樣的。其實是我們在童年，在成長的過程裡，面對這個世界已經有了

一個眼光，是逃不掉的，是不自覺的。其實那個時候已經認識世界了，只是我們還說不清楚，也沒有人告訴過我們真正的原因是什麼，所以這一段時間就會先隱藏起來。

我並不是一開始就像你們一樣可以拿DV機拍電影的，以前是不可能的，我們只有在畢業的時候一班分成幾組，拍一個片子。我們那個時候叫影劇科，一半戲劇，一半電影，師資也缺乏。所以我們拍了一個片子，我不記得了，有軌道，有搭架，大概是這樣子，因為我是導演。然後大約二年級或是三年級的時候，排了個舞臺劇，我也是導演。不知道為什麼，他們都喜歡我當導演，這可能跟我小時候在城隍廟長大有關係。就是一群人，從小就跟一群人在一起，大家很自然會有分工，有的人負責談判，有的人負責打架，有的人就會……在這些跟人的關係裡無形中就會有一種領導的才能，有的人可能就是這樣的，我想很可能就是這樣的，所以我在學校也是如此。

回到剛才所說的，我們對世界的感受會影響到我們的電影。這部分是我的電影裡很晚才發現的。

投身電影圈

我在學校裡也沒像你們現在這樣的機會。我畢業之後當了八個月的推銷員，推銷電子計算機，每天要打個領帶，騎個摩托車去派名片，等一下人家就把這個名片丟地上，我也只好撿起來。但是做了八個月後有一個機會，學校老師打電話來，需要一個場記，我就去當場記了。因為我的同班同學大都去當兵了，而我是當完兵才念藝專（台灣藝術專科學校）的。不要以為我是一開始就當導演的，沒有，在那之前還有七八年。我只當了兩部戲的場記，後來當了兩部戲的副導演後，我就變成編劇同時是副導，如此一來前前後後有七八年時間。

在那期間，我既做編劇又是副導演，我的導演是攝影師，像陳坤厚，他要自己攝影，所以現場幾乎是由我負責：劇本、調度演員……所有的。之前還有賴成英，他也是攝影師，雖然他沒有自己攝影，但是他已經是有名的比較老的攝影師，現場指揮、調度他不習慣，而且個性上又比較內向，所以也完全是我在調度，調度完了他看，他分好鏡頭我就幫他全部都調度完。此外，劇本不論是我寫的還是別人寫的，

我們都要討論，有些我還要去改。所以那七八年……想想看，我不是一下子蹦出來的，我有一個磨練的時間。而且我不只是編劇、副導演，有時候我還兼製片。所有的酬勞什麼的，助理製片都要來問我，所有的演員調度都要來問我，所以基本上那樣的一個過程讓我有機會後來拍自己的電影。那個時期差不多有十幾部片子，每一部都很賣錢，而且很賣座。有人說你怎麼不拍一些賣座電影，他們不知道我這一階段，其實片子都很賣座，大部分是城市喜劇。

所以我說為什麼我當導演之後我的片子會變成悲劇呢？我的第一部、第二部也是喜劇，但是已經有一些悲劇的痕跡了。第一部叫《就是溜溜的她》，劇本是我用十一天寫完的。本來寫的是另外一部，就是後來陳坤厚拍的《蹦蹦一串心》，那是一個鬧劇，後來鳳飛飛嫌她的角色不重，我說好，改，關在飯店裡十一天把它寫完。當然那跟我沒關係，我們那時候還沒有分紅。然後這個片子也是大賣，賣到不行。

第二部電影《風兒踢踏踩》雖然是喜劇，但其實已經有一種所謂的蒼涼的味道。《在那河畔青草青》，就是看了報紙，老師帶學生愛川護漁，就去找那個地方，把它變成一個故事，很快就拍完了。自那以後，從《風櫃來的人》開始我的創作就慢慢回

到自己的經驗。回到自己的經驗之後，擺脫不了的就是之前講的為什麼最後電影會呈現一種蒼涼——它的來源是這樣的，就是我不自覺地看世界的角度已經存在了，這是我很晚才發現的，非常晚。

人文素養

除了有實際的電影的經驗和過程之外，還有就是如何擁有一個成形的人文素養背景。鳳山是個很老的地方，我們住在城隍廟附近的時候，我們家在縣衙裡，城隍廟就在縣衙的旁邊，這個地方是古老的小鎮。鳳山城隍廟是台灣南部七縣市所有戲曲比賽的地方，每一次戲曲比賽都是一兩個月，有歌仔戲、布袋戲——就是所謂的掌中戲，在福建，特別是在晉江——還有就是皮影戲，大概這三種是最重要的。

我們小時候經常跑到榕樹下，看他們演戲，很野的。初中的時候我就開始比較多地看電影了。小的時候喜歡拉人家的衣袖，說「阿叔、阿叔，帶我入去」。這樣三次總會有一次可以進去的。每次都用這種方式，但當稍微大一點的時候就不好意

思了，所以就爬牆、剪鐵絲網。

鳳山有三家戲院，只要他們換片我們就有辦法進去，還做假票。做假票就可以看出自己的那種心思。我們去戲院，通常人家進去後會把票丟掉，有些票只被撕了一點點，有些撕過了。因為以前的票是有條虛線的，虛線那邊蓋個章，有些票只被撕了票口的時候便會去抓一把被撕過的，然後就跑，小孩子嘛，無所謂，也不會怎樣。然後走出剪回去就把票黏起來，就對著那條線黏起來，票根撕得少的，可以當作黏的部分，票根撕得多的，就去掉那個虛線，把它從虛線那邊黏起來，結果就是一張票，當然上面那個圖章是歪的。那時候我非常小，我知道撕票的人絕對不會看的，他就「啪──

啪──」，有時候黏太緊，「啪」不開，還會催促他。那時候不是聰明，是機靈，很清楚，還好沒幹壞事。看了非常多的電影，所以看電影變成習慣，而且沒有人會告訴你哪些該看、哪些不該看，什麼片都看，因為反正不必花錢，有辦法進去嘛。

還有就是文字。我記得大概小學六年級的時候，我哥哥開始看武俠小說，他一租就是一個菜籃，我們是騎單車去租書，租書店是在騎樓。他看得飛快，然後我就接手，他看一本我看一本。然後我兩個弟弟也開始加入，老三跟不上只好放棄，老

四勉強跟著，最後都在等他，最後一本看完，我再騎單車去換。看了幾年下來，那個租書店裡的書基本看光了，武俠小說攤子上所有的武俠小說都看光了。

後來我自己看的時候，如果是我喜歡的作者，就把他的書全部挖出來看，看到沒得看了，就會去攤子問有沒有新的續集，第幾集，如果還沒到，就看旁邊還有什麼。譬如言情小說，旁邊還有一小撮所謂的黑社會小說，像費蒙的《職業兇手》之類的，男孩子把黑社會小說看完了沒得看了就開始看言情小說。在台灣上年紀的人就會知道，言情小說是很多的，每一個都看，看了有興趣就把它挖出來再看。瓊瑤的言情小說我看得反而比較晚，是在高中時候看的，其他的早看了，還有翻譯小說在內。念初中的時候會去學校的圖書館找，這種翻譯的書我最愛看的就是《人猿泰山》、《魯賓遜漂流記》、《魯賓遜一家漂流記》、《金銀島》、《基督山恩仇記》等等。然後還會溜到一個同學家，他們家有一落線裝的書頁泛黃的書，像《濟公傳》、《三國演義》，沒事就蹲到那邊看，看完了就去玩。看書的習慣一直持續到現在，從來沒斷過，各種文字的東西我都有興趣。

通常我去一個地方，比如說北京，我一定會看電視，看中央臺，清早起來看。

像我這次去北京，電視上就在介紹所有十七大的委員和常委，清清楚楚，這在台灣是沒有的，根本不知道那些人誰是誰。還有六點半會介紹報紙上和民生相關的新法規。我為什麼會有這樣的感覺呢？因為我每次去北京碰到人，計程車司機或其他什麼人，他們講起政治人物來清清楚楚，不像台灣，所有人都一片糊塗。這有什麼好處呢？這會讓人一起成長，但這個成長是在無形之中，慢慢地，要演變才有可能，而不是像台灣是用騙的。

與人相處的經驗

我之前講過一群人，它不是什麼幫派，都住在城隍廟附近，年紀差不多。假使他們的叔叔哥哥輩是一群，我們年齡差不多的是一群，我們在一起就是打架，裡頭打，打完了跟外面打。鳳山那個小小的地方由好幾塊組成，是地域性的，並不是眷村。那時候眷村還不成形，黃埔新村裡面還沒有幫派，所以我們可以進黃埔新村打。

那時候眷村還不成形，黃埔新村裡面還沒有幫派，所以我們可以進黃埔新村打。

那這種經驗你們很難想像的。我們那時候上初中，初三而已，我們那一大卦子

大概十幾、二十個人，跟南門那幫人，約在公園。公園那時候黑漆漆的，我們去到那邊發現他們沒來，我跟另外一個子比較小的同伴，一人帶一把刀，先去探。我們走過橋那邊的小學去探，沒有人便又折回來。但沒想到他們老早就埋伏到橋底下，哇一下子上來。那時候大家拿的都是「強肱」——長長的，前面有個鐵的短刀；還有所謂的武士刀，正統的很少，都是自己去鐵工廠做的，我們那邊有鐵工廠。然後就看見火花，「鏘——」，裡面很黑的，所以會退到馬路。我們這些個子比較小的會去撿磚頭，看他們追過來就先用磚頭砸，然後就看他們又「乒乒乓乓——」。基本上會有人受傷，但出人命的可能性不太大，因為人多，在街上，閒雜的人又很多。像那種打架的場面，對現在年輕人來說幾乎不太可能，而且是事先約好的那種。現在這個時代跟我們那時不一樣，其實比起來現在更危險，但那時候是很刺激的。那樣幾次後，到高中，已經把陸軍的軍官俱樂部，都給砸了，然後被抓，有記錄留下。

到了高中畢業，考不上大學，我們那種玩法肯定考不上大學的。

到了要去當兵的那一刻，我就非常自覺地跟那種生活切斷了。在這種少年鬥毆的過程中你慢慢會感受到一種眼光，當你做了一件比較大的事，比如說把軍官俱樂

部砸了，你會感覺別人的眼光不一樣了，對你會突然有種尊敬，就是會讓你有點膨脹的感覺。之後就會有同學受了欺負回來告訴你，同學說報你的名字沒用，還是被打，我就出去，去找，找到就打。你打他發現他不會還手，不知道為什麼，原來你已經有累積了。這都是經驗。

拍電影基本上是一個團隊，尤其在我們那個年代，每個都是粗粗壯壯的，有狀況就打，幾乎每部片都打。有時候我是副導演，在旁邊吃便當，吃著看見他們又打起來了，把便當一放，噼裡啪啦打一頓之後，再把便當拿起來，說不要再打了。因為我知道他們不常打的，眼睛是看不到誰打他的，他們只看到對象，這絕對是個經驗。一直打到我第一部片，就是那部賣座的《就是溜溜的她》，製片就和攝影助理打起來了，追著攝影助理，兩人一前一後地追著，我就不自覺地也跟著跑，跟著要去打。跑到一半，突然我想，不行，今天我開始當導演，不能打。我就回頭說不要再打了，但其實不會再算，那個氣消了就沒了。這一點其實有助於在以前那個年代拍片子處理跟別人的關係，還有面對事情的態度。

不要以為以前我們很容易，一點都不容易。經常會碰到導演和他的副導，同一

個公司的，我遲到了，他們就會說什麼什麼，他們就是給我難堪嘛。我說好，我沒講話，到外面來，屢試不爽。這種東西很簡單，只有用這種方法，他就不敢出來。

打過了其實沒事，因為我高中的時候，一個高一的找我，我是高二，他找我出去，我那時候一大卦，一堆人，我不要他們來，只有我跟他去。因為我看他只有一個人，他看我一個人來，就把手上的刀丟了，兩個人就用拳頭打，用拳頭打不出什麼嘛。

基本上這些經驗是我跟人相處、觀察人滿重要的一個階段。可以引導我拍片，不然就會很困難，因為常常會發生問題。我講個小經驗，我們以前下南部，租了車，車嘛——一下子停下來。卡車司機下來跟我們司機吵，把我們車撞壞了還罵司機，那個司機不知回他句什麼，他就上來了。但看見我們一群拍電影的，哎喲，短褲底下都是刺青，手臂都是刺青，然後就下去，賠錢。我一點都不誇張，很好笑，那種場面，他知道那是種狀態，這種事情沒辦法解決，很快給了錢就走了。這是以前那個社會，不像現在，台灣男生都比較娘、中性。但是假使你看韓國的電影，它還是有這種狀態的，尤其東方神起（동방신기）那種跳舞的動作，跟日本和香港、台灣

都不一樣，是種男人的勁。

慢慢發現看世界的方法

我感覺，基本上這一塊對我的電影也是很重要的，它就是無形中是這樣子，我才能一路上來，然後拍到自己的時候，就呈現出這樣一種本質，看世界的方法、對這個世界的一種感受，慢慢這個經驗就越來越清楚。舉個例子，比如我拍《冬冬的假期》的時候，我用了一句客家話，就是「癲嫲」【女瘋子】，地方上都是這樣講。

癲嫲一來小孩子都跑掉了，冬冬爬得最高，因為他是外來的，不知道狀況，就問那些爬得比較低的怎麼回事，他們說癲嫲。因為他在樹上，一時半刻不會走，下面有個土地公的小廟，他在樹上看周遭，看風、稻田，老唱片響起。

那這個經驗來自哪裡？初中的時候，我們家住在縣政府宿舍，臨街這邊一條巷子過來，是縣長公館，旁邊是個小學——我念的小學——一條公路。大概吃完中飯過來，爬上牆，旁邊就是芒果樹。夏天的時候，爬上樹摘芒果，不是摘完就溜，我

是先吃，吃完再帶，帶完再走。但是我吃的時候很專注，因為怕被抓，所以很專注，有時有人會出來，不知幹嘛又進去。那時候還是農業社會，午休的時間，有時候會有個人騎單車經過，嘎吱嘎吱。這是在吃的時候的細節，由於非常專注，會感覺到樹在搖，因為有風的關係；感覺到風，感覺到蟬聲，因為是那麼的專注，所以會感覺到那一刻周圍是凝結的。凝結是情感的放大，電影裡的時間就是這個東西造成的。譬如要透露情緒，情緒也是如此處理，有點慢動作的意味。那《冬冬的假期》，我就會把這個情節 copy 進來。這種就是之所以會有片段的理解。

以前我拍片，常年寫劇本，在寫的時候就已經想好怎麼拍了。一直到《風櫃來的人》，常常跟那些新導演在一起，他們都是學富五車，從國外回來的，告訴我這個鏡頭叫 master shot（主鏡頭），那個鏡頭叫什麼什麼，聽得我糊里糊塗的。我以前寫劇本的時候就想好了，要從小孩的表情開始，假如先拍別的會影響什麼，那些畫面都很清楚地在我腦子裡，很快「啪啪啪」就可以拍完了。但那時就變成了形式跟內容之間的問題──這個內容要什麼形式？寫完《風櫃來的人》我有點混亂了，因為我也不可能像他們（海外學成歸國的新導演）有那個時間去練，把它練清楚。

那時候跟我第二次合作電影的編劇【朱天文】建議我去看一本沈從文的自傳，我就把《沈從文自傳》看了，我覺得非常好看。還有一點，就是他的 view。他寫自己的鄉鎮，自己的家，那種悲傷，完全是陽光底下的感覺，沒有波動，好像是俯視的眼睛在看著這個世界，我感覺這個觀點非常有意思，所以我拍《風櫃來的人》的時候跟攝影師說：退後，鏡頭往後，遠一點再遠一點。其實這不是鏡頭遠近的問題。幸好給我矇到了在風櫃這個地方拍，風櫃是個島，天又藍，地又平，退後之後的視野很特別，整個景觀非常特別。我那時候就是用這種觀點拍《風櫃來的人》。

所以有時候你的整個創作過程基本上就是這樣，有時候會有一些發現，有時候會受一些影響。所謂人文素養和成長的背景，你慢慢才會發現、找到一條自己的路。

《尼羅河女兒》——我的城市經驗

從自己經驗出發的路，我還有一段經驗，其實寫的是城市。所以從那開始，到後來我的電影裡面，前面一個比較清楚的階段是從我自己的經驗出發，從《風櫃來

的人》開始，到《冬冬的假期》。《冬冬的假期》就跟編劇朱天文的背景有關係，再過來就是《童年往事》、《戀戀風塵》，《戀戀風塵》是吳念真的背景，他們本來就是從鄉下到城市裡面來的。大概我的電影的主軸和我會的這一塊大概就是這樣。

從這裡面你慢慢會發現一件事情，就是你開始徹底去了解自己的時候，你開始因為這樣子才看得清楚別人，你才看得到別人跟你是完全不一樣的。徹底經過這幾部片之後，這時候才可以延伸出去拍別的，拍所謂眼前其他引起自己興趣的客觀世界。所以我那時候才可以開始拍都市，像《尼羅河女兒》。這裡面都有一些我拍的細節，由每一次的累積延伸出來的。有時候會太自滿，出現錯誤，《尼羅河女兒》就是其中之一。

之前我拍《戀戀風塵》，第一次與李天祿合作。李天祿是一位不自覺的藝人，他自己編劇，演布袋戲，獨白，動作又好，他是一體的，這是非常難的。但是並不自覺自己是一位創作者，所以我找他來演吳念真的祖父——阿公。你會發現你根本不必幫他去設計背景種種，他站在那邊，那個樣子本身就說明了一切——他的背

景。然後你只要給他一個範圍，你告訴他說是什麼什麼，他嗶哩啪啦……那個語言，那種所謂的方言，他講的那種簡直是……因為他自己常常編布袋戲，自己演了一輩子，是編劇編不來的。從那時候我就感覺很過癮，我就一直跟著他走。

有了這個經驗以後，我就在下一個片子中開始張狂了，認為自己可以順著任何演員走，哪怕是非職業演員。到我拍《尼羅河女兒》用了楊林，啟用楊林的原因是唱片公司老闆要幫她拍這部片，錢是唱片公司老闆出的。楊林十七歲出道，那時候已經二十二歲，五年了。還好她的臉還算沒怎麼歷練成現實，但是她的個頭什麼的都太大。

《尼羅河女兒》可能很多人都沒看過，它寫的是一個妹妹和哥哥之間的關係，哥哥是一個小偷，那個女主角楊林只有十五歲的話，那她跟她哥哥之間的空間就會大。我那時候一開始拍就知道不對了，但是不能換了，也沒得換，只好不停地調整。

這就是有時候會吃的苦頭，你以為自己了不得了，但馬上就有現世報。

故事基本上是這樣的：她哥哥是個小偷，她很小就知道哥哥常常在外面偷東西，她哥哥偷的東西都會交給她保管。那時她在看一本漫畫，叫作《尼羅河女兒》

（王家の紋章），是一本日本漫畫，一集一集拖拖拉拉十幾年，很多女生都喜歡看。

漫畫的女主角是一個考古人類學系的學生，她去埃及的時候，跌到尼羅河裡面，結果進入時光隧道，她愛上了尼羅河王。因為她是學考古的，知道尼羅河王二十一到二十二歲就去世，所以那是一場逃避不掉的悲劇。所以電影中的妹妹看這個漫畫就會有一種憂傷，這憂傷不自覺地反映了她對哥哥的一種擔心。本來設計是這樣的，當然並沒有變動。但是我想假使是個十五歲的小女孩，她會更動人——就是跟她哥哥的關係會更動人。不是那麼一個高個的，好像已經成熟了的女孩，但腦袋還在看漫畫，有點怪。而且她還愛上哥哥的一個朋友，哥哥的朋友會把她當成小孩子。可是那楊林的個子那麼大，就很難處理。她假使十五歲，怎麼樣都可以把她當小女孩，比較無所謂，那個空間會比較足。

這個故事是從報紙上竊賊侵入民宅偷東西被主人發現的新聞而來的，那個主人是一名體育老師，用一枝棒球棒把竊賊打死。我就把這條新聞引來。高捷演這部片子時，是他第一次演電影，從這裡開始。我那時候就感覺這一塊處理不來，就是我感覺不夠好。因為所有的角色跟角色，就跟我們現實中的人一樣，中間會有一個基

調。假使要找到這個基調，那麼很快就可以根據這個人和這個演員的狀態，想辦法把他們的基調找到。就像你們要好的同學兩個人中，假使他們要好的時間很長的話，會有他們的一個慣性，誰比較主動，誰比較被動。或者夫妻之間都是。因而在角色上安排人的關係裡面，是很自然的，一定要做到的。這種經驗就是在《尼羅河女兒》的時候發生的教訓得來的。

《悲情城市》——走進歷史

後來就是拍《悲情城市》，我就開始可以跨入另外一個領域，跨入過去的台灣歷史。從自己的經驗徹底了解之後，知道人的世界是怎麼回事，就敢去拍歷史，那時候還是個禁忌。因為關於「二二八」的國民黨政府時代，是不可能觸碰的，並且沒有什麼翔實的資料。但正好因為一九八七年解嚴，然後一九八七年底、一九八八年初蔣經國去世，讓我有機會可以拍攝這個題材。

那為什麼會拍這個題材？並不是我突然找到這個題材，而是之前早就看過很多

小說，尤其是陳映真的小說。那時候他的〈鈴鐺花〉、〈將軍族〉寫的其實就是所謂的「白色恐怖」。就是那時候國民黨在台灣的鎮壓、清黨、清除台共。這一塊到現在還沒有做。其實在台灣的共產黨這一塊非常大，非常多的。還有農民組合、文化協會，他們是兩個不同的事件：一個是改革，一個是直接革命。就是左翼跟右翼。

其實針對的是日本的殖民政府、殖民時代的。所以拍《悲情城市》，基本上這個故事的成熟不是那一刻，而是之前很早就想拍的。我之前也約過陳映真，想拍他的〈鈴鐺花〉，結果他勸我不要拍，會被關的。那差不多是《悲情城市》之前的事。後來拍了《悲情城市》，因為那是一個禁忌，所以就進入到另外一個階段。

後來就想乾脆把台灣現代史部分拍一下，於是就進入到另外一個階段。

另外一個階段就是《悲情城市》之後拍的《戲夢人生》，日治時代，就是拍李天祿的故事，是從日本統治一直到戰敗光復這段時間。拍這部電影觀眾就開始看不懂了，因為敘事方式開始改變了。其實在那部電影裡我根本不理什麼敘事方式，因為我覺得李天祿講的比我拍的更動人。有些講得很動人的，是你實際拍攝根本拍不出來的。所以就把他放在電影裡，跟著他拍。

李天祿那時候年紀很大了，我們一千呎的底片，差不多拍完了每次拍完了

他不知道講到哪裡去了，但還是沒有辦法講完，講不到重點。不過反正都無所謂，

我就一路拍，拍完了再把它剪進去。國外的很多電影都有這種結構，所謂的用敘事

觀點來講，這樣的電影太特別，形式上非常特別。對我們這些野人來講，從來不知

道一定要遵循什麼，我們是感覺對了就行。其實感覺對，就是你自己的累積，跟你

的人文素養、背景有關，感覺就會自然呈現。看著對，感覺順，就行。其實無所謂

是否要有一個嚴格的觀點。

自《戲夢人生》之後就是《好男好女》，將三個時空糾結在一起。伊能靜演現

代，演得非常好。但是他們演所謂抗日時期的一群人，本來是台灣人，因為參加抗

日戰爭回到大陸，那個時空背景對那些演員來說比較困難，所以他們沒有辦法演得

非常好。而且那個故事時空是交錯的，很難看得懂。就像《風櫃來的人》拍出來時，

坦白地說，台灣評論界和觀眾完全看不懂，完全不知道我在拍什麼，到底是要說什

麼，故事也不清楚。其實就是所謂的成長的感覺而已。從那個時候開始，我的電影

的票房很差。一直到《悲情城市》，它是個意外，因為它是一個話題。之後就更是

一落千丈，沒人看。所以老是會有人問我，你一直拍藝術電影？他們都問得太表面了，而不知道整個形式和觀影的觀眾之間的距離。

到最近七八年，我已經是徹底不管了，而且覺悟了。所謂覺悟的意思就是非常清楚地知道自己走到哪條路了，而這條路也回不了頭。你看外國片的感覺不同，這是非常清楚，就是這樣的。但是有一天它會跟你們年輕人接上嗎？我不知道。

我在北京電影學院講座的時候，一堆人都說他們喜歡看我以前的片子，而且大多是年輕人，這個有點奇怪。我二十年前拍的片子，他們現在看非常有感覺，這是什麼意思？基本上這是需要去認真思考的。其實我去北京也有個感覺，我感覺他們是有文明的累積。所謂的文明的素質，城市文明的累積，或者說西方過來的規則的累積，在中國是沒有的。所謂的沒有就是人與人之間通常會有一個自我空間，像西方講的，香港更清楚，台灣也在慢慢受到影響——所謂的一臂之距，我們是有私人空間的。在任何場合，你不能一下子就貼近。這種貼近很難講是語言的、行為的，但都有可能。我感覺到中國的學生是沒有這個自我空間的。因為以前是一個集體意

識，從革命一直過來，累積到現在，從開放到現在也才二十幾年，所以它的這種時間的累積跟香港、台灣是不一樣的。因為這樣，所以他看我們二十年前拍的東西感到非常新鮮，可能是這種差距吧，我想。都是我自己想的，不過有待觀察，反正我喜歡看。

《南國再見，南國》——回到現代

再往後一個階段，拍完《好男好女》以後，發生一個狀況，就是有一個現代的部分，我想回到現代。因為我拍了太多的過去，自己的記憶或者歷史，過去有一個狀態，人的情感方式跟現代是不一樣的。就像我們看老照片一樣，看久了它有一種情調，有一種浪漫，一種懷舊的情調。我感覺拍過去拍得累死了，拍現代應該很快。

所以我就拍了《南國再見，南國》。

那時候高捷、伊能靜還有林強三個人，因為《好男好女》去坎城，三個人租一個 apartment，有三間房那種。高捷每天管他們兩個，因為高捷是有點年紀，很傳統，

一天到晚管他們，他都是直接的方式，一點都不客氣，但他們三個又死要好。高捷在台灣算命，缺木，算命師跟他說，你要穿綠衣服，他連綠眼鏡都買，整個都是綠的。林強那時候跟他非常要好，就買紅的。我看他們三個人那種關係，很特別，我就利用這三個人的關係，回去拍《南國再見，南國》。

《南國再見，南國》，我以為會像拍《風櫃來的人》那樣，二十一天就拍掉了，但沒有，前後拍了九個月。前面拍了兩個月，休息，再拍一個多月，再拍一個多月。如此下去。因為那時候我老是感覺抓不到現代的節奏，但攝影機已經記錄了跟我在現場主觀認為的不一樣的東西。所以我拍完那部片，丟在那邊不理它。那時候臺北藝術大學找我去客座，我就去了。教了兩個月書，但不行，還要交片，就回來，開始剪片。沒想到一個星期就剪完了。在休息了兩個月之後，帶著另外一雙眼睛回頭來看的時候，發現其實是有另外一種東西的。我們就順著那個脈絡把它剪完了。

對我而言，那算是滿特別的電影，整個創作過程也非常特別。很多人喜歡這部片，尤其是電影圈的人。法國電影圈也非常喜歡，有一位導演，他在戲院看了十八次，也不知道為什麼。然後在韓國，連續一兩年選最好的外國電影，每次第一名都

是《南國再見，南國》。有趣的是我一個年輕的朋友，三十幾歲，拍紀錄片的，政大的。他在戲院看完，說感覺就好像是十年後在拍現在。等於是我們現在拍十年前的題材，那個背景。反正各種說法都有，它是一部電影圈會比較喜歡的片子。

《海上花》——意外的嘗試

《南國再見，南國》完了就是《海上花》，《海上花》是個意外。意外就是我本來是要拍鄭成功的，跟日本的平戶市合作，他們要開發一個劇本「鄭成功傳」。因為鄭成功在日本出生，到七歲他父親鄭芝龍才把他帶回國內。因為平戶市想開發觀光，所以議會通過討論，找我去拍。我說我可以先幫你們開發資金。開發劇本需要的錢並不多，他們可以應付，資金就找電影製作公司就可以了。鄭成功不到二十歲被他父親送去南京太學【金陵國子監】，以前的文人喜歡在青樓這種地方相聚，喝酒啊……秦淮河嘛。我想一定會有這種情景，所以我想了解一下青樓的背景，於是就看了《海上花》。

《海上花》描寫的是十九世紀末的上海，原著叫《海上花列傳》，是張愛玲翻譯，本來是用蘇州話寫的，張愛玲翻譯這個小說翻了十年。我一看這個小說簡直是愛到不行，臨時就轉彎了，決定先拍這個，不管鄭成功不鄭成功了。但難度其實很高，也有客觀條件限制。拍電影要「搭臺子」，所謂搭臺子就是在一個新的地方搭一個臺子，在臺子上才知道眼前有哪些資源可以用。不見得是地方的意思，因為你隨時都要——譬如拍《海上花》，馬上要知道有什麼資源可以用。正好美術【黃文英】是從美國回來的，她跟我合作了《好男好女》和《南國再見，南國》，我感覺她有一套，非常清楚，所以我才敢動手拍，不然是非常困難的。

那時候一九九六年在上海找到石庫門，本來想用實景拍攝，但後來發現整理太費事。於是後來買了兩貨櫃的古董、家具，運回台灣就拍，全部內景拍攝。因為那個小說寫得太厲害了，所以劇本我只要截取就可以。那對白千錘百煉，真是厲害到不行。我只要挑適合的演員，然後具體做就好了。

其實早在開拍前一兩個月就確定了演員，給他們劇本，要他們練習。除了不會講上海話的要練之外，像李嘉欣，她媽媽是上海人，所以她有得學，同她對詞的又

侯孝賢談侯孝賢

是潘迪華，她的上海話非常好，一個月前她們就常常對詞。然後還要學抽水煙，水煙是用紙吹【點火】，一般人不會使用紙吹的話就比較難，是用草紙捲的，中間有個孔，然後把它點著，一吹它就熄了。但是熄了還會有一個火苗在那裡，一吹就又著了。這是需要練習的，如果事前練習幾次其實很快就可以學會。水煙要加煙絲，要抽，都比較容易點，但是吹比較難。

我記得給李嘉欣的是一個古董，銅的，外面有一層雕刻、鏤空的皮套。其實我幫她清得都很乾淨了，用滾水燙過，但她還不放心，她把整個水煙壺丟在滾水裡面煮。結果皮煮爛了，她也不敢講，便一直沒有試，如果試過她會演得更好。其實那時候我的很多香港朋友都不相信她會演，但我跟她吃一次飯我就知道絕對就是她。這種閱歷是另外一塊，基本上就是你怎麼看人，不管是非演員還是演員都一樣，你怎麼看她能夠演。其實這件事情，對導演來講比劇本還重要。導演最重要的當然還是劇本，不能依賴別人的劇本。

拍《海上花》，我會叫他們之前練習好。對我來說最困難的是怎麼恢復十九世紀末青樓的那種氛圍。那種氣氛誰也沒見過，查資料可以查到些細節，但如何讓那

個味道出來？我把這些演員找好，讓他們練習好，就開始拍了。

導演的「觀察」和「選擇」

我用的方式其實就是我通常都不 rehearsal（排練），沒有試戲，也沒有前面的像中國導演那樣讓演員去體驗生活。我感覺我的能力是在觀察和選擇上面，我為什麼會選這個人？這個人沒演過，這都是我的一個累積，很難講明白。因為我感覺每個人都不一樣，表演沒有什麼一貫的，哭一定要哭成那個樣子，講話生氣在早期的片子一定會「你！」這個樣子。但之所以這樣的原因，我並不太懂。可能有些人這樣，然後大家都在學。這是自私的。

我從開始拍電影時，就把這個規矩打破了，一直到現在，一開始當副導演的時候就已經不去理會這些東西了。所以，譬如我在拍日本演員那組——就是梁朝偉那一組——共五場戲，我從第一場開始拍，每天拍一場，固定的。一般我在中午到現場，我拍電影一直有一個習慣，我會把現場擦得乾乾淨淨的，別人都知道，不會來

幫忙。因為我是自己在那邊要沉浸下來，腦子會靈活。然後每天從第一場開始拍，一天只拍一場戲，拍個五六條、七八條的樣子，一個鏡頭到底。第一天拍完這一場，第二天再第二場、第三場，照次序下去。拍完再重新來一次，底片是這樣用的。梁朝偉他們那一組最少拍了三次，有的還拍到第四次。當我拍到第三次、第四次的時候，會發現那些演員已經有一種味道了。我並不是一場接一場一直拍下去，直到拍到滿意為止。不是，而是第一場、第二場、第三場……完了之後再回頭重拍。這樣做下來我發現他們已經有一種調子了，所謂生活的情調，青樓的氛圍漸漸出來了。

每個人都開始進入狀況，就會有一種密度，一種質感。其實李嘉欣他們那段反而是拍得次數最少的。有次碰到劉嘉玲，她說：「聽說，你說我很懶。」其實她沒聽懂我的意思，並不是她懶，而是她太聰明，不去練習，因為她會講上海話、蘇州話，她幹嘛要練習呢。還有一個，她太小看那個紙吹了。她是射手座，射手座反應很快，而且是火相星座，在現場拍戲她的反應是很快的、非常厲害的，她有這方面的自信和能力，所以她不會花那麼多的時間去練習，花時間練習對她來說是很煩的。

而處女座正好相反，會不停地練習，把所有的細節都弄清楚、準備好，這是處

女座的做法。本來那位日本演員演的角色【羽田美智子飾演沈小紅】我找的是張曼玉，她一聽講講上海話就「不！」，跑回去不演了。可惜。因為我會根據演員調整的。那個時候我已經是這樣了。梁朝偉說上海話，練了幾次之後打電話跟我說：「不行，做不到啊。」我就跟他說你不要緊張，我會有一部分用廣東話，因為我把他那個角色【王蓮生】的背景設計為廣東去上海的買辦。與他常常在一起叫洪善卿的那個角色，我找的是個唱戲的【羅載而】，本來是上海的，後來到台灣，在香港也待過。

因此他的廣東話、上海話都是一流的。在劇中是個生意人，跟著他（梁朝偉），因此這樣就可以講一部廣東話。然後我設計那個日本演員的角色，基本上也是會講廣東話的，但是後來去上海的。這個你們看過胡蘭成《今生今世》的話，裡面有個人物，吳四寶的太太佘愛珍，佘愛珍是上海過去的。其實上海那時候有很多廣東過去的人。我就用這種細節改變他們的背景，然後在語言上就會有一個空間出來，對演員表演比較容易。

為什麼選擇上海話？因為上海話可以造成距離。假使梁朝偉、劉嘉玲、李嘉欣、高捷，所有這些人他們都來講普通話的話，會發生一個狀態就是——南腔北調，一

演大家就開始笑了。香港人看了就笑，他可能是笑他自己，他看這些香港演員講的這些怪腔怪調的普通話，那電影看了就沒有看了。但如果用上海話的話，除了上海人聽得懂之外，其他人是聽不懂的。因為聽不懂，便會產生一種距離感，並且觀眾的注意力也會轉移到那些細節，而不會受偶爾的語言錯誤的影響。比如你們在香港看電影，廣東話講錯，你們是會很敏感的。就像我們看台灣電影一樣，台灣話講錯了我們也一樣很敏感的。感覺根本就不對，不像，哪裡有人這樣講的。那麼觀眾就會受干擾。所以這就是我為什麼要用上海話的原因。

《千禧曼波》——發現舒淇

《海上花》完了之後，這個階段就空了，差不多從一九九九年到二〇〇六年。所謂「空」的意思就是我沒有絕對要拍什麼——很鮮明的「我現在馬上要拍什麼」的想法，沒有。然後我要開始拍現代題材的電影，所以就在迪斯可 pub 裡面混了幾個月，每天都在裡面搖，我的耳朵被他們的口水噴得不行。每天在我耳邊「啪啪啪」

地講一堆。然後拍了《千禧曼波》，那是第一次和舒淇合作。

舒淇年輕的時候玩過，她非常悍，所以導演和演員彼此之間會有一種張力，但大家並不說。其實我對人很好，我也不說。每天我都是算好，差不多中午、下午以後才開始開工，讓她睡足，而且我不熬夜。她早上起來就在那邊健身，每天她都可以飽滿地過來。因為她要對抗。為什麼？因為我給她拍的方式就是沒有rehearsal，沒有對白，只有情境，但很清楚裡面會有細節。所以演員的對白是反射的，意思就是說演員彼此間會受到牽動和反射，並不是預先想好的對白。譬如那個男的【小豪，段鈞豪飾】要去檢查她的身體、她的發票，這些都是很自然而然的。

有時候演到激動之處，「舒大姐」是會拿著椅子砸人的，當然我們在旁邊是要cut的。

所以那個片子跟舒淇合作，我基本上是很清楚演員狀態的，已經有那個經驗了，但是我本想拍五段來說這個角色的，五段不同的。但最後只拍了三段。因為我感覺不容易，也沒有時間。那時候第一次跟她合作，她給的檔期雖然是兩個月，但前面我就浪費了很長的一段時間磨合，所以剩下的只有一個多月，其實拍不完。

在這裡可以講一下演員，就是舒淇。拍完後，她在坎城第一次看到全片的時候，

她自己從來沒有看過自己的電影是那個樣子的。因為她投入太厲害，她完全沒有辦法看見自己到底是什麼樣子，怎麼表現的。因為以前在香港都是拍一個個短鏡頭，很短，所以她都知道自己的表演，短鏡頭令你無法演進去。她在坎城看完後，回到飯店換衣服，因為我們在海邊有個 party。她說她自己對著鏡子就啪啦啪啦地哭，忍不住的淚水，因為那是她第一次開始自覺到表演是怎麼回事，角色是可以演到什麼程度。

那一刻她開始改變了，所以她現在有時候不太拍片了。我對她說妳還是要多拍片，多拍就是說，別人的角色寫不完整，你自己去完整它。就像以前美國最早的勞倫斯・奧利弗（Laurence Kerr Olivier），那個最好的演員一樣。所以對我來說，不管是非演員還是職業演員，其實都是非演員。指導演員對我來說更難，因為最怕就是他沒有到那個程度。你要去卸下他的武功，很難也很費事，不如找一個新的，有時候反而能做得到。

《珈琲時光》與《紅氣球》——異文化之旅

所以到《千禧曼波》結束以後，就變成人家來找我，出題目給我。「你想不想拍紀念小津安二郎百歲冥誕的片子？」我說，好吧，雖然我不懂日文，但是也去拍了。後來三部片子幾乎都是這樣，人家給題目，然後我去拍。

拍《珈琲時光》前，我絕對不敢出國拍片，不僅是語言不通的問題而已，我會覺得你憑什麼去拍異文化，完全不了解那些生活的細節，因為電影呈現的就是細節。你怎麼能夠憑什麼去掌握呢？後來我就決定試一次。

我的做法就是到那邊去找演員，決定幾個重要的演員，同時我設定了他的角色，憑感覺安排角色應該住在什麼區域。因為我平常很喜歡看書，所以資料也足夠。然後再跟他們討論，就知道其實應該住在往圓通寺的方向，那一區基本上都是自由職業的人居住的地方，叫「飛特族」，就是自由，是他們有特殊才能的族群。但那時我感覺那個地方也不容易拍，後來發現另外一個地方，有路面電車到達的那一區。我就把演員設定在那個地方。那一站叫什麼廟之類的名字【鬼子母神前】。我感覺

那裡不錯，便找到一個房子在那邊租下來。租下來以後，譬如她的活動區域，坐什麼車、到哪裡，她常常去神保町，就是基本上到舊書攤那邊找資料。把她設定了，決定了她的職業之後，就知道她為什麼會出現在這個地鐵站，為什麼你便有了一個憑藉，然後還會有一個判斷。把這些都設計了，再把她的家庭的關係設計了，跟台灣之間的關係設計了，全部都設計好。她交了男朋友，她的年紀跟我女兒差不多。

我女兒有一票朋友，她在美國念書的時候，有幾個同學是從泰國過去的，去美國念什麼呢？家裡都是製造輪胎、做雨傘的，所以基本上都是念商科的。為什麼加工會在泰國做呢？那是因為加工這件事在台灣起步是非常早的，學這個經驗自己做，便將美國加工出口移到泰國。那現在中國的人工和土地更便宜，便移到中國。這些小孩在泰國念美國學校，念完了去美國念大學，念商科，他們現在都在中國。

我聽我女兒講了一些之後，就把這個角色和那個日本女孩連在一起。然後這個日本女孩和她後母有些東西我沒有拍，但我都要知道。她的父親正好是日本經濟起來的時候，被派到歐洲的。所以女兒在她三四歲的時候，她的媽媽就跑掉了。這個

背景是從我那些朋友或者小說裡看到的，我便把它建構起來。所以她小時候會一直看漫畫，一直做夢，其實是她看過的，她忘了。

這裡要說的其實是表裡，就是裡層在說她的成長，跟她沒辦法分開的一種個性會在日後顯露出來，然後她去找那個後母，她不是懷孕了嗎？她就要自己生下小孩，因為她覺得那個男人一點都不可靠，不是不可靠，而是太聽他媽媽的話。這種單親模式是我在台灣的報章雜誌上看到的，看過好幾遍，通常那個男的都受不了，她就是不讓那個男的知道她生了孩子。後來知道了，有的就跑掉了，有的還勉強有來往。

這種所謂的現代，小津安二郎的電影基本上就是講女兒出嫁，我就拍一個現代東京的女兒，她基本上就是完全個人化——女性開始覺醒的一個角度。我把這個背景全部都設計了，然後就開始拍，其實很快就拍完了。

實踐了這種模式之後才可以去法國拍法國片《紅氣球》（*Le Voyage du Ballon Rouge, 2007*），都是這樣的。因為我們通常拍片沒有人會注意她是住什麼地方，她要到這個地方，所以她會經過什麼，有什麼可能。就像前兩天我和我兒子到天星碼頭坐渡輪到對岸。到了對面，我說，哎喲，已經換了，皇后碼頭變了，原來是圍一

條圍巾，好像一個堤防一樣。然後在中環繞一繞，我喜歡那條階梯，以前還有賣菜的，現在好像沒了。然後從那邊下來搭到銅鑼灣的電車，路面電車是一個特色，我很早很早以前，還沒有地鐵的時候，來香港，就曾經坐過那個電車，一直坐到最後一站下來。發現有個小港口，對面有個島，就坐上渡輪到對面那個島上玩。常常是這樣子不定的玩法。所以我也帶我兒子一起玩。我就在想，香港好像沒有人拍過這個電車，有嗎？我不知道。可能有。因為我看得不多。

我就跟我兒子講，假使我要拍電車的話，我就要來一直坐，因為每個時間點都不一樣，人擠的時候，人少的時候，那個味道都不一樣。假日和平常的日子都不一樣。要看你要使用什麼。你要這樣設計的時候，一定是跟她住的地方相關。那你要表達什麼東西的時候，你完全可以，譬如說，你要拍這個電車，你感覺什麼時候最有味道，什麼時間她的生活的狀態最有味道，你就可以使用。其實大概就是這樣，每個地方都有一個它的生活的軌跡，哪一類人在活動。你在那邊蹲久了，就會發現，這個東西其實是非常重要的。我感覺現在電影沒有人可以使用這種現實的東西，通常是我們感覺這個地方不錯，好，海邊，就來一場。反而實際的城市裡有些東西的

確是有它的味道，我們都不去使用，也看不見。其實滿可惜的，這資源其實就在我們身邊。包括你要常常看人，你就知道每個人的狀態都不一樣。

我後來拍的這部電影，基本上都處在人家出題我來應答的一種狀態。差不多到二○○六年《紅氣球》拍完，我現在已經開始同時準備很多題材。因為我會不自覺地常常注意台灣的社會新聞，所有發生的事情，每天都會注意。所以當你啟動要去拍一個題材的時候，馬上這些東西全部都會連起來了，角色、他的家庭、他的朋友……全部都有。所以說我們如今創作一個角色，不是說你就一直在那邊固執，或者說從別人的電影裡面去提取，其實都不是。其實在現實生活裡面就很多，尤其是你的朋友，如果你知道怎麼觀察的話。我們常常會有個經驗，認識這個朋友，對我來講，認識一個年輕人，我感覺他很怪，有種味道，然後就會問，這個人是幹什麼的？也許隔一段時間，聽到另外一個人談起這個人，說這個人發生了什麼事，這樣子。然後再隔一段時間，又碰到這個人，哎，瘦了，為什麼？又聽他講了一些，這個人就慢慢立體了。不是說什麼事都是為電影而用，而是你有興趣這樣做了以後，你平常觀察人跟你創作角色都是相互連通的，整個連在一起就會把整個角色創作出來。

北京印象

我上個星期去了一趟北京，雖然前年因為中國電影百年我去過一趟北京，住在五環還是四環。那些我感覺完全搞不清楚，去了兩天就回來了。上個星期我去北京，住在二環，就是老北京大學景山旁邊。有一天站在馬路上，已經差不多晚上七八點，看著兩排樹中間的路燈，路燈是懸吊在馬路中間，然後有電車，巴士從那邊開過，一直開。我在那邊等車就一直看，那天有霧，北京我已經有個印象了。意思就是說，假使我哪天會拍一個以北京為背景的電影，可能就是很快，這種東西是非常快的，很容易的，因為資料很多。

你只要找到一個人，我通常是從人開始，這個演員有意思，這個角色、非演員的樣子有意思，我就從他切入。於是就開始去設計他的背景、他的職業、設計他的種種活動範圍，然後跟那個地方就連起來了。因為我們拍的並不是那些虛擬的一般的所謂類型電影。類型電影沒什麼不好，但它是另外一個形式。因為我今天已經走到這條路了，不可能回頭。因為那是我的依據，也是我拍片的一種形式，一種方式，

很難說明白在這裡面能夠拍到一個什麼程度。

我常常看華語片，外面都說很不錯，我看半天就是覺得沒辦法看。我所有要求的，所有認為必須要做到的，絕對不能閃躲。人物的設計也好，或者氛圍什麼的，都沒有。就是一個蘿蔔一個坑。就是一個敘事。因為電影從西方來的，所以我們學會了他們的敘事，這個敘事就是所謂俗稱的戲劇性。因為西方的傳統是從希臘悲劇開始，一直過來。電影本來就是沒有聲音的，那一陣子電影很好看的——用影像表達的時候。後來聲音被發明了，所有人都開始找編劇了，一開始都從戲劇劇場，找劇場的編劇來。這點從好萊塢的歷史來看是非常清楚的。所以布列松（Robert Bresson）說，那是戲劇電影，不是影像電影，不是真的電影。當然這個歷史很漫長，中間變化很多，各種形式百花齊放，各種都有。但基本上我走的路大概就是這樣。

我為什麼能拍電影？其實就是因為我的整個過程，成長的過程，累積了我的一個背景。但是不要忘了我還有很長時間的實踐，就是當副導演、寫劇本的一個時期。

所以沒有什麼是一下子蹦出來的。就算蹦，越年輕越早出名，越慘。因為所有的眼

睛都看著你，你自己就沉不住氣了。因為眼睛、眼光是有重量的，會把人殺死。關於我的電影之路大概就講到這裡吧。

談日本導演小津的電影

開場短講──卓伯棠

各位同學，今天大師班的第二場講座開始了，最主要是講電影的真實和現實的關係。侯導演特別會以日本導演小津安二郎的電影作為根據，講他的電影、電影現實和真實之間的關係──這是侯導演重要的電影理念，他應該是最適合講這個題目的人。我們可以看到在他所有的電影裡處理與現實的關係方面都相當完美，所以我們今天將這個題目交給侯導演，以熱烈的掌聲歡迎侯導演。

小津（Ozu Yasujirō, 1903-1963）的電影我不知道你們看過嗎？不過，對年輕人來說，是很難看的。因為我年輕時第一次看小津的片子是我在拍《風櫃來的人》時，我的助導給我兩隻beta錄影帶，我看著看著便睡著了再換第二隻，怎麼都一樣，就放棄了，基本上是太年輕──看不進去。一直到我到了法國，《童年往事》拍完後那年，在阿薩亞斯（Olivier Assayas）家住了一個月，等拷貝送到法國。那時候碰到現在義大利威尼斯影展的主席馬克・穆勒（Marco Müller），他跟我說有兩部片一定要看，有小津的電影，那麼我就去看了。在戲院裡面，看了《我出生了，但……》，小津早期的一部影片，非常好看，而且意義深刻，自那時起我對他的片子才感到興趣。後來回到台灣，有機會陸續看到一些他的電影。之後在《好男好女》這部片的開場，伊能靜在家裡看的電影片段就是小津安二郎四十六歲時執導的《晚春》。其實每個導演一輩子拍的電影裡面都有幾部非常好的，這部電影我感覺是他中期非常好的片子。這次來之前我又看了一下，因為要講小津，借小津的形式來說我自己的經驗。

以前有很多人說我的電影很像小津，甚至有人說《冬冬的假期》就是模仿小津

的，我心想那時候我根本還沒看過小津。但是這種別人認為的「雷同」引起我強烈的興趣。小津有一個片子是他當完兵之後回去拍的，那時他已經三十幾歲了，差不多是一九四一年左右，叫《父親在世時》，這部片子非常不錯。我比較喜歡他的片子就是《我出生了，但……》、《父親在世時》、《晚春》、《東京物語》，分別代表他早、中、晚期的創作。

長鏡頭與現實生活

談到小津，我會談我拍電影的形式和經驗。很多人會提到我的長鏡頭，意思就是鏡頭不動，然後很長。這很簡單，誰都會，就找到一個位置，把鏡頭放在那，讓事情發生。但是一開始這樣做，是因為總感覺在台灣其實沒有所謂的專業演員，只有職業演員，他們固定的表演模式，讓我很沒辦法。我上一堂講過，我以前在當編劇和副導演的時候，就開始用非演員，打架的戲就找工作人員，然後就是朋友的朋友，或者是某某的弟弟、父母，或者無意中認識的別的行業的人。在拍的時候你就

會發現一點，鏡頭假使太靠近，他們就會緊張；假使使用軌道往前推，他們會更緊張。所以沒辦法，只能選擇這種方式，把鏡頭固定在一個最好的位置。如果在房間裡，這個位置通常是通道，旁邊有房間，可以看到窗子，可能是客廳或者所謂的飯廳。因為有窗，所以景深不錯，我對密閉的空間比較沒興趣。

當你用這種方法讓非演員開始演的時候，就發生了一個問題：他們不是要照劇本遠遠地講話，而是要遵照房間生活的動態，這樣時間就變得很重要──設定的時間到底是上午、中午還是下午。如果時間不清楚，就不能安排演員。當你有了清楚的時間，一個真實的時間觀念的時候，你才有了依據，才能夠判斷。違背時間的狀態時，我的意思是說假使一個小孩，他本應該上學，但是他回來了，而媽媽正好中午的時間在做飯，這時就會產生媽媽的反應，違背了現實時間後，你怎樣安排，按照對現實時間的判斷，會發生所謂的戲劇性，這種戲劇性基本上就是你違背了現實時間的常理，它會發生什麼。就如我剛剛說的小孩，媽媽會奇怪現在明明是上課時間，回來幹嘛？就衝過去問他，於是鏡頭就跟進去，有時聲音會變成畫外音，但沒關係，畫外音的想

你就要用這樣的現實時間，違背了現實時間後，你怎樣安排，按照對現實時間的判斷，會發生所謂的戲劇性，這種戲劇性基本上就是你違背了現實時間的常理，它會發生什麼。就如我剛剛說的小孩，媽媽會奇怪現在明明是上課時間，回來幹嘛？就衝過去問他，於是鏡頭就跟進去，有時聲音會變成畫外音，但沒關係，畫外音的想

像空間更大。所以當我在使用這種現實的真實生活狀態作為依據的時候，也就是我的電影走向另一個階段的時候。

時間是真實生活的依據

非得要弄清楚拍每一場戲的真實時間是什麼，如果不能遵循什麼，怎麼依據？不能寫一個：他們在打架和吵架，然後畫面中他們就一直打。有一個內容就會有不同的形式出現。有些房間看不見，吵架有時候進去有時候出來，可能還有摔東西，不是直接地拍攝他們的衝突，不是一直追著每一個演員、每一個角色的神情走，而是非常接近我們現實生活的拍攝方法。

可以設想一下，有一場戲在房間裡，某個時間，有一個鏡頭一直固定在那邊，接上一場戲，夫妻兩個從外面回來吵架的形態。這裡面就會有包括角色的慣性與細節，比如在家裡愛蹲在某個地方……這些都是可以被使用的方式。所謂的戲劇性和衝突照樣可以發生，而且其魅力更接近我們的生活。這樣一個演變，在拍片的整個

過程當中，脫逃不掉的是一定要依循現實生活的邏輯。

又有同學問及我對法籍越南裔導演陳英雄也擅長長鏡頭拍攝手法的一些看法，與我的又有什麼不同？其實如果我跟那個人很熟，通常他的電影我就不看，因為看過之後總會有一些想法，不說又忍不住，但是說了又得罪人。所以除非是媒體說得太厲害的，我才會去看，就像最近的片子一樣，我去看了，但是我不會去說，直接說了就會傷人的。但是這種呢，假使能夠說的話是很有意思的，我對待電影的方式和我的看法，我不會講。但是我看電影有我獨特的眼光，準得不得了，我是看到這個作者他的特點、長處、弱點以及他的限制，我會看到這個過程裡面他走到怎樣的一個狀態，其實我會是最好的監製，真的。但是從來沒有人來找我監製，都是要我掛名，我不要，我是實際要下去監製的。但也不是每個人都能夠當監製的，我是要看導演的狀態，看他需要什麼樣的搭配，才能在有限的條件下爭取到更多的時間和空間。要用什麼方式，或者是他沒辦法擺脫這種制式的規則，有時候就是這樣，一堆人來了。要用什麼方式，或者是他沒辦法擺脫這種制式的規則，有時候就是這樣，一堆人來了。要用什麼方式，一堆器材都配備好。但其實是不需要這樣子的，而是要看什麼片子，要看導演的狀況。

編劇與現實生活

關於現實，有的同學問我：「我寫的劇本都是現實的生活，寫得很長，但就是沒有什麼戲劇性和張力。問題的癥結在哪裡呢？」其實提問的同學並沒有問題，而是你還沒有寫夠，也不夠認真，沒有一個一個往下寫，還沒有形成一個對生活的角度。因為練得還不夠，所以繼續寫就夠了。

我講過我最早是做編劇出身的，到了後來自己做導演才開始與朱天文、吳念真一起合作。在我看來，導演一定要會編劇，不然腦子不會轉。雖然導演可以找人編劇，但是自己一定要懂編劇。我想東西絕對不是文字的，是畫面的，是具象的、實體的，就是人跟 location（實景）。你有沒有看到你周遭的一些實體，比如說人、車站……特別有味道？為什麼有味道？其實它是有軌跡的，有生命的洞見的。還有人，各種人都不一樣，那麼多人我怎麼辦？有時候我是看到一個人，會突然心血來潮記下他的電話，或者是我並不避諱別人介紹給我。

我在法國拍《紅氣球》的時候，演員候選的只有之前定下的茱麗葉・畢諾許

（Juliette Binoche），還有一位是北京電影學院的宋芳，一個小孩西蒙，其他演員都是我去到法國後再找。律師來了，樓下那個誰誰來了，全部都好了，他們都不懂。

但我認為那幾個主要角色決定了之後，其他的人是根據主要角色而來的，我再去考慮其他人跟主要角色之間的關係是什麼，還有影片的基調。假使樓上有吵架，要是你朋友的話，找他來演都可以，你就根據那個調整。

你看到的人、感興趣的人又不一定是你一個年齡層次的人，那該怎麼辦？其實就是去慢慢看。可能你看到的是他呈現的一面，可是慢慢他就會呈現另一面，你要看清楚。當你有這個開始，你慢慢就會變得很厲害的了。所以你要下這個功夫，要認識各種人，要慢慢觀察，是時間累積出來的。沒有一個個體是一樣的。唯一的共性是這個時代的抑制，使人們共具有一個共同的部分。比如現在的風氣是，大家都想很快就完成一部片子。香港金融、服務業是強項，受社會，家庭的影響，年輕人很容易就會走上這條路，而不會去走寫小說的路，那比較難的，沒有那個氛圍。

比如中國，有一個集體意識，所以他們的個人意識沒有那麼強烈，不像西方，他們那種個人和集體意識都非常清楚，所以他們不會逾越，所以交往得非常舒服。

但是台灣、中國，還是會介入公共事務的處理。台灣的計程車司機認為車是他的，所以他可以放煙、放香、放音樂，可以開很大聲，因為他覺得車子是他的。但問題是執照是政府給的，所以那個空間屬於公共空間，就必須遵守規則，很簡單的道理。以前我來香港，在電梯裡面很擠，到了的時候，後面那個老外「啪」一下把我推開，我當下很憤怒，但是後來一想，活該，這是公共空間，你為什麼擋人家路？台北有捷運，也都是這樣。你跟別人一起存在，你中有他，他中有你，這個就是存在。

一定要去發現你生活周遭的實體，我所有的電影都是從自己開始的，我跟吳念真、朱天文合作都是這樣。我都把大概的分場寫出來了，然後大家一起討論，當然不是一次討論完的，中間可能某一個階段討論，過一個階段再討論。等我感覺討論得差不多了，才丟給他們再變成文字。我寫的也是文字，只不過他們的文字功力比我厲害，所以由他們去寫。他們常說他們寫劇本是為了工作，有人說這是為了方便，為了工作人員方便。

每個時代的人有每個時代的狀態

那為什麼不用小說呢？坦白講，小說我看上的並不多，想拍的又拍不到。比如說我最想拍的幾個，《合肥四姐妹》——沈從文太太張兆和的成長過程，你們有沒有看過？在張兆和的時代，那種氛圍就是在一個大家族裡面，她的奶媽如何處理女兒與她的父親、母親之間的關係……每一個女兒都有一個「乾乾」，相當於保母之類的，她的個性會影響到這個女兒，怎麼負責這個家。絕對找不到這個演員的，除非有人提供我很多資金，我花兩年時間把這些演員都找齊了，讓他們這樣子生活一段時間，每天排一小段，才有可能拍出那個氛圍來。因為現代人要學習以前大家族的那些細節都很難的，所以那是沒有辦法改編的小說。還有沈從文小說裡要抓圖去砍頭的，處理好牛，那些人就甘心被砍頭，一天砍一堆人，那些人那種臉，你去哪找？找不到的。因為每一個時代的人都有那個時代的狀態。現代人只能去學，但怎麼學都不像，這就是我的困擾，為什麼要那麼挑剔呢？我拍的就是人嘛，假使拍的是事，我可以把它變成形式去表達這件事情。可我拍的是人，沒辦法。

為了拍《刺客聶隱娘》，我看了兩個月《資治通鑑》了，感覺以前的人又直接又凶悍。非常直接的，意思就是說你歸順我，我就放過你。你是叛徒，你底下一堆人，除掉你了，那你下面的人我就都放過，然後每個人給兩匹絹，半途有拿絹的就直接砍掉。我那天跟阿城在聊，這種直接不就跟「兄弟片」一樣嗎？兄弟片就是這樣子。我以前跟李天祿聊天，他比較喜歡演「三國」裡的關公，他說關公就一個字──「威」，每天拿一把大刀，在馬背上砍，砍人嘛。威不威？如果把他惹怒了，他那個眉毛一豎起來，不威嗎？他當然威嘛，但那是練出來的。兄弟，是打出來的。

有部紀錄片，講一對相撲兄弟，那就像運動員一樣，從小練的，練反射。你看他那個樣子，完全像動物，他簡直氣足得不得了。拍兄弟、黑社會，不是在那邊姿態怎麼樣，他若是那個樣子他就是。比如我拍的《南國再見，南國》，我常常會在裡面出現。那些人不需要什麼姿態的，本身就是那樣子，從小打架打到大的。所以不看那些東西（《資治通鑑》），就找不到基調。雖然不是很遠，但是也有一千多年啊。

在這當中，有很多東西留下來。如果要找到這些人來演，他們不是穿得漂漂亮亮就可以的，沒任何意義。所以，我怎麼把唐朝呈現出來，是透過我的主觀、我的理解，

對人的理解，然後去尋找，最後把它再次呈現。這個第二次就是可以獨立存在的真實。因為你有個眼光，經歷過才可能做到。

這個要張震演，打死他也演不好。演員演不好，是導演的責任，不是演員的責任。導演有什麼地方沒做到，害演員演不出來，導演怎麼能怪演員呢？除非是好萊塢系統，演員的酬勞是很高的，當然要自己負責。有沒有看過《邁阿密風雲》（Miami Vice）裡面角色的背景種種，那個導演真是太不負責任了。因為這對鞏俐來說是很難的，鞏俐的成長背景裡面沒有那種。在古巴，能夠成為黑社會大佬的女朋友，實際上是乾女兒，是有作為的，那這個女人還得了啊。想想看，那是多複雜的社會，多複雜的結構，她是有種氣的，而且她不止一個人，要是一幫的，才能夠是那種味道。不是只是依傍在黑社會大佬旁邊，假使是花瓶又是另外一回事，但她是黑幫老大沒出現之前做指揮的。她憑什麼指揮？這很重要，看過就會知道，可這個導演都沒有提供她東西看啊。

敍事觀點、基調與寫實

我們通常在模仿現實，再造現實。思考一場戲時，會發生一個主觀的視點，就是導演自己的觀點，導演會判斷這樣的戲和這樣的情境，它的意涵，它代表的象徵意義是什麼。我習慣的觀點是跟著一個主要角色，《最好的時光》中間那段【自由夢，一九一一，大稻埕】跟著舒淇，前面那段【戀愛夢，一九六六，高雄】就不是，是全知的，有舒淇的觀點，也有張震的觀點。通常在西方，電影的觀點是全知的，這樣比較方便敍事，才會有正反兩邊。那通常我的電影都是盯著女主角走，就是說，所有的結構、所有的場，都不能跳開女主角，那很難辦，那很現實，對不對？但那會發生很多奇怪的現象，其實這種敍事在很多人的電影裡都是這樣使用的，基本上是客觀的，全知的觀點是最多的。鎖定一個人的是最少的，因為限制很大，所以電影就不會去拍父親的反應、行為，假若會拍到父親也是因為張愛玲的行為帶出來她父的形式就出來了，味道就不一樣了，表達形態也就會不一樣。比如我要拍張愛玲的故事，張愛玲從小就因為後母的緣故差點死掉，後來逃出來。假使只拍她的觀點，

親的行為，這是完全不一樣的。

就像我們假使拍好萊塢那些片子，它一定要走全知路線的。比如說《神鬼認證》（The Bourne Identity）是一個失憶的殺手，開場是他漂浮在海上，被別人救起來，但他的記憶沒了。男主角【麥特・戴蒙（Matt Damon）】演了三集【至二○一六年，神鬼認證系列共有五部，麥特・戴蒙主演其中四部】，第三集是英國導演【保羅・葛林葛瑞斯（Paul Greengrass）】拍的，他本來也是拍藝術片的，被好萊塢看中，就去拍這種片子。在那邊我就感覺，他不是只跟著他，還有他對立面的一邊。因為通常敘事絕對是這樣，你提出敘事觀點，一般人是不會注意到。我對這種全知的觀點，還沒開始拍、沒開始使用，全知觀點其實很有力量——敘事的力量，因為那樣的敘事就等於是上帝，這個人跟那個人有關係，另外那個人又跟這個人有關係，最後怎麼樣，其實有對立兩面，而且有時是不止兩面，有很多面的，這樣敘事上非常方便。

但是我的片子會比較不一樣就是，就是通常會盯著一個人，《海上花》算是一個客觀的敘事，是全知的。像我早期的很多片子都是盯著一個角色走。我在法國拍

的《紅氣球》是盯著一個小孩和他的保母，所以茱麗葉‧畢諾許一定是和保母、小孩有關才會出現，她不會單獨出現。這就是看你採取什麼樣的觀點。寫小說也一樣，主人翁的觀點，要是看過《一個陌生女子的來信》（Brief einer Unbekannten），那完全是主角女子的觀點，其實這就是角色眼睛看到的或者是意識裡想到的，還有就是導演看到的、導演想的。角色有很多，導演是一個，導演看到的、想的、結構起來，在影像的使用上其實並不難。但是我的敘事觀點就不一樣了。

我們在街上無意中聽到一個聲音「咔」——激烈的剎車聲，你會回頭看，但看到的不是撞車的那一刻，而是碰撞後的一系列狀況，有人從裡面出來，有人跑過來等等，可能撞到一個小孩……如果是你，你會怎麼想這起車禍？我會想我們的社會結構，大家開車沒有概念，車要讓人；第二個可能是交通的設計，我們的政府爛。這樣的生活片段處處都有，我的意思是你要 copy 一場車禍拍，你就要理解這個狀態，你可能會想背後在批判這個體制，於是就用車禍的事件放到電影裡面去批判。

在還原的時候，就會把它弄得很殘忍，小孩子很慘，拍得很慘，目的是要控訴背後

的政府，表現一個直接的意義，但是這個還原的過程真實性不夠。如果你反過來表現撞車後的狀態，表現小孩子活過來，或許這更接近真實，這個真實的意義其實大於你本來要闡述的背後的象徵意義。

我們在還原的時候常常會有這個毛病，你當導演、當編劇在寫的時候，會往設定的或者個人主觀感受的這個想法上去還原，但是如果不讓他活起來的話，你就只有一個狹隘的眼光。因為只要是真實的狀態，每個人看到的都是不一樣的。最直接的就是表面的，你就想到這點了：一場車禍，這個司機真該死，沒有人會想到背後的因素是整個社會機制上的問題。懂的人安排得好、結構設定得好，實際上說的是整個社會結構的東西，小津安二郎的電影基本上就是這樣，他用的是生活中最簡單的事件和元素。通常我們有個習慣，老想把這些戲劇化，衝突多一點，激烈一點，所以設計總往這邊導向，而恰恰卻忘了生活本身。

很多人說我的電影太平淡，沒有戲劇性。其實我以前的片子是非常賣座的，賣座到一定程度，我是非常清楚的。至於爭取觀眾是一個鑒賞力的問題，高度的問題，我作為導演沒有辦法，沒辦法為了取悅觀眾而怎樣做，至少我做不到。除非我找到

不違背自己，而且觀眾又能夠接受的方法，但對我來講很難。

關於現實生活與電影真實，我們會有這種經驗，比如拍吃飯，我經常拍的──因為這個比較容易。《海上花》第一場是他們吃飯，我做的方式是用真的酒，因為演員參差不齊，有的是專業，有的是非專業，所以用真酒最好。所有的菜是高捷做的，他之前是廚師。菜上來都是熱的，吃、划拳、喝酒，這些都是一個基調，要在這些之上再來雕琢你要的戲。這時的氣氛整個是活的，假使不這樣做，就很難抓到吃飯的氣氛。我們通常在吃飯，老想交代我們想要拍的部分，但是常常忽略整個氣氛。

談及影片的「基調」，基調到底具體指什麼？其實基調就是每一個片子我所重視的東西，它跟寫實的概念很接近，因為寫實是最重要的。現在很多片子都飛上天了，為什麼還要寫實，寫實不是很落伍嗎？你飛上天，最終還是寫實，寫實是所有戲劇性的源頭。如果違背了生活上的規範、社會結構，或者我們習以為常的風俗，或者人倫，你想叛逆、想脫逃，就會跟正軌發生衝突。戲劇性是你越理解生活的底層跟結構、規律、標準程式，越容易看到戲劇發生的源頭。不是簡單的有個人死了，或者什

麼不孝、虐待、殺一個，不夠殺兩個。有時候陰沉的東西其實更恐怖，因為有一種人基本就是損人不利己。人這種東西很複雜。

拍片子是為自己找難題

人一直是我的電影關注所在。在不同的時間、空間、狀態裡，人的存在，對我來說是最有趣的，尤其是複雜的人際關係。我的片子裡面大都是探討人，至於對社會結構和政治的批判，我不太重視，因為它自然會出現。如果你要的話，只要你設定了那個角色本身在那個時空的背景裡面，它自然就會出現了。所以我的焦點並不是在透過角色去批判壓制、集權或者社會結構，我是描述角色，讓角色活起來，而把背景設在那個時空，自然就會有批判，甚至那比批判的力量還要大。但假使把角色設計為只是導演的棋子來借用的話，效果基本上是不一樣的，布列松是借著演員作為他的道具，在說他背後的事，在說社會結構，或者是他認為的什麼。

雖然我的電影很多是講述人生的蒼涼，但那不意味我的人生觀就是「痛苦即人

生」。我感覺有人生味道的時刻是人困難的時候，這也是最有人生力量的時候。那絕對不是太平盛世，那會是很 boring 的人生。其實，人的兩個狀態，其中一個是有困境，發揮你的人生力量。所以基本上我的片子我都是給自己找難題的，即使是在我最賣座的時候，如果我想把那個 keep 住的話，我早就消耗光了，我早就沒了，永遠自己給自己找難題。你可以給我題目，我自己去碰撞，這樣的人生才有意義。這不是痛苦，我也一點也不痛苦。在那個觀念裡面，因為人活著本來就不容易，這就是蒼涼的意義，活在那一刻是那麼的不容易，在那一刻是有時間、空間，你是存在的，你是有能量的，在那對抗，我感覺這個東西才是活著的，才是過癮的。

這就是我那麼喜歡研究人的原因。你們最好去看一下《CSI 犯罪現場》（CSI: Crime Scene Investigation），美國的社會發展到那個程度，拉斯維加斯那一集，以那個為背景的鑑識科，他們多嚴格！物證不可能隨便變成證據，證據有使用規定，這對社會影響很大。因為它是電視，非得那麼嚴格不可。那麼嚴格的底下我看到的是戲劇性，因為你違背了這樣的「嚴格」，就發生衝突，跟原來的規章法條法律種種就會發生衝突。人性難免有時候會代替上帝，會嫉惡如仇，會想把那個證據稍微挪

一下就好了，但是那是違規的。因為「嚴格」，所以就造成了戲劇性的張力。如果不理解這個，那戲劇性從哪裡來？每天打打殺殺，那是另一種，那是《邁阿密風雲》。

表象隱藏著暗流

對寫實這件事，我的感覺是寫實是再造的真實，跟實質上的真實是一個等同的關係，它是可以獨立存在的。這句話是卡爾維諾（Italo Calvino）在講到小說的形式的時候提到的，另外在提到小說深度時他還說：深度就在表面，深度是隱藏的。而表面是文字，我們可以看到文字的結構裡面透露出來的蛛絲馬跡，也透露出一種只可意會不可言傳的、說不清楚的，只有身處事件中才明白的事情。

影像一樣，在再造真實裡面，電影最「像」。像小津的電影，譬如《晚春》，講父女之間的關係，因為媽媽去世，只有父親【笠智眾飾演】和女兒【原節子飾演】。父親經人家介紹要娶另一個女人，女兒等於是強烈的忌妒，不但是忌妒，還是一種反抗。有一場拍能劇，在觀賞能劇的劇院裡面，她看她爸爸在看那個女人的

時候，女兒的眼神簡直要殺人了。後來要介紹男人給她，她都不要。所以西方的解說都是，後來她又慢慢轉變了，接受了介紹給她的男人，並嫁給他。嫁人之前跟爸爸住在京都，父女住在一個房間，所以西方的解說都是父女之間有一種曖昧，戀父情結。

我認為不是，因為日本的家庭生活女不避男，家族裡洗澡都是一起的，是和我們不一樣的，你不知道這個你就不能理解。在一個家庭裡面，有很清楚的地域性，這一塊是我的，這個家是我的，父親一直都是她照顧的，家是她在掌控，而突然來了個外人，她的反應當然是這樣，後來開始戀愛了。不理解這種幽微就拍不出來，這種方式怎樣呈現在敘事結構中，就是所謂的戲劇性。西方是可以非常戲劇性的，可以一直進到深層的戀父情結心理學，但是小津安二郎是呈現一個很簡單的表象，所有的訊息都是漸進和埋藏的。表面上很簡單，讓你感覺沒有什麼嚴重的戲劇性，但是累積起來，底層便有個暗流，是驚濤駭浪的。

這個就是講到使用生活的語言時跟結構上的問題，所謂表裡，表像和影像裡面隱藏的這種暗流，具體一點可能只有看影片來講會更清楚，因為它是非常細節的，

尤其是東方人。我們中國人也是，我舉我自己的例子，我以前出國回家都會買禮物給我太太，一買就是一堆。我太太會問這個多少錢那個多少錢，貴死了，一直在念，她絕對不會有好話回應你，她完全講反話的；但是你一看她的神情就知道她開心得很，然後那天晚餐炒出來的菜特別的好吃。因為每一種菜的火候都不一樣，假使越專注，心情越好，很平和，那個菜燒出來就特別好吃，我的意思就是——這就是表裡，表像所呈現的是相反的。

類似生活中的這種表裡，就像交響樂中的賦格，是音樂使用上的對位元。交響樂中有好幾種樂器，不同的旋律但是相關，有強有弱，一起的。像流行歌曲只是一個旋律，和絃就是去加強這個旋律，去渲染、擴張這個旋律，所以是主從的關係，這個是和絃。那賦格呢，不是主從的關係，是平行，是一樣大。賦格的使用，就是對位的使用，在電影裡就是表現為表裡，因為電影不可能兩個畫面同時發生。當然後來有切割式的，但是切割式的很難，視覺焦點還是會游離在兩個畫面之間，表像呈現的狀態在裡層有另外一種東西，另一種狀態。（有時候講到一個地方要放一段畫面，可能這樣講的效果更好。）

其實所謂的表裡，是我晚期才開始領悟到的。以前我是說內容和形式是相反的，有點像舉重若輕，像《冬冬的假期》，在結構劇本和拍攝的時候是非常快的，沒有想那麼多。有一部分是朱天文的一部短篇〈安安的假期〉，是描寫自己成長過程，用了那裡面的一部分，其他具象的醫院還有老醫師，就是她們的外公，外公的狀態有點像她們童年的記憶。至於用冬冬的眼光去看到的，比如像函洞，是我從社會新聞移植過來的，製造一些事端；然後說到小舅和爸爸吵起來，他有一些壞朋友，本來小舅在他家族裡也是扮演類似的角色，打他大概也就是這樣。那時候我沒想那麼多，所謂表裡是事後來看的，不是在片子開始的時候就去結構一個表裡，這個要變成你的直覺，是你看東西的一個方式，呈現東西的方法就是這樣的。而不是說我們現在要安排一個表裡。

電影是一個尋找的過程

我現在會喜歡某種人物關係，某種情境或某種事件，基本上它就包含了這個，

我在表達上自然就做大了，而不是像編劇邏輯一樣，表是呈現什麼，裡是呈現什麼。

但是布列松可能會比較清楚，難得有創作者這麼清楚自己的創作意圖，非常自覺，他算比較明確的。為什麼我能拍電影？我有那個過程，對客觀實體的關注和投入，又喜歡文學等等，形成一個對人的看法和角度，呈現的時候很自然就可以做到，而不是學了一些技術來做這個。技術是有限的，要根據你的內容。內容就是，攝影師跟我合作，假使我沒有那些內容他不可能這樣拍的，要經過長期合作的默契，長鏡頭的移動非常厲害，但也是從《海上花》開始的。

電影是長出來的，像書寫一樣是一個尋找的過程。現在你們可能還不能長，還是要有一個形式來帶著走。長出來是有那個自信、底子以後才敢這樣做，意思是我可以跟，我可以學，這些所有的判斷元素都是前面已經決定了，為什麼決定這樣一個人，這樣的題材，這個 location，這個題材對你的感覺是什麼，為什麼這麼決定……或者人家說你來拍這個，你根據這個去深入，去找到一種你認為呈現的最好方式。比如我後悔答應了來做這個講座，我沒辦法講。我之前在社科院的文學部，那些人離我很近，臉對臉，那場就說得很好，時間又短；之後在北京電影學院，說

的就有點糊塗，我自己新鮮感都沒了，老說沒意義。但是要跟一個人，看著他的眼睛，面對面地講是很過癮的，因為他有反應，他會問，一直聊就會講很多。

我今天談小津和布列松本來是要談電影的本質，但我覺得這個太難，都是我長年累積的，很難一時說清楚。每次拍片子都有一個過程，都是一種發現，每個段落都不一樣，在拍每部片的時候想的東西都不一樣，總想在不同的課題裡面找不同的呈現。

我在法國拍《紅氣球》的時候，美術館展覽印象派的畫，我去弄清楚印象派的過程，中間就發現那其實是一個時代的轉換，那些畫家全部解除了以前專門幫貴族畫肖像的背景，變得可以畫自然景觀，加上光譜科學的發現對他們的影響。他們畫的方式就是發現一點──光和影的關係是有變化的，顏色會改變的，畫的都是「點」，現場畫，捕捉光，有些是用點和短的筆觸在配合著。以前是用線，素描完了以後顏色是靠自己的主觀喜好添加的，但是在光的捕捉上是不一樣的。

我當時很想用這種短的線條和長的線條配合的方式來拍。舉個例子，今天都是用一千呎拍十分鐘，沒意思，所以在台灣接廣告片讓年輕的導演來拍，每次三十秒或者四十秒，馬上要。這個過程就是讓你有一個重新的開始，在捕捉點和短線條上

是很有用的。就是鏡頭短，捕捉某種東西的時候是很過癮的。這樣也讓年輕的導演負擔小，三個人就夠了，一個錄音、一個攝影兼導演、一個製片。這個對我來說是一種變動，重新給攝影或者我自己一種能量，拍了以後才知道，沒有能不能拍到的問題，只是它拍出來到底是什麼。

《紅氣球》假使這麼拍就會完全不一樣。我只有三十天，一個星期只能拍五天，休息兩天，法國人是這樣的，沒有辦法花時間實驗，結束就結束了。《紅氣球》在編劇的時候，我有這些演員，我在咖啡廳坐了三個月看了好多書，關於外國人在那邊生活的經驗，因為我已經有角色和 location，就是她住的地方和周圍的狀況。

有時候，任何電影對我來講，不是說我要怎麼樣就怎麼樣，我的基調是不會變的，我對電影的感覺，對我要拍的人的興趣，都不會變的。要通過我的眼睛就基本上要達到那個程度才能通過。但是坦白講，我現在還沒拍的東西會怎麼樣，我也不知道，但是我知道那個城市就是這樣，一步一步走。那個方式我剛才已經說過了，要拍唐人，為什麼要看《資治通鑑》？當然要看，要知道唐朝人的生活狀態，那個氣是什麼，看著看著會有一種感覺，是慢慢出來的。然後再看一些人，有人建議去新

疆，慢慢再找要拍的 location，有時候要搭景，這樣慢慢就會成熟，成熟就可以拍了。

演員的處理方式

基本上，我感覺對你們來說會很有趣的，是電影在模仿現實中對演員的處理方式，從小津或是我的電影來看，演員的處理方式會不太一樣。一般情況是抓住了一個角度，這個角度是一個戲劇性很強的角度，但仔細一看其實不對，一點也不真實，角色沒辦法活起來。

角色要活是不容易的。有時候我使用的所有對白，絕對不要讓角色負載我們要傳達的強烈的戲劇性對白，我使用的是生活中的對白，所以我才能說演員沒有對白，只有情境任由你們自己發揮。我開頭其實也不是這樣，開始寫劇本和當導演的時候還是有對白的，如果沒有就太遼闊，太沒邊際了，不知道怎麼掌握。但是有一點，對白一定要符合真實性，所謂真實性就是時間。我們常常是這樣，兩個人在一起講的是以前發生或者剛剛發生的事情，你可能不注意，你聽，就這樣一直跟著他走，

但是仔細一想怎麼可能在這個時候說這個話？通常我是沒有辦法忽略這方面讓他一直講下去的。我也不使用所謂的戲劇性，或者你要演員說的對白，你需要幫他挑時間，要安排一個情境。

像《珈琲時光》，因為我第一次在日本拍片，我選演員是很厲害的，我找到一個叫一青窈的女孩，她父親是台灣人，但是很早去了日本，不太會講國語，完全是日本人講國語。找她來演是因為我的 casting（選角）說有這麼一個人，就約在東京見面，我感覺她的樣子什麼的都對，可以根據這個樣子想像這個角色，很真實，而且她會幫她的助手拿點心，我感覺不錯就決定了。我設計了一個背景，就是我一個朋友的背景，小時候父親離開去國外，四歲的時候母親也受不了那個壓力也離開了，所以她就有個片段的記憶，一直看到漫畫以為那是夢。我為了呈現這個媽媽是後母的事——你們看過這部電影《珈琲時光》就知道了——有一次要她講，因為對白是自發的，只有個範圍，但她沒有講到，我感覺戲也不錯就算了。

有一天回到東京，那天晚上在東京遇到很大的閃電，持續很久，傾盆大雨加上閃電。我叫錄音趕快錄，趕快拍外面的情況，我就用這個聲音又設計了一場戲，看

過《珈琲時光》就會知道，那場的聲音是我們現場製造的，閃電是我們現場製造的。然後她

【陽子，一青窈飾演】打電話來給淺野忠信【飾演竹內肇】，她說她想起來了，那個不是夢境，是小時候她媽媽帶她去的佛教聚會所。那時候他們在聚會，她在裡面看漫畫，差不多四歲的時候。因為我拍打電話一定要是實際通的電話，不可能讓演員空講，我就跟副導演講一定要問她：「媽媽？是你現在這個媽媽？」她說：「不是不是，現在這個是後母。」

我安排這一場戲，除了講她的夢之外，就是要透露現在的媽媽是後母的訊息。

為什麼要透露後母？因為在日本後母對小孩其實在養育上壓力很重的。意思就是女兒懷孕了，她會跟這個後母講，懷孕了但不想嫁人。後母就傻了，但不會直接跟她討論這樣是很慘的，一個小孩生下來要養小孩不是那麼容易的，到時候肯定會扔了他的，但這很難跟她說。其他一切生活瑣事都可以由後母照顧得很好，但是這種話作為後母不能講。後母會透過她父親對她說，怎麼辦怎麼辦，但她父親就是不講。我拍戲的時候他是一句話都不說的，很少對話，因為他看準了我可以接受他這種表演方法，所以那個演

我有設計一些他應該講的對白，但是從頭到尾，他一直不講。

父親的可以一句話都不講。我為什麼要安排後母？因為有後母的話，父親有話不敢直接跟女兒說，女兒有事也不會直接跟父親講，但都會通過這個後母，來跟對方說。

這個關係是很奇特的，但是日本人一定都清楚這種關係。我其實很了解這樣一種結構形式，因為後母總是負擔著別人的眼光，這個東西在我的電影很重要。一般人都想直接衝突多好，懷孕了，而且不準備結婚也不告訴男朋友，打算自己生下來養，這是怎麼回事⋯⋯一般這種任何的戲劇性對白都很能表現出來。但是我不是，我在處理這種關係。

那個演後母的女人也是一個有名的演員，是個華人，但基本不會講中文，叫余貴美子，她之前沒演過這種劇本裡有內容有大概的對白，但是要自己講的，偏偏那個演爸爸的演員有對白卻又是沉默的。那她就一直講女兒懷孕應該怎麼辦，父親那邊就是沉默。余貴美子一直在等，最後就焦慮了，但在鏡頭面前還是很自然，因為他們是專業演員，但你能感覺到他們的焦慮。那個叫小林稔侍的演父親的演員就是不講話，他感覺父親這個角色就是這樣，他自己感覺有意思，觀眾也感覺有意思，就好了。後來父親到東京來找他女兒，他還是不講話，還是後母在嘀嘀咕咕，那種

後母的焦慮就完全出來了，完全符合這個角色。

讓舒淇運動，讓梁朝偉看書

有人問我是如何讓演員準備的，其實拍之前我一般沒有要他們怎麼準備，那是演員自己的事，只是我會做一個形式讓他們有時間，我會想到他們。舒淇拍《千禧曼波》的時候，我知道她壓力很大，因為張力很大。我通常都是下午才開工，讓她可以有時間運動，絕對不會超過晚上十一點就讓她收工了。所以她每天都是精神飽滿的來拍，她需要，要不然她沒有那個能量來對抗。梁朝偉喜歡看書，只要丟本書給他讓他看就可以了。他後來拍完《悲情城市》的時候，我就給他看了很多書了，看到他有時候忘了是我介紹給他的，還介紹我。

舉個例子，像拍《珈琲時光》的時候，有一天去看淺野忠信，他正好休息，旁邊有把吉他，他就在彈吉他；另外就是一台電腦，我說你畫了什麼？看一下，他畫了一座城市在蜘蛛的肚子裡面，很複雜的城市。我感覺這個有趣，後來就跟他講，

你要不要畫一下山手線，因為在電影裡他是一個專收鐵道聲音的【音鐵】迷。電影裡面呈現的有一個胎兒的是他畫的。

這些有時候看你怎麼使用，怎麼觀察到，看你怎麼跟演員溝通。梁朝偉怎麼拍《阿飛正傳》？他就是每次別的戲收工，到這個現場就睡，王家衛就等他睡，不理他，起來以後梳化就開始。他演的是賭徒，他去請教過賭徒，賭徒的手都很漂亮，常常都要修，手最重要。他每天到現場醒來化妝然後就修指甲，就透過修指甲的形式開始進入這個角色。但是他的最大障礙是語言，所以他說拍《色，戒》很辛苦，因為語言是不能想的，那是反射的，想就會影響表演。所以學普通話就要學到那個地步，很累。除了英文、廣東話不錯之外，叫他演別的很難。語言假使會很多，因為語言有時候帶著表情走，一講出來神情都不一樣，講上海話，或者四川話，表情完全不一樣，所以語言對演員來說是很重要的。

我計較的、在乎的基本上都是以上這些東西。

東方與西方的表達方式

　　一般人說小津的電影是反思的，看完會越想越多，因為它的底層有一個結構，這才是他的重點。譬如《東京物語》，基本上是戰後整個日本的變化。人們的工作形態變了，子女進入都市工作，離父母遠了，所以父母在某一個時間要去看一下這些小孩。整個過程也不是小孩們不孝順，小津呈現的其實很簡單，但是看完後你就是會感覺很難過。在現代社會的情景之下，你感覺到父母和小孩之間關係的扭曲和變化，光這些還不足，裡面還有他們戰死的兒子和媳婦，這個媳婦就和子女之間產生一種對比，其實很複雜，但是表面上是很單純的故事，所有的思考都在後面。它不是直接的戲劇性，不像西方的電影。看西方電影，看到最後都會直接告訴你是什麼：比如虛榮，人最難抵抗的就是虛榮，比物質欲望還可怕。西方的電影是戲劇性強烈到這個地步，是白的，看完你就直接可以感受。東方的電影和小津的電影不是這樣，你一定要懂，否則一片糊塗，也不會深邃地去想。

　　東方的表達方式是不同的。西方的方式是敘事的，都是從以前的傳統傳過來的，

現代化就是西化，沒有本土性。像中國的流行歌曲，都是香港、台灣沒落的歌星到那邊又紅起來了。前一段時間有首歌叫「老鼠愛大米」，台灣也滿流行的，中國有種味道是台灣沒有的，我女兒就說老鼠不是愛大米，愛 cheese（乳酪），又是西方的觀念對不對？我們假使要現代化的話，不是模仿西方的現代化。

一般人看，沒人看得懂，他們要看的是直截了當的，就像法國評論我的《海上花》說是永遠發生在衝突的前面或者是後面，絕對不直接描寫衝突。因為我感覺衝突沒有什麼好描寫的，啪啪兩下就沒了，對我來講是一種韻味。其實小津的電影基本上跟我這個想法是非常接近的，我們都使用這種態度。我感覺這是我們華人、東方人看事情的角度，而且是我們的習慣，我們表達情感的方式，我們是非常政治的民族，誰願意聽難聽話呢？誰願意直截了當地批判呢？沒有，我們沒有這種，很少。

不知道你們年輕人現在怎麼樣，像我們這個年代的人基本上不可能的，有什麼事就直接說了，很少。直接說了，那就意味著大家都難看。就像張愛玲說的，我們一落地其實就活在別人的眼光之下，所以你總是要繞一個彎，講話就是要繞彎，不是那麼容易，不是那麼直接。這其實，就是因為有所謂的形式，小津的形式，和我自己

走過摸索出來的形式，基本上比較接近，也比較東方。

小津電影的結構，不要看好像都是生活片段，但其實都是嚴密到不行的結構，就像工程師一樣。比如他的分鏡表，每一個鏡頭，預計多長，會用多長底片。比如對白在時間裡是三十秒，或者一分鐘，底片要用多少，都會清清楚楚地列出來，每一個鏡頭都是這樣，在還沒有開拍之前。到最後，這個電影有多長，和之前計算的都基本差不多。所以你看這個導演，光看他的分鏡就夠了。

小津、布列松的電影對白少，表情也少

因為那個時候在日本是這樣的：製片廠制，導演是屬於製片廠的「工頭」，每個月製片廠都要公布所有導演拍什麼電影，使用了多少底片。使用多的當然就是很浪費，那時就是這樣，公司就這樣跟導演斤斤計較底片的事情，所以每個導演的壓力都很大，因為直接關係到薪水。

今天在這裡為什麼提這個？因為在小津的電影裡面，永遠是那些演員，就相互

之間調換一下，並且大概拍來拍去都是家庭。比如出嫁這件事，演爸爸的永遠是那個人，他從年輕一直演到老，從爸爸在世一直演到老死。就是固定的那幾個人，演同學什麼的⋯⋯永遠不變，為什麼？一般說有個演員家族。演爸爸的演員也出去演過別的導演的戲，但沒有在小津的電影裡演得那麼好，因為他在小津電影裡，父親就是這個樣子的，完全符合他心目中父親的形象。還有，他絕對不會亂演，也沒有什麼表情的，小津說表情多的是動物園裡面的猴子。

小津為什麼要減少演員的表情呢？因為在畫面裡，有演員的每一個畫面，表情、神情太多的時候，會干擾到其他的結構，也會干擾敘事的脈絡，所以演員的表情是比日常生活中更少的。布列松電影裡演員的表情就更少了，甚至少到沒有表情。所以布列松說人是道具、人模。而小津如此做，是因為那其實是某種真實，寫實對他來講是很重要的。

在他的電影裡爸爸沒有表情，或稍有表情是對的，別的爸爸有很多表情他是沒有辦法忍受的。所以他可以一直用這個演員家族，中間稍微換一下，有時候是女兒，有時候是兒子。另外一方面就是他拍很多片子，都是內景戲，因為當時的錄音技術，

還有器材太笨重了，所以都是在攝影棚裡拍得快，所以導演就不必花心思在父親的角色，不必費心去雕琢他們，因為他們傳達的是對家庭、生活的種種況味，種種闡述，那個東西才會出來。假使父親是一個豐富的角色，就會把韻味打散。因為他要說的是底層的事，通常是很難的。

本來布列松和小津還有我的片子是一起講的，因為其實都是同樣類型的，但每一個層次也都是不太一樣的。我的片子裡，角色對我來講就是最重要的，所以我可以拍各種樣的人，只要我有興趣。只要我看到這個人有意思，我就會好好研究這個人，然後把他變成角色。只要我感覺角色是活的，那麼演員說什麼都沒有問題，因為他擴散出來的能量是很大的。如果注意看我的電影，其實有很多角色都是活生生的，這一部分對我來講太重要了。

還有就是一種態度──對演員的態度。我感覺這個演員好不容易跟我合作，我就有責任把他帶上去，即便他是一個自覺的創作者。【林強】他的形式是旋律，是音樂，他可以把他的能量全部釋放出來，在舞臺上是非常猛烈的，但是對電影不行。但我沒有辦法忍，一次兩次，第三次行了，他能夠完全投入了，我才放他走。我不

要他在這個過程受到挫折，經歷波折，然後沒得逃，這對角色來講很重要。

譬如以舒淇為例，等她演我的電影到第二部《最好的時光》的時候，我們之間這種張力已經沒有了，變成她要自己面對自己，這是白的，我會告訴她這個故事是什麼，問她有沒有興趣？沒有興趣我要另外找別人，一段一段跟她講，最後講到第三段她就同意了，她感覺對這個角色有興趣了，我才開始著手，才開始編劇。但是她還是要面對自己，因為我們之間的張力沒有了。她知道我是紙老虎，其實就是很好說話，因為演員是我的寶貝啊！我在現場拍戲演員最大，我絕對不會罵演員的，罵了是我自己倒楣，因為我的想法、感覺是要靠他傳達的，所以挑選演員是很重要的。要是挑錯了，就要自己吃下來，比如《尼羅河女兒》。

但無所謂，我感覺片子的信念重要，以導演的信念才能把片子做到某種程度，而不能為了片子把演員糟蹋了，我做不到這樣子。譬如拍到一半換人，那更是不可能，我最恨這種，那是一個態度。而且我對各種人非常好奇，我也認識各種人。我的整個電影是在活生生的呈現一些活的角色，假如角色不活，即使結構對，戲劇性也夠，大家看著還是不過癮啦。不行，這樣我完全不行。我要每一個角色都到達某

種地步。而且我剪片子的時候，只要我認為不過癮，不夠好，或者是感覺沒有到，就剪掉。不會管它連不連。其實連不連觀眾都能看懂，因為我是呈現片段，不是戲劇結構非常強的片子。所以你們以後出來做事之後也會碰到這個問題。

我現在要告訴你們的其實是我自己的某種經驗，這也是所謂的電影的本質是什麼的問題。但是我勸你們以後還是從戲劇、敘事結構開始，不要一下子就學我這樣，我也是慢慢來的。全世界拍這種類型的電影，布列松，小津，還有一個丹麥的導演

【卡爾‧德萊葉（Karl Dreyer）】，他的片子很冷，人物沒什麼表情，但是很有味道，那個也是另外一種。

我電美信

的影學念

拍電影，無關理論

各位早安，你們昨天晚上一定睡得不錯，我呢，睡得不好，老是起來，因為會想這個講座。我以前從來不想的，因為我感覺創作者不能去回溯自己拍片的道理和過程，尤其是道理。所以，我以前從來不看評論，別人寫我的評論，有時候隔了很久，突然看到，我感覺，噢，原來他們當時這樣寫的。往往我都感覺寫得不中，什麼研究、論文都寫不中，寫不中其實也會有趣。有時候你就會想那道理是什麼，我自己的道理又是什麼。

但通常這是一個陷阱，當你想弄清楚自己是因為什麼道理創作的時候，我感覺是絕對弄不清楚的。你要弄清楚了，你就不會拍了，你就不會創作了。就好像一個依循，去弄清楚形式跟內容之間到底是什麼關係？你的焦點是什麼？你到底在拍什麼？

不知道你們有沒有看過一部小說，舊俄作家果戈里，《死魂靈》是他最後一本小說，他最早寫的那本【《狂人日記》】是在他二十歲出頭的時候，那個時期，其實評論者還沒準備好，意思就是他寫的小說很新。因為他描寫的完全就是實物，對人講話，完

全是實的，抽象的完全沒有。但有個評論家看出果戈里這本小說是非常特別的，這個評論家的名字我記不得了【瓦西里·安德烈耶維奇·茹科夫斯基（Василий Андреевич Жуковский）】，重點是之後這個評論家就跟果戈里變成朋友，他的意識形態就開始影響到果戈里。果戈里後來寫《死魂靈》，你知道嗎？他只寫了第一部，後來差不多又寫了十年，但後面寫完就全部燒掉了，他四十幾歲就死了。

其實，文學、文字書寫要比影像深邃。為什麼？因為文字的使用非常需要抽象思考。所以有時候我看外國人拍的片子，他最後只講了一個道理，我說還用那麼麻煩？說半天其實還比不上一篇文章，一篇文章滲透出來的寬度、廣度、深度都比電影強。所以電影千萬不要服膺於理論，你們也千萬不要照理論拍，照理論拍就完蛋了。這些方面也是給我自己解釋，但其實也不是。

小津電影呈現生命的蒼涼

他（卓伯棠）邀我來這邊，我一看要講那麼多，七講，還得了！但是你說我會

準備嗎？我還是不準備。因為我怕越準備越糟，到時候什麼也講不成。所以我今早五點鐘就醒了，真的是被嚇醒的。因為昨天講了一些……我就開始想。我以前跟他聊過布列松跟小津安二郎，其實我是在他們的電影中看到我自己，但這種東西有時候你可以意會，但是你並不想去延伸它，找出一個恰當的形容。到底是什麼？沒有！

其實昨天我講小津忘了一點：每個導演都有他的時代背景，所以小津安二郎的墓碑沒有名字，只有一個「無」字，他是六十歲去世的，十二月十二日出生，十二月十二日去世，夠風格吧？跟他的電影一樣，風格得一塌糊塗，連他自己的生命他都要掌握。

但基本上他的電影就像他的墓碑，我感覺是一種生命的悲涼。從他早期還拍西部片、黑社會片、默片的時候，他看過很多西方電影，所以他早期年輕的時候就會拍一些各種形式的電影。到他拍《我出生了，但……》那個片子開始嶄露他的主題，他後來的題目一直是這個，從來沒斷過。

到一九四一年小津三十幾歲的時候，他拍了一部電影叫《父親在世時》。那之

前，他去當兵，已經是第二次世界大戰了，戰爭早就開始了。那個劇本本來是他當兵之前就要拍的，後來當完兵兩年後回去，他當兵絕對不是年輕的、衝鋒作戰的那種，以他的資歷已經是一個有名的導演，並且他又有三十幾歲了，所以不可能的。因此他兩年後回去又改了這個劇本再去拍，就是一九四一年，那時戰爭還沒有結束。

他拍的就是：妻子去世，父親跟一個兒子在一起，父親是老師，怎麼養這個兒子，把這個兒子養大，然後他去世，就是那麼簡單的一個故事。一開始父親帶學生去旅行，有學生溺水死了，他很內疚，所以就辭職了。之後，他在職業發展上是很困難的，所以他一直都在遷徙，但把兒子放在一個固定的地方，所以父子是不常見面的。

父親那麼艱苦的最後把兒子拉拔大，也變成一個教師。兒子一直想跟他父親生活在一起。

《父親在世時》就是在講一種人倫的責任，父親怎麼讓小孩能夠跟他一樣。但是你知道嗎？片中一點其他的東西都沒說，但看完之後卻是非常悲涼的。那其實也是對戰爭的一種反思。那個父親教育孩子是那麼認真，告訴他要對這個社會負責任，父親說：你現在是老師了，你應該有你的責任。當了老師，應該對你的學生怎樣，儘管他們過得那麼艱苦。後來兒子結婚了，他去

世了。這個電影的背景是那些人在當時全部被送去戰場，那時送去戰場，死亡是你想像不到的。如果看過一些二戰時的日本的紀錄片——二戰時的紀錄片——你就知道，國家機器之於人之間的關係。那是一種悲涼，小津是用這樣的一種形式。小津所處的那個時代正好是戰爭要開始之前，那之後主戰跟主和兩派。不主戰的出來會被暗殺，常常被暗殺的，包括首相級的。所以那個氛圍是非常蕭瑟的，非常肅殺的，小津在那個期間的表達是用這種方式。

然後從這個地方開始，後來到小津差不多四十五六歲的時候，就是我之前講的我比較喜歡的那個片子叫《晚春》，基本上也是一樣：母親去世，只有父親跟女兒，那個家基本上也是女兒在維持。當女兒聽說父親要娶另外一個女人，她那種抗拒……但後來她也答應了，不過答應了之後她父親也沒有娶，女兒答應嫁給一個男的，然後父親送她去結婚，父親參加婚禮回來，一個人在那邊削梨子，鏡頭很長，他一直在那邊削。那個真的也是一種悲涼，生命的悲涼！但是在他女兒身上你發現了生命的能量。因為原節子可能是剛跟小津合作，她是一個元氣飽滿的女子，所以就會有另外一個生命的能量從原節子這邊出來的，她就使影片多了一個層次。父

子那個【《父親在世時》】，生命的能量一直在父親身上，兒子不多，很悶的，就會生出另外一種力氣，這是我比較喜歡的片子。

男人和女人

你們有沒有注意到，我後來拍女人，男的我不拍了，以前那種打架男我不拍了，因為這兩種生命的原型基本上是不太一樣的。中國有句古話「男要剛強，女要烈」，剛強跟堅毅的男人在很多歷史人物或小說中都可以看到，或在自己的長輩看到。這種堅毅是他們緊守的原則，是不會變的。因為你們都不熟，所以我也沒辦法講。其實身邊的、聽說的或是誰的長輩，其實常常有這種人，有些是非常不錯的，有些是寫文學的、或者寫詩的，或者有些是其他的什麼。他們的那種親民，那種節制，有些的那種堅持，基本上我父親影響我的是這個。因為那時候我父親基本上是不跟我講話的，因為他有肺病，《童年往事》中已經演過了。

我有一次去黃埔新村打架，為我班上那個同學。很氣人的，我每次都是為別人

打架，用腳踏車前面的橫杆拆下來打，打完以後去到那個同學家。他媽媽是黃埔新村的小學校長，然後她就談到我父親，我說我父親很早就去世了，我那個時候高二，我父親在我念初一的時候就去世了。所以我說是很早去世。我父親是某某某，以前在縣政府工作，她一聽我父親的名字，她不但有印象，而且非常尊重我父親，講我父親很有氣節，兩袖清風……你們想想看，我剛剛打人回來，聽到她講這種話，那種感受其實是非常鮮明，而且是奇特的，會有一種志氣。你會知道，你不可能再繼續壞了。這在我以前成長的過程中是非常自覺的。

所以生命中總有些男人和女人的原型讓你深有感觸。女人的原型，有幾個是我最愛的，比如《今生今世》裡面的佘愛珍，就是吳四寶的太太。你們只要看過胡蘭成的《今生今世》，就注意看佘愛珍，她的形式、風格，簡直是又繁複，又華麗，又大方，又懂世故，也不是什麼立體，怎麼形容呢？你們還是去看看書吧，看了就知道。還有一個女人，很邊緣，她是胡蘭成的侄女，叫青芸。你們如果注意看的話，青芸後來也有被訪問。女生多，男的不容易。因為男人接觸世界跟女人不一樣，那女人就沒有那麼多，但其實也不是沒有那麼多，隨時都在，你身邊可能都有。有時

候你母親，或者你婆婆，就是你祖母，你都可以感受到。就像我講的《合肥四姐妹》，有很多題材是沒辦法拍的。我剛剛說過，其實就是這種女人，是我的最愛。

生命本質之存在的個體——不一樣的小人物

因此從這裡面看，我創作的焦點跟小津是不同的，我的創作焦點是存在的個體，就是生命的本質，存在的個體打動我，所以我拍的都是一些邊緣人，一些小人物。《南國再見，南國》裡那三個主角，假使你媽媽看到的話，一定說這些人是人渣，是社會的渣滓，每天不幹好事，就在那邊混。但其實他們是真實存在的，我把他們存在的本質呈現出來了，你感覺那麼具體就是一個活生生的人。對我來講，我的電影最後呈現的就是這個。所謂生命的本質就是這樣，而且沒有人是一樣的。至於蒼涼不蒼涼，蒼涼是我的一個角度，因為我感覺人存在本身就是非常的不容易，這是我對生命的一個看法。

這跟小津安二郎是不一樣的。小津後來的《東京物語》，一對老夫婦來到現代

化的城市，已經是戰後了，醫生兒子約好要去哪裡遊玩，但又忙來忙去，都臨時改變了。女兒是經營一家美容院，也是忙來忙去抽不出時間，最後只好丟給媳婦，這個兒媳婦是原節子飾演的。這個媳婦守寡，老夫婦的二兒子在戰爭中去世，不同於兒子、女兒，原節子反而非常照顧老夫婦，母親感覺身體不適，後來就這樣一路回去了。還有一個兒子，是火車站站務員，也是沒時間，後來老夫婦只能回家去了。

除了這種生命的悲涼外，你還能感覺到原節子扮演的是一個對比的角色。她也是守寡，而且絕對不嫁，這其實都是生命的無奈跟悲涼，這是我發現的小津的電影。我今天早上才把它理清了，以前看了就只是感受，但不會去想一個詞語去形容，沒那麼認真地想，其實小津的電影就是這樣的。

至於布列松的電影，是沒有演員的，意思就是在他的電影中演員就是道具，所謂的人模。布列松的背景是滿早的，是西方世界裡所謂現代科學、社會科學、心理學正蓬勃的時候，他透過這些演員的活動、行為來說社會結構上的問題，比如階級──男女之間的階級。像《穆謝特》（Mouchette），這個片子我比較喜歡，因為它比較鬆動。像《錢》（L'Argent），就是一家店，可能是賣小型望遠鏡之類的。幾

個年輕人來買，給了錢後走了，但之後發現那是偽鈔，老闆就跟夥計講，把夥計罵一頓，然後就說這個錢不能聲張，先放著。然後有個工人來修理馬桶，老闆就把偽鈔付給了工人，那個工人後來因為這個錢被抓、被關，出來後家庭破碎，後來就開始去搶劫，殺人。影片中沒有那種戲劇場面，殺人都是拍牆壁影子而已。所以布列松儘量把戲劇性都拿掉，所以叫人模，演員不能有戲劇性表演。他的目的是要說後來那件事，不是要吸引觀眾跟著演員的情緒走，所以叫人模、道具，就是這樣。這也是一種不同的形式，但他說的背景還是那個【社會結構】。

生活的原型

　　小津、布列松和我都有一個基礎，我們使用的不是那種戲劇性的方式，戲劇性可以去安排，當然它的底子也是寫實的，我們是將真實生活裡面的片段拿來使用。

　　所以這跟我們一般的敘事、戲劇性電影是不一樣的。這個也是由我看他們的影片而發散到我們相同但又不同的地方。因為我們最終對人的看法，對人世的看法，對生

命的看法，其實是有層次的，由於成長背景的不同而不同。

我是從我自己的經驗中來的，以我自身經驗導演的第一部電影是《風櫃來的人》。之前我都是在電影的體系裡面寫很多劇本，非常戲劇性的那種，非常賣座，都是明星來演，鳳飛飛、林鳳嬌、沈雁……每個片子都是大賣。但到了拍《風櫃來的人》的時候沒有了，有明星的，就是一群小鬼。比如藝校剛剛畢業的鈕承澤他們，那個時候完全是不自覺的。其實《在那河畔青草青》還是明星陣容來演。自從《風櫃來的人》、之後的《冬冬的假期》、《童年往事》、《戀戀風塵》，其實基本上就是這個路數了。你越走越走，你才越清楚，自己的方向就越來越清楚。來自你成長期所有的吸收，不管是從文學還是從其他途徑吸收的東西全部回到你的創作上，開始發酵，開始出來，開始往這個方向。到現在我其實沒有變，形式怎麼變，到最後還是對人的生命的原型、本質有興趣。

我就開始拍他們。《風櫃來的人》其實已經開始往現實的生活上，實際的生活形態去走了。在這裡面去呈現他們作為個體的生活原型，從那個時候就開始了，但其實那個時候完全是不自覺的。

所謂關注個體，是因為我的生長背景。我並不是成長在戰爭時期，是戰後了，

所以完全不一樣。到今天，中國的年輕人還在看，學校還在教，很奇怪。第五代之後的王小帥他們也在看，他們到現在還在看，看了還是有感覺，我一直在想，這個問題到底是怎麼回事。因為這些電影都已經是老東西了，但是中國開放得晚，差不多十幾年前正好像我們那個時候——我們童年的時候，物質比較缺乏的時候，所以大家（看侯孝賢電影的中國人）都會覺得好像跟自己的成長經驗有種關聯的感覺。主要是這個。

其實有時候本質就是這樣子了。講就講完了，沒什麼。如果說要延伸，那是教師們的事，他們是會教，我是不會教的。我教只有實際的，場面調度是什麼，演員要怎麼弄，怎麼選擇演員，面對困難怎麼解決，我感覺當導演是每天在解決困難。你不停地解決困難，但是你說這樣你會不會走岔，不會，因為電影就是你，你就是電影，你的原型在電影裡面一定會出現。

就像我剛剛講的，我現在對女人比較有興趣，因為她不但複雜，而且寬廣。女性在華人的世界位置慢慢地越來越高，尤其在台灣，女人都比男人強，女孩比男孩強，絕對。男孩我昨天已經講過了，都不行。當然不能一竿子打翻。這是個時代的

問題……沒辦法，脫逃不了。社會結構裡面還殘存的就是重男輕女，所以女孩子成長的世界跟男孩子成長的世界絕對不一樣。女生成長時，因為在社會上被看重的是男生，所以女生就會在邊緣。意思就是你有個眼光在看著，看到這些哥哥弟弟們都受到了重視，但是中國一胎化我就不知道，沒有判斷，因為一胎化，只有一個兒女，都是寶貝。一個兒子是寶貝，不過可能在農村，重男輕女還是很重的。這種階級有沒有，一定會存在的。那這會造成眼光的不同，由於眼光的不同，女生看得比男生看得還清楚。男生被寵著，糊里糊塗的，所以成長緩慢。所以你們看我的電影為什麼往女性上走，基本上有它的道理，因為她慢慢地越來越成熟，越吸引我。所謂的女性的烈，她不但烈，而且她有俠情，非常過癮就是了。

以寫實為基礎

我們三個導演（小津安二郎、布列松、侯孝賢），我在他們倆身上看到的就是形式是完全不同的，因為表達的不同，所以形式不同，但基本上還是寫實的路子。

這個跟看好萊塢，跟看別的電影是不一樣的。你們一定要分清楚這個。但是無論哪個，它的基礎都是寫實，從寫實你才能跳躍，你一定還是以寫實為基礎。因為人是活在人的世界，你從這個寫實的人的世界去跳躍，人們都看得懂。不能是憑空來幹嘛，人家不能理解。所以哪怕是魔幻的，或者是太空，或者是未來的，全部都脫離不了這個範圍。它只是把它濃縮、戲劇化，這個濃縮或戲劇化非常精準，這些東西精準的判斷還是寫實的。只是把它假設了一種現實，誇張了現實。

但是這個基礎還是寫實，不過跟我使用的寫實是不一樣的，我的寫實是迷戀於再造的真實，它像真實世界一樣，我拍的這些畫面，這些人物是可以單獨存在的，好像在真實世界裡面可以存在的。跟它是等同的關係。這是因為我喜歡的是個體，所以這個東西變成我一個迷戀的形式，而且影像跟文字呈現是不一樣的。用文字，看到一個女子，或者一件很過癮的事，它可以描述、可以抽象、可以繞，怎麼樣都可以，可以反覆。文字之間可以自己完成，但是我們呈現的就是影像本身，影像本身你沒得逃，要把它的這種質呈現出來，你就得安排一些行為，或者是尋找，把質找出來。這跟文字是不同的。

場面調度

有些同學就說希望聊一些具體的，那我們可以放一些片段，比如像場面調度。

你們只要看過《海上花》的話，那是我第一次用軌道拍長鏡頭，是跟李屏賓合作的第一次，用長鏡頭呈現的。為什麼要談這個所謂的長鏡頭跟場面調度呢？基本上因為人們一般對固定的鏡頭擺在那邊已經很煩了，你說長鏡頭，我就每天一定要長鏡頭，每天用，用久了不是很煩嗎？那就開始擺軌道移動，就完全不一樣了。你們看《海上花》第一場，沈小紅出場的這一場，這是絕對的安排，但是我喜歡這樣，它的移動不是為移動而移動，你們可以感覺得出來。

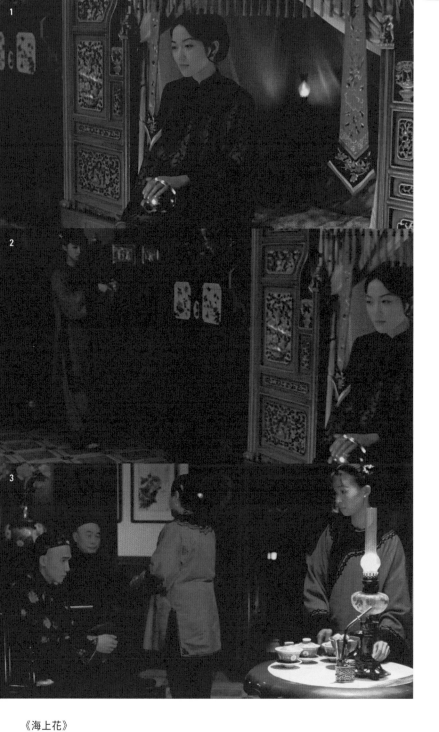

《海上花》
第一場戲，沈小紅出場。
三三電影製作有限公司提供

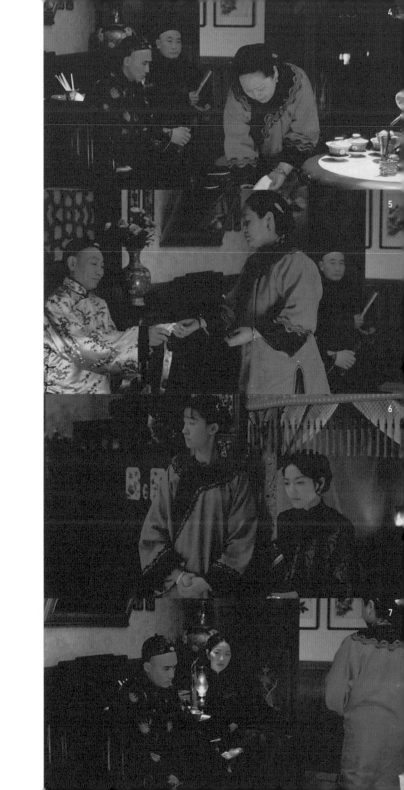

吃飯這個長鏡頭，七分鐘。從沈小紅的字卡開始。哇，真長，一個鏡頭。這是她的第一場出場，接下來她斷斷續續地會有第五場或者是第七場什麼。次序是這樣子的：我拍攝的方式是從第一場開始拍，第一天拍一場，可能拍很多 take（鏡次／條），第二天再拍可能他們的下一場，然後可能也是拍很多 take。假使有五場戲，照順序，用五天拍，然後回頭再從第一場再拍五天，有的拍了三次，有的還拍了第四次，每一天都拍好多 take。為什麼呢？這等於是用底片 rehearsal。用底片 rehearsal 有一個好處，正式嘛，演員都全力以赴，剛開始拍，第一天的時候根本不行，那個氛圍根本出不來，運動也運動得不行，都是慢慢調整出來的。

《海上花》裡有一個日本演員，她在現場是講日本話的，那我就把她的字句跟我的對白的字句對得剛剛好，這個日本演員不習慣這種長鏡頭，她的話講完了她就不知道在那邊該幹嘛了。她每次拍完一個 take，就問翻譯：導演怎麼講？那個翻譯說：導演沒有講。她一直問，到拍第二輪她還在問，不過之後她就不問了。她明白，我也沒說什麼，我從來沒有教她，她希望得到一個 sign（信號），然後她可以按照那個指示演。希望我提示她，她馬上可以用。但是我要她投入，所以我統統不講。

到第三輪的時候，她知道她要面對她自己了。

這個演員以前是拍短鏡頭形式的，她本來是松竹公司，很少出去演，後來她拍過《海上花》之後，她就開始在日本其他的電影演了非常多的戲，是從《海上花》這個訓練開始的。我感覺所以基本上是要拍三次，才能成熟到一個氛圍，才有一種氣氛，這種氣氛就像我們看到的「長三書院」生態。

你看那個移動，從沈小紅開始，旁邊那個傭人，是走過去拿茶葉的，這是一個sign，她是在邊上，你要移動的時候才能看到她。她變成一個動機，就是你畫面裡有個東西在移動，跟著她移動。通常我會儘量避免演員走動，你跟著她拍，所以我叫阿金——娘姨底下那個小娘姨——什麼時間去拿什麼，送水的什麼時候來，那這些通常都是sign，是配合對白的，所以娘姨走到茶櫃去拿茶葉的時候，鏡頭要pan（橫搖）到沈小紅講話。因為你這樣會比較不自覺地，不然的話，你這樣橫pan，這個人講話pan到那個人講話，觀眾有時候會醒的。有時候有對白還好，沒對白會醒，而且我感覺也不自然。有時候你跟著演員，她走哪裡你跟到哪裡，也太僵硬了。

所以這個是拍了好幾次，我跟攝影師一直調整。

我以前當副導演的時候，第一個劇本有一條街道，我記得是《桃花女鬥周公》，元雜劇改編的。那是古裝，我當副導演，我去把〈清明上河圖〉上面所有的細節弄清楚，圈出幾個來，叫道具做，棚子什麼做好。然後研究裡面人物造型，找了很多臨時演員來。然後我在現場調度是怎麼調度，就是我喊camera之後，裡面這些人一個或者是兩三個聽到camera之後數三十秒後開始，在哪裡停留再走到哪裡，那邊那個人是看到這個人走到這裡，然後你開始去那裡，那邊是怎麼樣，完全是調度，不會喊的。只要一個指令，他們就遵照這種方式走，然後我叫他們走一遍，一看，某些地方人太重複了，或者太擠，我再重新調度，不需要在那邊用walky-talky（對講機）。以前我們在現場是不收音的，「那個某某走」——聽不到——「走！」（很大一聲）。其實這邊還是會被影響，其實這邊「hello, hello, hello……還不出來」，這種方式根本不需要，而且你可以冷靜地看他們走，行動對不對這樣子。通常是在古裝戲，街道上需要這麼安排的。

拍時裝，在現代背景，或者是以前的背景，假如說是實景，我在拍《悲情城市》的時候，就是醫院那一區，附近的居民就是我的臨時演員，全部給他們談好。為什

麼？假如叫一個台北的臨時演員去那邊，他們恐怕連走路都不會走。因為他對那個地方不熟悉，所以走的時候很怪。但是換作當地的人，拿一個地方 match（相配）的，完全是合的。這些其實都是細節，你無時無刻都必須注意，才能做到一個真實的氛圍。

我常常如此，像《悲情城市》中送葬的隊伍，其實是我拍的時候他們正好送葬，我問他們可不可以再來一回，他們說可以，只要付錢。錢談好了，再來一回，我就拍了。時常是這樣子，因為有時候這些東西你要再跟他們聯絡，會很慢，而且有時候你要是看不到，就沒想到。你看到了還不用？那一定要用的。這種情況太多了。

有時候我們在拍戲，比如說拍一群人的反應，正好那群人在那邊過癮的樣子，我們在這邊偷偷地把鏡頭對著他們，用銳角。銳角你們知道，就像 zoom 上去【焦距變長／視角變窄】就是銳角，廣角之外就是銳角，基本上可以壓縮【影像空間】的。然後我們這些人全部看這邊，鏡頭是對這邊，然後鏡頭還擋著，只剩下一個頭看著，那邊還還出什麼聲音，然後他們就這樣一直看著。

像《冬冬的假期》我記得有一場是他們抓麻雀回來，要不就是小孩回來，有一

群人在看，基本上就是用這種方式。很多常常會用，一看那個人很過癮，需要我馬上就會拍。《戀戀風塵》那麼多雲在走，氣候的變化，那個不是去等的，如果要等，會等死的，越等就越等不到。我們是在拍戲中，突然看到就趕快拍下來。或是外面正在下雨，我們正在拍一場，我腦子馬上轉，下雨這個要怎麼用，馬上就調另一場去拍，然後你再前後相連。

所以場面調度基本上還是有個原則，這個原則就是怎麼樣看上去很真實，看起來不會像安排的樣子，這是個原則，這個原則通常是要靠長時間的累積跟歷練才有。

你看《桃花女鬥周公》，是我第三部片當副導，很自然，我就是用這種方法。所以我現場只有一個助導，是個女的。很多時候你要看現場的狀況調度。很多時候我拍車站，都是這樣。

場面調度通常是有個 sign，那個演員過來，另一個過去……比如《南國再見，南國》他們在打撲克牌的時候。那個鏡頭就是從打撲克牌一直到有個人來找高捷，然後高捷就是把牌交給另外一個人打，他自己就過去跟那個人講話，林強在那邊打彈子，大哥大響了林強就過去接。因為以前大哥大都是集中放在一個地方，因為只

有那個地方才收得到【訊號】，林強接了電話後再交給高捷，高捷後來跟人談的時候，喜翔又進來，這一段也是滿長的一個調度。這個環境基本上是一邊可以休息喝咖啡的地方，另一邊主要是彈子房。

《南國再見，南國》
高捷在彈子房休息室的一場戲
三三電影製作有限公司提供

《南國再見，南國》差不多是十幾年前，那時候去大陸是一個夢，很多人去。當然也有很多人失敗，能夠撐住的不多，這是早期【開放】的時候。然後演刑警的那個人，我真的找了一個普通刑警來演【李明朗飾演】，本身是刑警，刑警才有這種味道，因為歷練過，不然普通的熟人是演不來的。他的感覺又非常對，油，很懂，很會說，所以找他來演。基本上這裡有好幾件事，一開始，因為他們的電話都集中在那邊，有人來接，後來那個人【投資商人徐哥，李魁飾演】就來了。來了進去之後就看見高捷在那邊打牌，高捷就交給旁邊的小弟打，他自己去處理。處理時講了半天，他說不可能，電話響了，林強去接電話，交給小高，小高講了後面要發生的事情，就是小麻花【伊能靜飾演】出狀況了。然後他到旁邊去接，這時候喜翔帶了一個人進來。這邊在講這個，那邊在講那個。這個其實是很繁複的兩件事情的場面調度。

因為通常我拍片都喜歡這樣，我不喜歡單獨的一個。不過儘管這樣子講了，好像聽了也沒有什麼，場面調度完全是看現場狀況在執行的，每一次每一個現場都會有個味道要你去掌握，而且那邊的生態跟生活軌跡你自己要很清楚。這種是已經習

慣了的。看起來很簡單，我知道要做到不是那麼容易的，可能需要拍好幾個 take 才能拍到。類似這種，你們在我的電影裡應該都能常常看得到，從《風櫃來的人》以後，一直有這種。

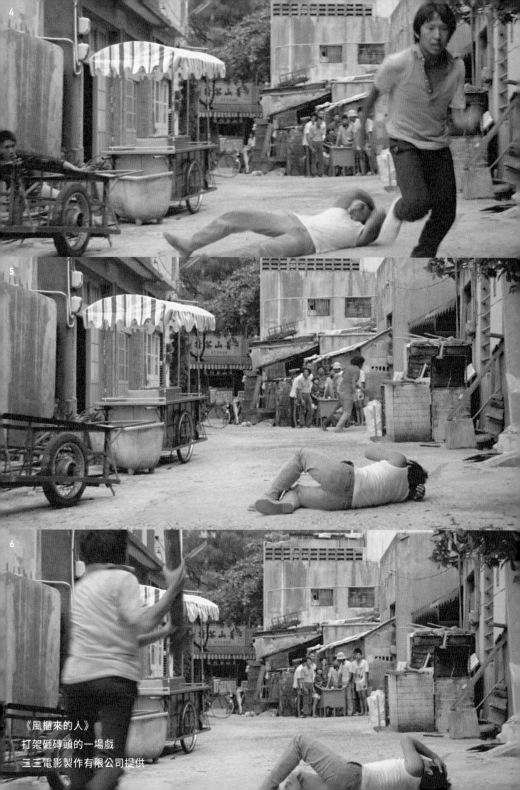

《風櫃來的人》
打架砸磚頭的一場戲
三三電影製作有限公司提供

《風櫃來的人》裡面有一場砸磚頭的。他們在那邊賭博，鈕承澤跟人家打架，然後他不是跑出鏡頭，其實是違背了方向，從鏡頭左邊出去，從右邊進來。這個在一般的鏡頭上 imaginary line（一八〇度軸線）是違背的，但是我感覺一點關係都沒有，開心得很，你們等等看一下。鈕承澤從右邊出去，從左邊進來的，這個連結的是我以前拿磚頭砸人的記憶。因為我感覺那個磚頭真的很猛，很強的暴力感，很暴。

那個時候我記得是在【鳳山】東亞戲院，我們三個人出來，碰到黃埔新村裡面的一個男的，因為有仇，一個一下就抓了一把牆壁邊的鋤頭。我那個朋友就抓了一個竹竿，他們兩個一上去就對打。那個竹竿放在旁邊太久了，黑了，一下子就碎掉了，他就往回走。那個印象非常深，所以我在電影裡就用了這個。戲裡面的磚頭並不真是用泥漿做的，只是做成磚的樣子，加了點重量感。

碎了他就往回走。我就拿了個磚頭，我看那個人過來，我就「砰」砸向他，就看他消失在我的視線裡。那個印象非常深，所以我在電影裡就用了這個。戲裡面的磚頭並不真是用泥漿做的，只是做成磚的樣子，加了點重量感。

《風櫃來的人》在夏威夷電影節放映，那時候第一次出國參展，他們放這個片子，全場在看，看到這個，全場的觀眾就「啊」。後面有鈕承澤去錦和【庹宗華飾演】家找他，他嫂嫂在外面殺魚，很多蒼蠅，然後看他拿鋤頭出來，他朋友不是被打了

嗎，他要去找。我那個時候在那邊的感覺就是，那些觀眾看我們就是一種蠻荒之地的野蠻人，我感覺以他們的角度可能會這麼覺得。然後更奇怪看我們就是整個電影配的是他們非常熟悉的《四季》（*Le quattro stagioni*），是楊德昌幫我配的。片子拍完我本來是找李宗盛做的歌配好，楊德昌看完後說，我幫你重配——已經上片了，我又重新 final mixing（最後混音）——我說 OK，所以他重新幫我找了《四季》配，所以你們現在看到的這版是楊德昌配的音樂。以前我對交響樂完全沒有感覺，但我後來非常喜歡《四季》，因為時間感非常強地凝聚在音樂裡面。《四季》你們知道嗎？比如說他們幾個在海灘那場，配的音樂，那是一種寂寞，生命的本質的一種能量，它反而有一種寂寞，我自己看楊德昌配的《四季》版本實在是非常過癮。

《風櫃來的人》
三人在海灘的一場戲
三三電影製作有限公司提供

我在拍的時候常有阿兵哥經過，任何人經過，我通常都是不太理的。尤其是打架會更吸引他們，以前都是事後配音，不是同步錄音。從這裡開始。臨時看那個感覺不錯，我就拍了一段，是用 zoom 鏡頭拍，（攝影機）比較遠，但是我為了讓他們的動作比較舒緩，所以攝影機是用三十六格拍的【以三十六格拍攝，二十四格放映，速度變慢】。然後我跟他們兩個講，一個是張世，一個是親戚朋友的小孩——他只是來玩的，他就是一心想試試拍電影，我說好，你來吧，來了，其實他幹完這件事情就去幹正事去了，我碰到很多這種——把鈕承澤的褲子扒了。鈕承澤不知道，所以他們兩個就一直死命地纏著，就一直扒，扒他的褲子。其實就是百無聊賴的少年，很無聊的，生命有太多的力氣不知道該怎麼放。

怎麼處置的一個場面，其實就是整個片子的重點，它的主題是這樣。生命就是飽滿，但是還沒有造型，還沒有融入社會。其實融入社會有時候也滿慘的，它融入社會規格裡面，慢慢這些東西就被束縛了。

楊德昌就幫這段配上《四季》，它是《四季》的哪一段，我不知道。感覺好像是冬季，可能是秋，其實你聽它的音樂，可以想像得到那個畫面，想像季節的蕭瑟，

其實很過癮的。

第三隻眼看世界

從小，楊德昌的父親就放交響樂給他聽，所以楊德昌的片子《海灘的一天》，其實就是拍他以前的記憶。楊德昌有個特點，他是在國外學電腦，三十五歲才決心回來拍電影。所以他從美國回來的時候，他的眼睛跟以前離開的時候是不一樣的，他看到的是另外一個地方，而且看得很清楚。因為他接受工業已經很發達的西方國家的薰染，回到台灣，還是發展中國家。

這裡提到的一個所謂的眼睛，這種眼睛基本上我叫「第三隻眼」。因為拍《風櫃來的人》是跟這一群從國外回來的導演每天相處在一起，我們最常聚會的地方就是楊德昌的家【濟南路二段69號】。楊德昌家是他爸爸留下來的，一間日本宿舍，是空的。他回來就住那邊，他有個大黑板，寫的就是類似那種夢工廠之類的，我已經忘了那個字是什麼。寫了一堆他的故事，用一句話形容他當時想拍的故事。然後

我們常常在那邊聊，楊德昌是跟我最要好。我這種人就是什麼都一股腦全說的，比如說跟那些新銳導演大家一起討論劇本，他們從國外回來的時候，我是有什麼念頭就說什麼，我的原則是腦子是不能讓它儲存。其實它在，但是你要把它丟掉，就像杯子一樣，你要空才能裝，其實滿迷這種想法的。因為聊太多了，他們會告訴你種種，你就糊塗了。這個片子就是聊多了，產生了形式跟表達內容上的問題。

後來看了《沈從文自傳》以後，那種觀點其實就是種眼睛，所謂的第三隻眼睛。

我常常說，假使是在以前比較傳統的社會裡面，男孩子跟女孩子不同的，女孩子會有這種眼睛，男孩子反而沒有。但因為我的家庭環境，所以從小我就有這種眼睛。你想想看，我十二歲時父親去世，十六歲時我母親去世，十七歲時我祖母去世。經歷了這種種，你眼前看到的事物，眼光就是很客觀的，一直在看，這是滿重要的。

如此一來，看事物才會有一個俯視的角度，一個旁觀的角度，不然你投入得太進去，反而沒辦法處理。這種養成其實是在無意中形成的，基本上不自覺地就養成了這種眼睛。一直到現在，就像我兒子昨天也在這邊聽，他是第一次聽我在胡說八道，今天早上和他吃早餐的時候，他說：爸爸，我想了，你就是一直在面對你要面對的人。

他講得很抽象，我說是，其實就是啊。

古人說，游於藝。就是哪怕你練書法，練所有繪畫，以前是六藝，游於藝就是你要有一個造型去跟你對話。一定要有個造型，這個造型哪怕你喜歡音樂，就要從音樂，文字書寫就要從文字書寫，你喜歡影像的，你就要從影像。意思就是，想是沒用的，你一定要透過這個觀景窗去了解現實。而且這個觀景窗是把現實框起來的，跟你眼前看到的是不一樣的。這個你們應該教過，所謂「距離感」的發生，美感經驗的發生是從框起來以後，框起來表示它集中了，集中在這個範圍。其實簡單一點講，就是你的取捨，你為什麼會框這個，你感覺它有一種味道，有一種美感，所以你會去框，這個是很重要的。所以我們拿 DV 拍，你不能是毫無感覺，因為 DV 太容易了，門檻太低了，不值錢。所以開始拍，你什麼都會拍，其實你忘了，每一個你捕捉的物件、捕捉的場景，基本上是直接反射到你的。

假使有了這種感覺，一直訓練下去，你就會非常準確地，會有一種鑑賞力，其實最最難得的就是你的鑑賞力，那就是你的眼光，就像我第一天講的。所以 DV 並不是方便你使用，你就胡亂使用的，你透過這觀景窗其實是在觀察你周遭的生活

跟世界，會養成一個所謂的第三隻眼來看這個世界。你平常沒有注意，我告訴你，你去拍一下你的爸爸媽媽，你會有另外的一種感覺。你以為你了解你爸爸媽媽，其實不了解，你只知道他們是你爸爸媽媽。什麼東西要找它前，幹嘛要找它，其實你對它的背景根本不清楚。有一天你突然發現，爸爸的壓力，他在社會上碰到的問題，他的成長，其實都很有趣的。這樣透過這個你就會理解，因為越親近的人，越難理解，因為你看不到，每天生活在一起，你不會深刻地去想他，所以我感覺這個眼光是很難的。你需要透過視窗不停地去訓練自己。

關於剪輯

我有一個剪接師【廖慶松】，幾乎所有片子都是他剪的，除了《童年往事》——因為中影那時候派了一個剪輯【王其洋】——他那個時候已經離開中影，在外面。他現在常常在台北藝術大學，那裡面也有他教的學生。有時候他的作業就是規定你拍一個短片，幾個鏡頭，每個鏡頭不能少於多長，這個鏡頭不能動，那些學生都感覺很無

聊。鏡頭不能動，剪的時候不能低於多長，不能低於一分鐘、兩分鐘，但是當他們

接起來在課堂上看的時候，連本身拍的人都會有種意外。因為你從來沒有那麼久地

去看一個事物，這其實就是一種訓練，他的目的其實是訓練你們那種鏡框的意識。

所以從這裡開始——我說《風櫃來的人》就是我整個創作的開頭，終於回到了我自

己的位置，一路下來，到現在都沒有變。我仔細一想，我的重點還是在於對人的這

種興趣，尤其是邊緣人，所以我並不是在說一種社會結構，那這個很像沈從文的觀

察。他的來源也是差不多，當兵，一邊寫，一邊看，看了很多事物。很多小說中，

尤其是中國傳統小說中的眼光基本上是這樣子的，看待事物的方式也是這樣。所以

今天你們雖然年輕，但是還是可以看，假使是一個老的，完全是老式編劇拍的電影，

你們可能看了只感覺好笑。我感覺這個是無意中你就走了這條路，而且走到現在。

《風櫃來的人》
三人在海邊搭訕美娟的一場戲
三三電影製作有限公司提供

《風櫃來的人》
三人殺雞的一場戲
三三電影製作有限公司提供

那時候本來想把這場戲剪掉的，因為感覺有點尷尬，他們四個演得不是很自然，我知道那很難，但後來想算了還是留著。常常是你拍，慢慢會把以前的痕跡露出來，慢慢、慢慢去掉。所以你們看到《最好的時光》，已經乾淨到一個地步了，就像我的編劇說，你這樣一直剪，一直剪，到最後只剩下禿枝了。意思就是你以前拍片的痕跡裡面還是會露出這種，其實是有點尷尬的，有點做作的。反而《風櫃來的人》海邊那場就比較好，還有他們殺雞那場。你以為男生會殺雞，絕對不會的！所以他們光要抓那隻雞都抓不到的，所以我就一直跟，一直跟著拍，然後剪，那是個剪輯的方式完全是 jump cut（跳接）。《風櫃來的人》那一段是如何剪接的？其實就是跟著那隻雞，雞跑過來跑過去，他們抓不到，你就盯著雞剪就行了。除了這個之外，基本上整個片子都是在說這個事，最後他們到高雄正式做事，你們都應該看過這個片子了。

拍電影與現實生活對等

《海上花》，其實都還好，因為我開始拍的是沈小紅，所以那一場戲其實是個標準，我們決定了那個 tone，因為那時候準備就是一場戲一個鏡頭。

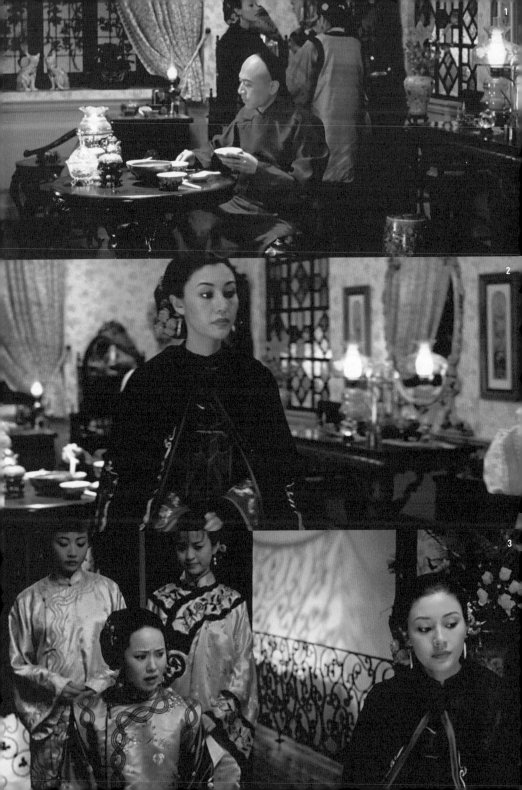

《海上花》
諸金花去找黃翠鳳的一場戲
三三電影製作有限公司提供

這場戲其實是借伊能靜【飾演諸金花】襯托李嘉欣【飾演黃翠鳳】。黃翠鳳那麼紅，其實她非常清楚這個規則，她絕對不會落把柄給她的那個老鴇。所以她認為你諸金花是要做生意的，所以就教她那些規則，但其實諸金花根本做不到，而且根本不是這麼回事，後來老鴇來拆穿，就是黃翠鳳的老鴇來拆穿的。其實這是介紹她個性的一場，她對事物的清楚、掌握，絕對不會出紕漏，不會讓別人知道，而且她的手段非常高明。她說打牌無聊透了，那你就不要去啊。不要去媽會講的。媽哪敢講你啊，妳沒犯錯她哪敢講妳啊，妳犯錯她當然講。黃翠鳳其實非常明白，所以她生意做得很好，同時好幾個男的，不只高捷一個，她能夠完全掌握，而且說得你啞口無言。

所以你說我其實在現實生活裡面，還是在拍戲？這兩個事情其實是一起的。人家說請神容易，送神難，就像我拍《最好的時光》的時候，中間那段【自由夢】做音樂的時候，剩下一個星期。剪接好，但我試了很多音樂都不對，因為我把它變成默片，因為他們不可能講以前那種很老的閩南話，所以我要用默片的方式。用默片方式我就想配音樂，但是我找了很多音樂都配不上，後來我感覺只有鋼琴會比較適合。因為本來想整個放南管，泉州有一千多年歷史的南管，但是整個放太悶了，所以

有人會昏掉，因為南管太重。我就在想要找誰，想起一個在維也納學音樂，在台灣教書的四十幾歲女老師【黎國媛】，我看過她即興演奏，很不錯。於是我就找她，找她來看那一段影片。我感覺她年紀也對，看了那段非常有感覺，我就把那一段影片拷貝給她。她回去後看了兩天，準備好到錄音室時即興彈奏，所以第二段那個鋼琴配樂完全是即興演出的。

有時候這種判斷就是，萬一找錯了，怎麼辦？找錯了，你不用，那人家怎麼辦？這個雙方都會受傷。就像我找林強演，要到第三部他才能做到，才放他走——我的意思是，他才自由了。所以有時候這種心思，其實你平常對待人，跟你對待電影中的人其實是一樣的道理。你不可能為了利己而使用別人，那種使用是不會長久的。時間其實也是非常殘忍的。

了解自己以至了解別人

因為你了解自己，你才會發現別人的不同。你不了解自己，就不會發現別人的

不同。或者是你後來去一個不同的國度，你才發現我們跟他們是那麼的不同。這個不同令你可以更清楚自己，是互相的。假如你去歐洲，你去看各個地方，又比方說中國各省之間，其實都是有差異的。你怎麼看得出來？其實中國基本上就是一個世界，它比歐洲還要大，光內部，人家說內需市場，內部就足夠你去學習了，學習不完。

我要拍唐朝的電影【《刺客聶隱娘》】，阿城就建議我去新疆。十來歲的女孩子就在馬上，因為以前馬跟驢是隨身的，不然就是坐馬車，不然要會騎。因為我要雕琢就是聶隱娘這個角色要怎麼呈現，可能是呈現一個畫面的時候，她童年的時候到底什麼東西才有能量？這種能量就是呈現她的一種沉穩、冷靜，怎麼呈現？後來最流行的有打馬球，騎在馬上打球，十歲，現在的小孩誰有這個能力？阿城說那個生活形態，新疆是非常像的，基本上都是類似這樣。所以其實了解自己，你哪一天去日本人家做客，就知道了。他們跟我們為什麼不一樣，很快你就可以感受得到。這是不停地、慢慢地越來越清楚。

上海風華與張愛玲

這裡談到胡蘭成跟朱天文，他們之間的關係並不很少。她是叫他胡爺爺的，叫他爺爺。其實張愛玲的小說是不能拍成電影的，那是一個陷阱——但《海上花》是她翻譯的——因為她的文字感太強。

徐楓曾經找我拍《第一爐香》，我說可惜我拍不到位。因為那個繞來繞去，那個幽微的感覺對我來說太難了，而且一定要講上海話，一定是上海那個時候的氛圍，是非常非常難得的。我說你找王家衛吧，王家衛有可能，因為王家衛是唯一呈現上海風華呈現得很好的導演，他是有這個印象的，因為他的家庭。他是上海人，小時候跟他媽媽到香港，他媽媽常常打牌，帶他去看老電影，他爸爸在夜總會工作。香港還有上海的那種繁華，因為是英國殖民地，所以還有那種東西。可能王家衛從小就接觸，所以他對上海有一個，不是真正的上海，就是一個想像的上海，這個是華人電影裡面沒有，只有王家衛有，別人沒有的。這一塊你要我去學，是學不到的。

我們是鄉下人，所謂的這種野人，我只能拍這種樸素的，可以做到。

《海上花》是在中國傳統的脈絡中，我拍的是另外一種，跟後來現代化的上海風華是不一樣的。所以要拍張愛玲的小說是想都別想，但是張愛玲本身的故事是可以拍的。她的故事，她的成長，我感覺那都是很有意思的。張愛玲的家族算是一個大家族，從南京遷移到上海。她後來逃家逃離到香港，那是很殘忍的，我不知道她那篇文章收在哪裡，我忘掉了，好像是《流言》裡面，你們可以看一下。她的童年的成長過程，她差一點丟掉命的，她的命很硬，我感覺因此她會書寫，與她的成長經歷是有很大關聯的。就是我說的女性的角度。你們可以去找這一篇來看。誰知道那一篇收在哪裡？這些經歷，這個眼界，使她能夠看到這些，那篇叫〈私語〉。

我跟徐楓講，要拍我只能拍這個，但是張愛玲被他們拍壞了，那個電視，沒辦法，不能逼著人家，等會兒我的話在網路上流傳，我就又得罪人了。所以有時候也很悶，也不能亂講，這個可以講的話，多過癮。我可以這樣胡說八道，這樣講一堆。

對，我知道，《半生緣》、《傾城之戀》多難啊！因為張愛玲的那個情感是非常幽微的，是非常難得的，而且還有個氛圍，上海人那個時代的氛圍我是沒有辦法呈現的。說實話，要拍的話我要費很大的力氣，光找演員就要找死了，有些導演他們大的。

膽的敢拍，我真是佩服。還有那個誰也拍過——但漢章，媽媽後來也吸鴉片，女兒想嫁人都不行的那個小說——《金鎖記》【電影名稱：《怨女》】，那個時候看了也真是，以後有機會還是可以試一下。年齡大了以後不怕了再拍吧。

認清自己——面對自己

認識自己不是一天兩天的事，其實是最難得，可能你看一輩子，到最後還是沒認清你自己。因為你會掩蓋自己的弱點。比如說虛榮心，我感覺我來這裡還是有一點點小小的虛榮心作祟，還有物質的欲望，這兩個最難，有時候你自己會掩蓋。

《童年往事》那裡關於以前的記憶是我還在念藝專的時候寫的、整理的。那時候我用日記本一條條寫，有些事情已經忘了，是追回來的。像《風櫃來的人》他【阿清，鈕承澤飾演】不是在囉嗦嗎？他媽媽在，她就一刀丟過去，腿割傷了對不對？那是我的經驗。因為以前我媽其實是非常鬱悶的，因為這種精神上的問題，也不能說精神上的問題，不能說媽媽這樣，對不對？但是基本上我是非常理解她的狀態的，

但是小時候你不會知道啊。因為日本式的房子是高的，墊起來的，廚房是往下的。

我媽她就在廚房那邊，我不知道她在吵什麼，要什麼。我媽已經吵得煩了，她那個菜刀就「咣」的一聲丟過來，在我的小腿肚那個地方可能是血管最少的，沒什麼血，就這樣白白的一個口子，我媽丟完就嚇死了，馬上跑過來。那個印象很深，後來這個印象被我忘掉了，一直到我讀完大學才回來，所以我用在《風櫃來的人》裡面。看我拍《童年往事》的時候，已經拍了那麼多的片子了——《風櫃來的人》、《冬冬的假期》，才到《童年往事》。

《童年往事》中我媽去我姐家，就我們幾個小孩在家，錢被我花得一塌糊塗，我哥哥也會說我。我媽媽回來後，就生病了，回來在榻榻米那邊，她就用眼睛看著我，我忘記她講了什麼，但意思就是我花了很多錢，用來賭博還有什麼，我忘掉了。那個很深刻，那個眼神我非常深刻。

《童年往事》裡的三個眼神
國家電影及視聽文化中心提供

第二個眼神是我媽媽去世了以後，我媽是信基督教的，所以她的姐妹們就來了，在那邊唱〈主裡安睡〉，那是實際的經驗，然後我在那邊，我哥哥在我前面，我哭得無法自持，哥哥回頭看我，他是詫異的眼光。因為我以前還得了啊——家裡面的存摺被我我偷了賭博，家裡面可以當的、可以賣的都被我拿去，然後床底下有一堆我們那幫人的刀，各種刀。以前有一陣子還每天磨刀，磨完之後放在身上，人家來找，我就跑掉，人家就要帶我哥去警察局扣手印。那我都很會辦，講一堆，這樣沒辦法。去街上巡。過那種日子時，我一天到晚出事，因為是我哥哥帶我，跟兩個人

那時我捅出了一堆事，所以我哥看我哭是覺得很奇怪的，你怎麼會哭！

第三個眼神就是收屍那場戲。收屍的人回頭看了我一眼，我是安排我們四兄弟都在，其實那個時候只有我跟我的兩個弟弟。我那時候十七歲。但是我告訴你我拍這部電影時怎麼面對自己，我感覺這個是很現實的，你十七歲，跟兩個比我小的弟弟，是沒有辦法去照顧這樣一個狀態的。那時候我奶奶是躺著的，先大小便失禁，後來一直清理，完了之後是意識陷入昏迷。我找醫生來家裡看，不知道看了一次還是兩次，他說，奶奶的整個器官已經衰竭了，沒了。那時候我們應該會去幫她洗身

子，但沒有。那個時候我很清楚我們那個年紀跟那個能力那個是不可能的。而且你看父

母都去世了，沒有大人，所以回看那一刻我們才發現，那個印象對我來講非常強烈，

但是我感覺這是可以承受的，這是必然的。

所以面對自己你要很清楚，整個情景是什麼，而不是面對自己時不了解，或者

是躲避，其實無從躲的，這是一個很重要的問題。就是我們常常碰到事情，老生常

談，就是要面對，一定要面對的。你不面對，那個事情是過不去的，在你的腦子裡

是過不去的，哪怕是跟人家衝突，或者是任何事情。一旦你面對了，有個好處就是

你理解了。理解了你才能過，而不見得非得要有什麼行為，你面對就是理解，面對

的過程你會逐漸理解，這是非常重要的。沒什麼可以逃的，你一逃你就停在那裡，

你那個印象就會永遠脫逃不掉。你又沒解決，你就一直停在那個裡面。所以我拍《童

年往事》的時候，其實是很冷的，非常冷靜的。

再講到場面調度，你看我拍父親去世那一場。

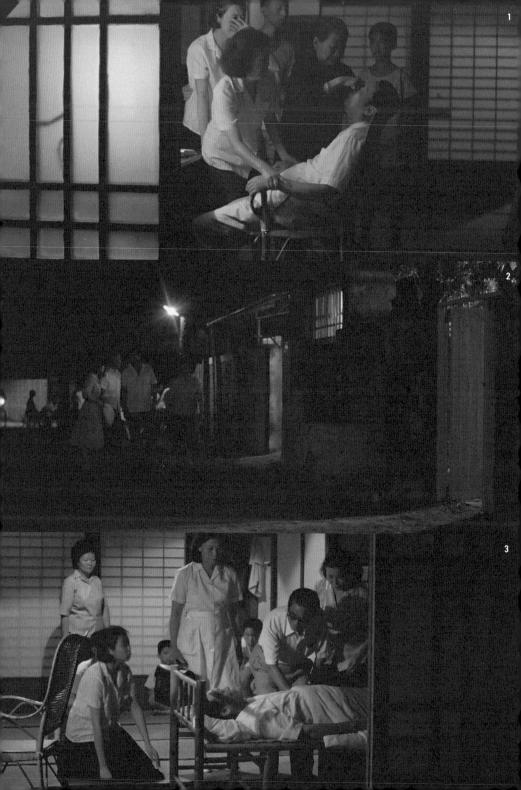

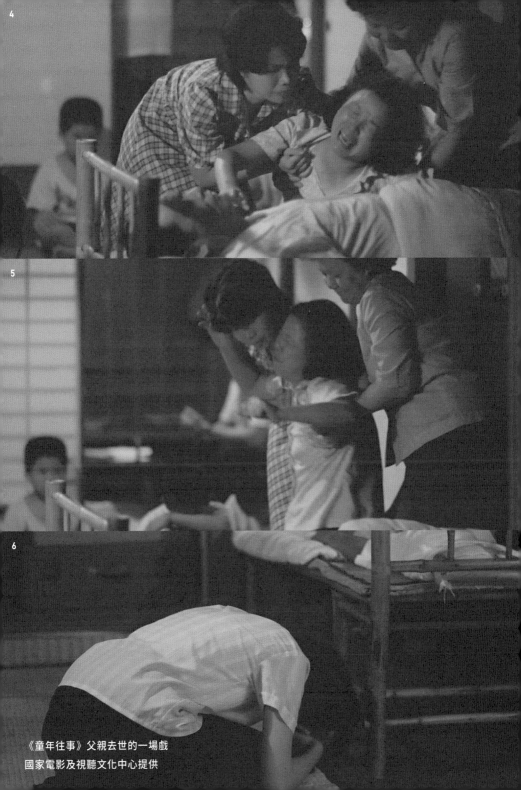

《童年往事》父親去世的一場戲
國家電影及視聽文化中心提供

那天正好停電，我的經驗是，停電之後跑出去看，父親在捶桌子，有人叫了，我就跑去看。他的眼睛往上翻，我祖母過來掐人中，想把他掐醒，但那時他已經太弱了，後來就去世了。去世以後叫我去叫醫生，因為我很野，又會跑，啪啦啪啦，感覺整條街道黑壓壓的，整個視線就在前方，什麼都沒有的，就是這樣。一直跑一直跑，跑到醫院叫醫生來。我安排的就是這樣──叫真的醫生和護士到現場，我叫他們先不要進來，到正式拍才進來。

因為我不要他們熟悉那個環境，他們有他們的專業技術，絕對可以做的。我只是告訴他們整段戲大概講什麼，然後叫那個醫生跟那些親人講──我父親死了，已經沒救了。他就照這個標準程序，然後護士也是。然後這裡面一個很重要的點就是導演最先應該啟動誰？當然是梅芳──演媽媽的那個女人，因為她是【職業】演員嘛。我說啟動是怎麼啟動法呢？其實就是告訴他們，她第一個崩潰，那時隔壁鄰居已經聽到哭聲，就會過來，來了就坐在那個小客廳。中國人是這樣子的，有人哭得太強烈了，親戚朋友就會去拉去幫、撫慰，讓她不要哭得這麼傷心。我就跟那些演隔壁鄰居的人說這樣演。那些人是誰呢？那些都是當年童星的媽媽們，叫她們演那

些角色。然後跟梅芳講：不可能輕易被勸好的。我只跟她們講：一定要勸。我是分開講的，那個場面一開，簡直是——梅芳一哭，然後感染到這些小孩，然後兩邊去拉的鄰居，拉不動，連鄰居都哭了。那個場面很嚇人，那個現場像往脊椎骨竄上來的那種感覺。但是拍拍拍，拍到一半卻沒底片了，就是沒檢查底片，所以後來再接了一個鏡頭。你們仔細看，再來一次，接了一個鏡頭。因為沒拍到，所有工作人員在現場，整個空氣是凝結的，那個敬業是很嚇人的。我在旁邊是冷得要死地看著。所以這個就是有時候你面對自己發生的事情是這樣子的。這個是需要訓練的，我當時很激動，但同時又非常冷。

現實生活我也安排好一切

我以前喜歡去卡拉 OK 唱歌，工作人員、演員一堆人。我告訴你們，現場所有人的狀態都在我眼睛裡面，我可以跟他們一起唱歌，但是所有人有什麼心事，有什麼其他，我都看在眼裡，隨時注意，很怪。到最後要走，我是最後一個走，檢查

有沒有人丟了東西，所有的安排我都事先想好，就像拍電影一樣，步驟都想好，這樣活著有時候是挺累的。所以我是很難喝醉的，我通常是喝了很多酒但不會醉，我喝白酒是非常厲害的。送人安排好了，我回到家，躺在浴室裡面，被我太太叫醒——衣服沒脫，水在沖。不過現在不行了，老了，白酒喝到一個程度，中間有段時間會失去記憶。

前一陣子，我去北京的第一天，跟社科院文學部有場非正式的座談，藍博洲跟我一起過去的，他說他的創作過程，我說我的。那場是暖身，談完了之後就去吃飯，就在社科院裡面，那個菜還真好吃，我不知道那叫什麼菜，喝了三瓶二鍋頭，差不多是兩三個人喝的。喝完以後去卡拉OK，我只記得我醒來時是隔天早上在我的床上。我醒來就看我的衣服擺法都是正確的，完全沒有出任何錯誤。我就問藍博洲是怎麼回事——這段失憶了。他說我去唱了三首歌，我不記得了，然後旁邊有個人一直在跟我聊電影，他說我一直聊，聊的過程中正好有個空檔，沒問到什麼事，插一點點空檔，我就睡著了。後來要走了，他們叫我，藍博洲說我一醒來好像要馬上回到剛開始的那個狀態——清醒的狀態，因為他是寫小說的，所以他看得很準。但是

這一段我完全失憶了，年紀大了不知道從幾歲開始就會有這種失憶，我就不太敢喝了。我們都是這樣子，當有個朋友在場時，就不會醉，那個人會看著你的。習慣了，都是好朋友，出去都是很自然的。

這是每個人的角度不一樣，使用的方式也不一樣。你就算要魔幻，魔幻就是荒謬性，真實生活裡面的荒謬性。我祖母帶我一直要回中國，她說過梅江橋就回去了，因為她已經太老了，沒有意識了，但是在她腦子裡就是真實的，在她看來，是真實的，這便是一種荒謬。你不知道生活中有多少荒謬，所謂黑色是從生活中的荒謬來的。黑色電影，其實是看你怎麼看透現實生活，然後使用，沒有什麼才是比較深刻的。我告訴你，深刻不深刻關乎你的眼界，你有沒有這個鑒賞力，你看得到，你沒看到，你只看到表象。所以這個其實不是這樣去捉摸的，不是這樣說的。

談法布列松的國列電影導演演松影

開場短講——卓伯棠

我們講座就開始了。今天應該是第四講。我們還是繼續今天早上的內容：從美學的角度看電影，最重要當然還是從侯導演自己的電影，用布列松作為例子，一個切入點。今天早上已經很有吸引力，很精采，那今天下午當然會更精采一些。我們現在歡迎侯導演。

布列松電影的內裡是社會結構

需要更有吸引力啊？差不多都快扒光了。要從布列松開始是不是，布列松的電影不知道你們看過沒有？他的電影，我最喜歡的一個片子就是《穆謝特》，在那部電影中他算是沒有把人當作道具的，他早期的片子其實很把演員當成道具。他是從叫穆謝特的女孩開始，講她們的位置，在家庭的位置，在社會的位置，包括在學校種種，一個小女孩的故事。但是他用的方式完全就像默片，也就是從她的行為出發。

《穆謝特》，我不知道有沒有誰看過？所以講起來就比較籠統了。我在他們兩個——小津安二郎跟布列松——身上可以看到，他們的目的很清楚，也就是他們自覺或者不自覺地表達的主題非常清楚。其實，他們兩個給我的感覺都是很自覺的，非常清楚。

布列松使用現實的，所謂生活的片段就與我不同，我的電影呈現的一些片段，他是往社會結構上走，探討譬如說《錢》、《扒手》（Pickpocket）這種社會結構，他是完全是探討這部分的。他不允許他的角色有太多的戲劇性，太多的情感。如果

侯孝賢談侯孝賢 —— 160

有太多的戲劇性，他要探討的題目就沒有辦法凸顯。有人問說什麼叫「表裡」，就是其實表面是這樣一種形式，但骨子裡實際在說的是比如女子的社會地位，或者是「錢」這件事情對那個社會結構是什麼意義，人跟社會上流動的幣值的關係是什麼？他不是在看表面，所以其中會牽扯到人的貪婪和不甘願，所以就會發生很多事情。他不是在看表面，所以他大部分形式是非常特別的。

小津基本上，我感覺他可能一直跟他媽媽在一起，從來沒有資料提過他父親。還有個有趣的是，他在原節子這個演員身上發現一種元氣，所以他放在電影裡面。但是他去世之後，原節子從此就息影了，完全找不到她，足不出戶，不露面的，也是讓世人無限想像。是小津的發掘讓原節子在電影中擁有了生命。

布列松的電影是非常準確的，時間跟每一個鏡頭都很準確，他是在探索或者在批判、反思社會結構，或是家庭的結構，或者是女性的地位。而我基本上有興趣的還是人的狀態，就是生命的本質，每一個個體對我來講都是很有趣的，所以我常常會因為某一個人，我發現她有趣就變成一部電影了。這其實像小津，有了原節子以後他的電影就有了一些改變是一樣的，因為不可能所有的都是自覺或都是來自現實

的演員之外，有時候演員會改變你的想法，所以呈現的方式完全不一樣。

布列松的電影是一個結構性的，絕對要清楚地呈現，要達到那個標的。而我不是，只要演員活了我就開心，意思說角色活了我就開心。有時候角色有一部分就是演員本身，我感覺我的想像很怪，是沒有一個完整的敘述主體，比如說針對什麼，但是因為真實存在、是活的，所以有一種再製的存在，非常動人。當然我再加上一些大家看得懂的情節那就更好了，但是通常我都很懶，因為光做到之前那一部分就已經很難了，尤其是那種再製的過程。其實我的盲點，也就是我最大的、最喜歡的就是等同真實。就是再製的，模仿出來的真實就是跟真正的、實質上的真實是一個等同的關係，所以它是可以獨立存在的。意思就是說跟我們看到的真實生活是一樣的，是我的盲點，也是潔癖。這個潔癖就害我這輩子的電影都很奇怪，然後就離人群越來越遠，但這是個基礎。

從人出發

我嚮往很多文學上面提的女性的魅力，像《合肥四姐妹》，或《今生今世》中的佘愛珍。要說選一個女演員去演佘愛珍還真是一件不容易的事。我以前想找過張曼玉，但是她不能講上海話，佘愛珍雖是廣東人，但她是講上海話的。如果是年紀大了之後，後天學的語言，說話的神情都不一樣，我以前跟梁朝偉聊過，語言其實對演員表演很重要。所以要演佘愛珍一定首先要會講上海話，並非氣質的問題，而是一種狀態，一種歷練，並且她那樣的女子很大方。其實這樣的女子滿多的，我對那種女人非常有興趣，我感覺那是在消失中的中國女人——其實是沒有被喚醒而已，並不是在消失中。其實就在我們身邊，其實可能你的媽媽、你的外婆都有這種特質，只是你沒有注意到。因為太近的我們看不到，或者是前面講到男人的剛強、意志，並不全是像剛這樣子的，有時候是文人的。

我間接認識一個這樣的男人，他是一個作者，寫詩的，年紀很大，有一個女孩一直照顧他。他對待這個中國女子就像對待女兒一樣，教她這個、教她那個，正直

到一個地步，絕對不像我們想像中混在一起，絕對沒有那一套，清清楚楚。這種清清楚楚的意識，就好像我在談《童年往事》我自己的背景一樣。你完全知道世俗會怎麼看他們，他們又會怎麼樣，完全知道。我很難想像這個中年男詩人和年輕女子，題材我也很有興趣，我想有機會的，因為我們都認識，所以如果有機會的話可以拍，這種題材非常難得的。也不是說什麼目標，只是我對這種人有感覺、有興趣，因為他們自身有一種能量。

我只想拍戰爭之前和戰爭之後

我有興趣的就是這些，而不是像現在有人問的：你對歷史上重大的戰爭或者史實上的題材有什麼興趣，比如《辛德勒名單》（*Schindler's List*）或者《搶救雷恩大兵》（*Saving Private Ryan*）等等，等我有那個條件再說，那是很花錢的，就很難。

我們沒有電影工業，要拍個戰爭片，光那些武器就會把你累死，你要去申請，當局萬一不同意，你什麼也不行。電影裡那些士兵當然是軍人支援了，支援之後你

能不能駕馭又是種種問題。時間等等其實都是大工程，所以還沒有到那個地步。但美國電影工業體系很完備，他們連要拍航空母艦都有一個管道，可以清清楚楚去談的，你只要說得出你需要的具象東西，因為他們也是要在電影裡展現國力的。我們這裡是不可能的，所以很多事情非常非常難。所以你說拍戰爭片，很難。

而且坦白講，我對戰爭片，只想拍戰爭的背後，或者戰爭之前。我對拍戰爭時乒乓乓的打覺得沒什麼意思，是打不出什麼來的。紀錄片我們也看多了，你說能打到什麼程度呢？所以我反而更喜歡看到是戰爭前和戰爭後，《辛德勒名單》基本上還不錯。但是我沒有辦法，我不會拍那種片子，因為那有點過了，歌頌了，我假使拍不可能是這樣的。

假使我是猶太裔的話，我要拍也不可能這樣，我寧願去拍另外一個電影，我忘記叫什麼名字了【《劫後餘生》（The Truce）】。那個主角後來沒死是因為他的專業，他是研究化學的，他出來以後去世，寫了自己的回憶，用化學元素來回憶，我忘了這個作者的名字了【李維《週期表》（Primo Levi, Il sistema periodico）】，最後他自殺，隔了差不多七八年，他還是沒有辦法承受。你看，哪怕他借文字書寫已經把

自己的故事講出來了，但是他還是選擇了自殺。我喜歡那個人，他用的形式其實很多種，其實還是在人身上，對我來講，而不是一個集體。因為呈現集體有時候很難，呈現的東西沒有辦法看到事物真正的原貌，因為集體常常被誤解，我是指集體的狀態。所以拍戰爭片，我現在想都不會想。

基本上光是找演員就很難，那是工業上的問題，電影工業。我們以為美國電影中看到的路上的行人，主角在裡面走，有一次不知道是跟誰在聊什麼，那人說：「哇，這個偷拍得好！」我說你扯什麼，這個怎麼可能是偷拍的，那都是事先安排的，人家好萊塢的臨時演員系統是非常清楚的，就是好。譬如影片中那場戲是什麼時刻——下班時刻，這條街是哪些人在走，中間會有哪些人，這條街上的上班族是哪些上班族，是白領還是怎麼樣的，哪些人扮演，他們都清清楚楚的。每個演員都很自覺，雖然他們是臨時演員，你只要確定你的順序，全部找對，就是這一批人，然後他們走在路上就是了，他們完全知道這個節奏，那是安排的。

你今天要在桌子上有一堆蒼蠅，牠們不飛的，要用走的。馬上就會有一個人就給你弄來，他們把蒼蠅的翅膀都剪掉一部分，蒼蠅就飛不起來了。這不是笑話，這

是台灣在美國的一個年輕導演回台灣拍一個片子時說的，因為他自己用過，找過人來做。這種叫電影工業，要一隻動物、要個小孩，它統統有，只要你有錢。但是在英國呢？儘管你沒錢，找演員很多其實是線上的演員，但是他們願意跟學生合作，有時候不收費，有時候收很低的費用，技術人員、攝影師也是。他們是為什麼呢？他們希望找到新的刺激，他們知道跟學生拍戲有時候會很原始，但他們又沒錢，就逼著他們去想辦法，這其實是滿重要的。

挑選演員要了解他的背景、個性

有人問我選主角或是其他演員有什麼經驗？我知道你們其實很想有一個答案、有一個方法，然後趕快去做就可以了。但是其實是沒有什麼方法的，滿難說明的。

我基本上是會先見一下，聊幾次後再確定。我會這樣挑當然是因為我有我的方式，而我的方式又是因為我的成長背景。如果換作你們，可能沒有辦法看到。看一個人像不像一個「兄弟」，我告訴你，在任何場合，我看到這一類，馬上可以辨識，這

就是經驗，你們懂我的意思嗎？還有學生作品就習慣同學找同學，那不好，太近，不但會抱怨，而且有時候還會罷工什麼的。所以最好在找演員之前，我建議訓練自己。你一定知道你的同學某某某，他發生過什麼事，然後他後來怎麼樣。也許是你高中時候的，並不見得是現在的，然後他後來怎麼樣，後來怎麼樣，後來怎麼樣……一定有些同學是這個樣子的，而且你有沒有想過他為什麼會這樣，因為他個性種種，可能你就會有一種判斷。或者是有個很好的機會，你自己就想讓梁朝偉來演，但那就是別人電影裡面的印象，你自己並不清楚這個演員的狀態。所以我感覺挑選演員其實是很難的，這要用時間慢慢去累積。我很難教你一個方法，有什麼特徵，我不知道，但是那人一旦出現在我面前我就知道，所以比較難講。我也不會告訴你一個有用的捷徑，基本上是沒有。假使有，那一定是騙你的。

《紅氣球》是我第一次與歐洲演員合作的影片，你們雖然沒有看過《紅氣球》，也許有一兩個人看過。原來這個案子基本上是奧賽美術館要拍，找了四五個導演，一個人拍一個二十分鐘的短片。我說好啊，我來拍，因為阿薩亞斯也參加，我跟他認識二十幾年，他參加我就參加了，我們這種人就是這樣。但想到他最後變成了劇

情片，長了。我說那不客氣，我也要變成長的。

先由我在法國的公關——馬吉德——跟我介紹了茱麗葉，我們談了半個小時，我就決定跟她合作了。因為我問她說，你跟奇士勞斯基（Krzystof Kieslowski）合作《藍色情挑》（Trois Couleurs : Bleu）的時候狀況如何？她說有一場戲她跟奇士勞斯基先生死了，小孩也死了，她看到一個東西就會想起女兒，叫做「睹物」。奇士勞斯基叫她選擇，是她的一雙鞋子，還是一根棒棒糖？她說是鞋子吧，因為鞋子是她女兒身邊常常穿的。奇士勞斯基就說：哦，那就棒棒糖吧。就使用棒棒糖這個道具。她講完就大笑。

你們知道這是什麼意思嗎？我知道她這是什麼意思：也就是說，你們這些導演，一天到晚就是來這一套，我剛剛說鞋子比較好，你們就偏偏要拿棒棒糖。為什麼？因為這個是你想不到的，我就是要給你這個你想不到的。非給你一點難題，你才會有精神，道理是一樣的。她講完以後，笑聲非常響亮，我感覺她很有能量。這就是跟她碰面短短不到半個鐘頭，之後她趕去拍戲，我回去以後就開始寫劇本。

《紅氣球》中的演員

還有就是公關馬吉德的兒子，叫西蒙（Simon Iteanu），六歲。我看他害羞，不錯，好，而且長得很漂亮。然後是我在 BFA 認識的一個碩士班學生，叫宋芳，因為她在法國待過一年，學法語，也當過保母。她申請了比利時布魯塞爾的一家電影學校，念了一年她感覺沒意思，就回北京繼續念書了，然後就把她請來。

我開始就有這三個角色，然後我們去找製片人，去看他居住的環境，公寓兩層都是他的，第二層是空的，我感覺小小的但是很有味道。我就問他第二層為什麼空的，他說本來租給他一個朋友，認識十幾年的朋友，就是不付房租，後來弄到打官司，凍結了他的戶頭，他其實是有錢的。然後找了法警，當場監督著讓他搬走的，他用磚把門封起來，然後他那個朋友房客回來的時候，又找泥水匠把磚打破。你可以想像他們兩個的關係了。這都是後來這位製片講了我才知道的，早講的話我就要提防一點了，表示他個性上有某種奇怪的東西，雖然是巴黎文明人，但是有一種執

拗，其實很嚇人的。但是兩方面都是這樣，這大概是一個狀態。

然後我就想假使西蒙是茉麗葉的小孩的話，他們住家附近的環境，他的學校在哪裡，菜市場在哪裡？我會問他們什麼地方的麵包最好吃，打鑰匙在哪裡什麼的，全部弄清楚了之後我就回台北，回台北就開始想基本劇情，熬了一個多月，看書，然後再開始寫。看到一本美國人【亞當・高普尼克（Adam Gopnik）】寫的書，他也不算是一個記者，但是他常常在報紙寫文章，那本書的名字叫《巴黎到月球》（Paris to the Moon），非常好看，裡面有提到「紅氣球」，所以我才用這個名字。

整個準備就緒以後就去法國，茉麗葉只有二十幾天可以拍，她正好在一個空檔，然後我就把劇本給她，劇本分場分得很清楚，但是沒有詳細的對白，對白是隱藏在裡面的。她說如果你有對白的話我就會很快，我可以透過對白的形式馬上進入到角色裡，那是她的習慣。沒有對白，就變成她自己要去想這個角色，對她來講，我給她的感覺就是壓力，第一次我跟她去吃飯就感覺到她還沒有準備好。第二次一樣。到第三次的時候她才開始講一些，我就知道她差不多了。那個時候已經八月底了，我們就開始準備要開拍了。

在拍攝現場，她發現一個狀況，她沒想到我們沒有特別打燈的痕跡。我們是把整個光 setting 好的。有的是利用裡面的光，有的是加強在上面，根本不會阻礙任何空間，我們的攝影機是架在一個角落裡，有軌道的，捕捉她在任何地方的活動，除非她往攝影機這邊來，我們沒辦法之外，其他都可以的。然後開拍，這樣子演法就是全部要她自己去掌握。剛開始她會有點緊，緊就是，因為她的角色等於是在一個有點瀕臨崩潰的狀態，因為男朋友在加拿大。我幫她把整個人物背景都設計好了，都跟她講了，儘管實際上都不會用，她的身世什麼，她媽媽是哪裡人，她爸爸是哪裡人，在布魯塞爾開戲院；她有一個大女兒，是和最早的男朋友生的今年讀高三；她現在的男朋友在加拿大，是個客座教授，又是寫小說的作家，新小說一直寫不出來，去年得了龔古爾獎──法國很有名的文學獎。那個小說一開頭就是所有人一直問她，妳先生的小說什麼時候寫出來？大概是這樣。

這些都設計好了，然後她開始演。她感覺到沒有任何障礙，意思就是她走到哪裡都可以，她怎麼演都可以，不會意識到燈光或者 boom（收音桿）、boom-man（收音員）。我才知道他們以前拍戲是光打到哪裡，攝影師會要求演員要走到哪裡，什

麼地方最適合，有這些限制。因此演員都要在限制中去表演，角色要自己演的。她演完這個片子以後，她變了，完全變了一個人。她說她從來沒有一種經驗是這樣的。她現在也開始參加舞臺劇了，而且是演一個美國片。她不會演以前的那種了，那樣她又會回到那種非常狹窄的表演限制裡面，人是會感覺很痛苦的。所以現在她完全變了一個人，這是後續。

演員的表演讓我想到一件事，梁朝偉在拍《色，戒》的時候，因為劉嘉玲參加金馬獎在台灣，劉嘉玲跟他通電話時，把電話給我。我跟梁朝偉聊了一下，那個時候他說演易先生這個角色感覺很興奮，是一個新的形式，就是每一個鏡頭都要 take 十幾條，他以前沒碰過這種。因為李安在美國的電影系統裡面拍，他是要見識到這個演員的表演，所謂的專業演員。然後他的劇本結構也基本上是一步接一步，也就是每一個鏡頭，你的情緒要足，他認為 OK，才會有下一個鏡頭。如果這個鏡頭沒有拍到，那麼下一個就接不起來，就是接了也感覺不舒服，美國好萊塢是這種形式。

梁朝偉以前跟王家衛拍電影，基本上就是可能把他灌醉了再拍吧。常常聽他們

講一些奇奇怪怪的東西，就是熬到一定程度再拍。那跟我拍是沒有任何話，就是妝弄好，造型弄好，你就演，我只是在旁邊看。不對了再來。有什麼說的，沒有，完全由他自己。梁朝偉在拍我的《悲情城市》的時候，他每次演差不多都是準的，可是他一旦碰到辛樹芬這個非演員時，他就沒辦法了。辛樹芬是很自然的，有時候她的節奏會不到位，有一場是接到一封信說她哥哥被抓的消息，辛樹芬正好在餵小孩那一場。

茱麗葉在《紅氣球》中的狀態，正好反過來，就是和梁朝偉在李安的片子中狀態正好是相反的。但是兩個都很興奮，因為兩個都是很好的演員。不過我不知道事後如何，因為這個很難說。紐約評論說這是茱麗葉演得最好的一部電影。但是我不知道，因為我看不準，她是演得很好，但我對她以前的片子倒沒有那麼注意，我之前看她的片子印象比較深的還是《藍色情挑》，其他很少看到，只知道茱麗葉的表演非常專業。

電影團隊的合作

有同學問我說昨天我說在片場是不會罵演員的，那麼我在片場會罵誰？我通常是不會罵演員，也不會罵工作人員，但是我會把自己的手打斷。年輕的時候一急，手就打斷了，就是拍《兒子的大玩偶》；我會把腳踢裂，就是《悲情城市》。

我不會發脾氣在別人身上，很氣的時候就會去捶牆壁或是拳，除非把那個讓你生氣的人趕走，但我又不喜歡把人家趕走，我既然找了他，為什麼要把他趕走。每個人都有一個狀態，你不能就這樣把他消滅掉，那對他可能會是一種挫折。

我沒辦法，不能做這種事，我最多就是把他要做的事情縮小，讓別人再加上去，幫他做。

還有另一個習慣就是，我在最暴怒的時候可以馬上就轉，好像沒發生過什麼事一樣。我拍《戲夢人生》的時候就是這樣。在中國，執行製片去借一個景，一直受到委屈。那裡面住了好幾戶人家，所以一直談不妥，價錢一直往上拉。一直弄到他

快崩潰了，進去還要受到屈辱，就是每次談好了要進去又被趕出來之類的。我說你為什麼不跟我講呢？你跟我講，我們就換個地方，於是我們很快就換了個地方，是不是啊？簡單容易。可那個執行製片就不理解，他們有時候就是會怕，因為怕，想求好，其實根本做不到，所以我基本上不會亂發脾氣。

我常常想，假使有一天沒人給我錢拍片了，我該怎麼辦？因為導演就是這樣子，拍一部賠一部，誰給你錢？沒有。不過沒有關係，我有多少錢我就拍多少，無所謂，我用一個小DV機也可以拍，而且我對人還不錯，我的工作同仁很多，沒錢他們都照來。那種合作關係是公司請他，付固定薪水，然後他在外面可以隨意接工作，隨意賺錢，而且還來問我該怎麼弄，我都幫他們。那我拍片他們收錢嗎？照收，除了固定薪水之外照收，而且我通常付的都比別人多，也不是說這樣去拉攏他們，不是。因為他們有些是有家庭的人，你要為他們著想，你不能綁他們手腳然後又不給他們賺錢，讓他苦哈哈的，然後回家總被太太唸。後來的關係像——我六十歲生日的時候他們來說你瘋了……對不對，所以不會那樣。後來哪一天他要來幫我拍，免費的，他太太說你瘋了……對不對，所以不會那樣。後來哪一天他要來幫我拍，免費的，他太太說你瘋了——有些年輕攝影師說，一句話叫奉陪到底。那其實他做

自己的事比幫我做的事要多，因為我有什麼案子統統都會交給他們，因為有時候有些人通常都會找我拍廣告片，找我拍廣告片就是他們沒辦法解決，比較難的、比較怪的。我就幫他們想一想，告訴他們用什麼方式，然後我就叫他們年輕人去拍了，我也不實際拍。因為拍廣告片的價錢還不錯，可以養活他們，大概是這樣的。

導演與攝影師的溝通

說到我和攝影師李屏賓的合作，一般是我們看好一個景，他也預先看過劇本，他也大概知道這部電影，但有時候也是一知半解。但無所謂，我們只要有方向就行了，比如這邊比較好，方向決定了，軌道差不多就知道該鋪哪裡了，機器也就差不多知道擺哪裡了。然後就開始調整光，調光通常是我們決定，演員絕對不會感覺到，因為我們是用減光的方式。尤其像《紅氣球》在巴黎拍，那裡本身的顏色就已經很好了，所以我們通常不太加燈，有些會加。假使在台灣有些地方，沒什麼顏色，就要加點 filter（濾鏡），把顏色提起來，所以加燈其實是在提顏色。比如我拍《最好

的時光》，打的是日光燈，但是我加了 filter，所以有一點點金帶綠，那你整個 tone 就很棒。如果你感覺色塊不好的話就用色溫，因為日光燈色溫高它是偏藍，鎢絲燈是偏紅。攝影機比我們的眼睛要看得更清楚，因為底片的感光關係，顏色有溫度。然後我和李屏賓把這些都調好了，演員進來就很舒服，演員都沒有感覺到打光。然後我告訴演員怎麼走，具體怎麼走位，李屏賓不知道，我也不知道，沒有一個人知道。只是大概告訴他這一場戲會在廚房，然後這一塊區域是幹嘛，那一塊區域是幹嘛，大概這樣。

李屏賓怎麼拍呢？他是一邊眼睛睜開，他拍得過癮他這邊【左眼】才會閉起來。他還有一點特別的就是，我有一次問他說要不要找個 operator（攝影操作員），因為他有一次受過職業傷害，背有點麻。他說不可能的，所有的狀況都是要他看出去，從景框看出去，演員所有的細微活動他完全是專注在攝影機的景框裡面的。所以他的移動是有他的道理的，你會感覺他停在這邊，這個動作到一個狀態它就會移走。所謂到一個狀態就是一個判斷，不是誰叫誰走，我叫他已經來不及了，可能太久了，也可能太快了。但是很好玩，沒辦法，那是常年拍下來形成的一種默契，這是需要

時間的。

　　具體談到我與攝影師的溝通，有人問我是否會使用大量的圖片或是過去很多電影作為參考。其實我和李屏賓已經合作很久了，在拍攝前溝通交流的過程已經慢慢沒有了。以前我們的標準動作就是他先看劇本，然後我們聊，去看景，看完景以後他會提出 test。我通常都要 test，跟柯達要一千呎、八百呎底片，然後去測。測什麼呢？要不要加 filter，或者光比是什麼樣的，就是你可以去要求這種光比，大部分我們都是測 filter 比較多，我們對光比已經沒有興趣了。因為我們看的景大部分是什麼 tone，我們想把它改變成什麼 tone，想加強。我不知道那是叫什麼顏色的 filter，會使顏色變得比較豔，紅色會比較豔，測試出來後，就加什麼，一號、二號……然後再加一個其他什麼，或者是煙草。這樣出來後，我們放個樣片來看，看哪一個還不錯，用這種方式。

　　《南國再見，南國》用了三位攝影師，在拍第三段的時候才把李屏賓調過來，前面是陳懷恩和另外一個攝影師【韓允中】。光試鏡頭就試了好久，最後還是決定用二十五毫米，我只用這個鏡頭拍。然後中間不是有紅色跟綠色嗎？就是根據那個

開車戴著眼鏡的主觀視點。其實有時候我也不必呈現那個主觀鏡頭，因為那樣會很笨，還要呈現高捷戴著綠眼鏡在開車，我感覺很遜，就乾脆直接用綠的。那個攝影師陳懷恩也不錯，但後來他妻子流產所以沒有辦法繼續拍，因為我拍了太久，所以我就讓李屏賓來接手。開頭的火車就是李屏賓拍的，還有最後阿里山有一部分是他拍的，他拍的部分還滿多的。

還有一點就是作為導演要理解攝影師，給他一點狀況，我跟李屏賓的合作是從《童年往事》開始的。開始的時候因為他從來沒有拍過我導演的電影，第一次，而且他前面只拍過兩部電影。然後從《童年往事》我開始跟他合作，他把鏡頭往那一擺，我一看，不對。那個時候，因為我跟陳坤厚合作習慣了，所以那個鏡頭，那個位置我們都很習慣。我感覺不對，我就讓他退一點，退，再往後退……移來移去，我原來的那個畫面就沒了。後來差不多拍到一個星期，要換鏡頭了，我一看五十，不行；三十二，不對；二十五，好！馬上就對了，結果是鏡頭跟距離之間的問題，鏡頭對了你再調距離只有一點點而已。那個時候搬來搬去嘛，因為剛開始，磨合還不夠。基本上導演和攝影師之間，越了解就越知道。

像我拍《戲夢人生》的時候，拍那個廳堂，神明和祖先牌位那邊通常都是有幽幽暗暗的光。我就一直叫他暗，他說很暗了，我說再暗一點，可是他會偷加一點，我不知道。他後來才講，他偷加了一點，其實出來剛剛好。那個時候就是大家都在一起衝的時候，比較實驗，很有勁頭。到後來大家都已經是老手了，這些東西就越來越少了。我現在給李屏賓出的難題就是用短的，那種二百三十五、二百呎，三十五厘米的，因為黑得很厲害，但黑黑的有一種狀態。這完全是你跟攝影師之間的默契。

你找攝影師最好對他的攝影作品有一種理解，不然的話人家問你，你卻講不出個所以然，攝影師也不知道該怎麼辦那就很累了。如果中間還要一個翻譯那就更累，所以導演與攝影師之間的默契是滿重要的。所以我建議最好就是，每一個人要當導演，你們要有夥伴，至少要有攝影、製片，導演之外，還要有一個助手，最少這四個人要有。我的意思就是，你們從現在就要尋找，因為這是一起的，你們可以一起成長，但是這種默契是你可以從現在就開始尋找的。

現場收音的原則和訣竅

　　至於聲音方面，跟我合作的錄音師都是當時新電影時期，情報局上校退伍訓練出來的，對聲音非常敏感，但現在有點老了。其實聲音處理與寫實是一回事。但是我給你們的建議都是，儘量將聲音錄乾淨，對白錄乾淨。在國外拍的時候甚至是腳步聲都要避掉，杯子底下都要貼一層，把杯子放下都是沒有聲音的，主要是怕干擾到對白。所以很多時候對白是重錄的，演員自己重錄，戴耳機，先聽之前錄的，然後再一句一句重錄。但最好的還是在真實現場收的聲音，所以儘量在現場注意一點。

　　還有就是拍完後趕快把現場剛剛發生過的聲音能錄的都錄下，因為有些聲音是沒有辦法到錄音間去製作的。然後把所有現場聲音全部拆開，杯子聲音、任何聲音都拆開。

　　假使要拍驚悚片，這些聲音都很好用，要用什麼聲音來加強效果，等於是聲音重組的過程，mixing（混音）重組的過程，你可以把聲音的層次重新調整，可能本來一個水聲沒那麼大你就把它加大了，完全看你需要什麼效果，聲音是這樣重組的。

那假使是寫實就不需要，寫實要強調一個季節或是什麼，那就是看你拍到什麼，基本上現場錄的聲音有時候是不足的，需要加強。很怪，有時候我們看影像的東西需要加一些特殊的效果，還要有現場的聲音，或者加別的聲音，或者由別的聲音製造出特別的聲音，才合乎你要的感覺。尤其是所謂的未來片裡面，很多聲音是現實中沒有的，就要去做。現在有電腦了就很容易做了，大概就是這樣，其他都很簡單，其實憑的還是一個感覺。

說到我的電影有很多鏡頭都是以中全景為主，若是同步錄音應該怎麼處理。現在來說，這已經不是問題了，因為有很多 mini mic（迷你麥克風），可以裝在身上，我通常拍的時候每一個演員都有一個。你假使怕漏掉什麼聲音，還可以在中遠景哪一個鏡頭看不到的地方埋藏一個 mic 用來補助，固定地錄。因為一個演員一個，所以萬一有雜音的時候，還可以用這個輔助 mic 錄的聲音取代，所以錄音基本上一定要 double，錄音的時候基本上一定要有兩組聲音，不然的話萬一一組沒錄好還可以有另外一組備用。

那如果在海灘上，沒有障礙物，就用無線的 mini mic，在演員身上裝一個發射

器。如果學生拍作業條件不夠，沒有 mini mic，只有 boom mic（長桿麥克風），就不要聲音好了，只錄海浪的聲音，那也很過癮。不要把重要的對白放在那裡。

當年杜篤之成立「聲色盒子」的時候，我就告訴他：你培養人，去幫助新人。

因為當初的錢是我幫他出的，到現在這種技術達不到的問題，但是我總是想辦法幫他解決，所謂解決就是做不到，你就改另外一個方式。你特別喜歡海邊怎麼使用它都可以，不一定要呆板地只有一種想法，甚至於你叫演員藏一個答錄機，那麼如果錄下來可能還不好，就叫他們進錄音間根據他之前演的時候講的話再錄都可以。錄海邊的聲音其實很難，因為風浪的聲音很大，要直接用現場講話的聲音有時候不見得能做到。但現在錄音很方便，一句一句一直重複念，你一直聽他一直念，一直念到跟原來講的那個味道差不多，演員自己錄音應該都沒什麼太大的問題。

態就是，通常我們以前拍片也是一堆這技術達不到的問題，變成好幾組。基本上有一個狀他解決，所謂解決就是做不到，你就改另外一個方式。

創作劇本前的準備

寫不出好劇本來怎麼辦？這個也是目前很嚴重的一個問題。有同學問如果嘗試從現實生活中來寫、來創作的話會有一些感覺，但是想了很久卻總也寫不出劇本，這個時候該怎麼辦？現實生活中的一些情景是很鮮明、活生生的，但是這種狀態有時候很難再現於鏡頭前，又該怎麼辦？我給你們一個很簡單的切入點，就是你在寫劇本之前要有個想像，可以去找一個 location。譬如說，你感覺那個車站你每次去都感覺很有意思，或者說一個商場，或者是一個大排檔，你就在那邊一直看，同時你想這個東西該怎麼處理。你發現你感興趣的人，就一直注意他的動向，每天去那邊，慢慢你就越來越純熟，你就了解他的動向。然後你就要開始有角色，為什麼不找一個人當 model（模型），意思就是你就選一個人，哪怕他是周星馳你也要選，不過你知道你是不可能選到周星馳的。好，就算在你認識的人中間，或者是其他的演員資料中，或是電視上看到的比較小的演員或是什麼，統統可以。你就去找，就去看，當你感覺到這個人是我想要的，你就可以聯絡。你要是熟悉你就會比較快，

你要是不熟悉你就可以去想像，你就從這個人物和你的location去編，你懂我的意思嗎？而不要在那邊漫天地想，是沒用的，你乾脆就這樣編。

就像我這次來香港，昨天帶我兒子去坐電車，從中環坐到銅鑼灣，這個電車坐到銅鑼灣是轉個彎，停下來，然後又開動。因為我看到它前後都有駕駛座，所以我以為是前後都可以開。後來發現後面的駕駛座完全就是荒廢的，沒有配件不可能駕駛。所以我就奇怪，那它一定有一個可以回轉的地方，但沒有想到在大馬路上就設置了一個回轉的，撇一下，司機就可以開了。

你要不要拍這個司機啊？你要深入了解就會發現，很過癮，他一天工作幾班，萬一他有事誰代班？他跟公司之間的關係怎麼樣？你把這些都弄清楚了還可以去想他跟家裡的關係怎麼樣？你越知道這些訊息、資料，你就知道有越多可能，而不是憑空在那邊想，想不到。你就在那邊從哪一部電影、很喜歡的哪一段想，千萬不要這樣。你可以像我講的這樣具象地去想，具體地去想，從你身邊的人著手，從你熟悉的場所或者你有興趣的場所開始。

有人又說如果想拍心理驚悚片，要塑造一個心理不健康或者人格不健全的人物

形象，但又因為我們平時要塑造一些健康的形象，我們都可以站在他的角度去揣摩、去猜測，可是我們現在要塑造的形象是一個不正常的，那應該怎麼去著手做準備，怎麼去創作呢？其實，你怎麼知道他是不正常的呢？如果你站在他的角度，那他正常得很，他反而會認為你不正常。你們懂我的意思嗎？所以在創作時你能不能有這種轉換角度很重要。你只要有這種轉換角度，就會站在他的立場思考，所以他自然就會有一個角度，而且這種角度還不會惹人討厭。你才終於明白他那樣是有所原因的。

因為我們不像西方，他們是從佛洛伊德的心理學出發，所以他們可以非常有條理地去分析、去弄，我們則是糊塗一片。我們只有用二分法，這是壞人，是一個社會不容許的人，但是其實不是如此的。就像我拍《南國再見，南國》，那三個人算人渣吧，對不對？但是其實他活得那麼……讓你感覺到生命的能量。其實是這樣，壞人絕對不會認為自己是壞人，其實他有一種偏執，這種偏執是因為他所處的環境而來的。所以你要去進入這樣的一個角度，因為我們通常都只有個人角度，而沒有別人的角度，當你試圖去理解別人的角度，慢慢就可以理解這個人。如此，從這個角

度去創作我感覺是很過癮的。

你們認為周星馳怎麼樣？周星馳很厲害的！周星馳的角度是很特別的，但是只有他有。他為什麼會這樣？你去探聽一下他的工作狀況，他對人的種種，他的環境是怎麼來的，懂我的意思嗎？他有一種偏執，因為他這種偏執所以找到了一個造型，他拍的片子像《功夫》設計其實非常合理的，很多情景都非常合理，人物都很合理，那其實是一種偏執。有時候我們認為不好的或者是什麼，其實某種程度上就是一個執拗或者偏執。所以基本上，你們問我，最後都是沒答案的，我只能告訴你一個大概的方向。假使你有一個認知，可能你哪一天會碰到一個人，或者哪一個方向，你就會朝那個方向去了解、去想，那個人物形象可能就出來了。

拍紀錄片要有一種判斷力

有同學想聽我對紀錄片的看法，是否對劇情片的創作有幫助？基本上對我來講，拍紀錄片看似比較容易，但是我卻不想拍紀錄片。因為我已經在劇情片這邊了，

拍紀錄片要花更多的精力，紀錄片基本上是你要拍到一些東西，那麼你要有眼光看，而且被你拍的，不管是物件，或者是人，你都要有一種判斷能力。這種能力你可能事後可以判斷，但假使你沒有這種判斷的話你可能失去一些東西，因為紀錄片基本上就是儘量地收集材料，以及最後的編輯眼光。你開始可以有一個角度，有大概的方向，但是你千萬不要以你編輯的角度、眼光寫了一個紀錄片劇本。你要有一個準備，不見得是你的眼光就是最好，而且你在拍的時候，被拍攝的物或人可能會出乎你意料之外，你常常會拍不到，那他有時候會閃躲，尤其是你拍政治人物的時候。

我看過一個紀錄片，那個導演【埃洛·莫里斯（Errol Morris）《戰爭迷霧》（The Fog of War）】很厲害，他拍第二次世界大戰時候的一個【美國】國防部長【勞勃·麥納馬拉（Robert McNamara）】，當然紀錄片開始時那個人還在哈佛不是國防部長，到了越戰的時候他成為國防部長。主人公本來是哈佛專門研究效率和品質的，他讓福特汽車一下子起死回生。後來在二戰的時候，要轟炸東京，轟炸機不能飛太高，所以他就一直計算，計算轟炸機投擲炸彈的距離到什麼時候效果是最好的、最大的。

那一次東京大轟炸，死了十萬人，整個燒成一片，但對他來講只是一種數字、計算而已。

後來那個紀錄片要訪問他，他已經退休了，後來一直都在做慈善事業，他還講得頭頭是道，有幫助什麼的。那個導演在片中並不批評他任何東西，只是呈現訪問到的這個國防部長的樣貌。他那時已經老了，然後再講一些他現在正在做的一些事情，或者講以前的事情他那麼做是有他的道理的。然後導演再呈現，曾經做過的一些紀錄：比如說，把那個接起來以後讓觀眾自己判斷。但是有時候觀眾的判斷也可能會不準。當時有觀眾討論說，感覺這個人是滿真誠的，滿令人感動的。他雖然以前有做過一些事，但是他面對他自己還是很坦誠的，而且他晚年又做了那麼多好的事情。但是我沒辦法贊同那個觀眾的看法，十萬人啊！他是不是有種殘忍？不是，是他已經陷於他那種專業的迷障裡了，對他來講只是數字與計算，他沒有想到那是十萬人的生命，就算事後他好像也沒有一種罪惡感。這一點我感覺比較……後來他所做所為其實是在掩飾這種罪惡，可是他並沒有坦誠地講這一段。

我感覺那是很驚人的。就像猶太人關在奧許維茲集中營，能被留下來的人基本

上是有技能、有技術的，有一個泥水匠就被留下來了，因為要蓋碉堡，牆要很厚很結實的，那是他的專業。那他明明是被抓來的、關在集中營裡面，他應該最好偷工減料，讓那個碉堡的牆很容易破才對。但是他沒有，他在做的那一刻他是沒有辦法的，他不能欺騙自己，所以還是把那堵牆做得結結實實的，這個就是很撞鬼的。有看過《桂河大橋》（The Bridge on the River Kwai）都知道，裡面的那個工程師他是被俘虜的，等於說是個校官。他去監督蓋那座大橋，蓋好以後他很得意，但軍隊又要把它炸掉，還埋了線。他沿著線一路走去，他忘了他是誰了，他忘了戰爭，他變成站在對方那一邊的。其實他是因為他的技藝，這種技藝是他存在於這個世界上的位置，他不能逃脫。這個就是很吊詭的，這是可以探討的。

我的意思是說，有時候你拍不到這個人，因為有時候他會閃躲，有時候在鏡頭中你可以看出來他在閃躲，所以你要想辦法拍別的。你假如對他有一種判斷，你覺得不對勁，那你就要拍別的。第一個，拍別人說他是一種方式，第二個你拍他生活的一些習性，有時候可以看出軌跡來，你就要去收集這些，這樣的話你就可以徹底理解。奇士勞斯基就是這樣子，他以前是拍紀錄片的。他拍了紀錄片之後──我記

得有一個片子——假使被拍者讓他拍完之後被嚇到了不願意他放，他就不放，他就收起來。有沒有毀掉我就不知道了，他就是不放。這就是一個最根本的態度。

你有這種態度，並不難。你最少見過豬走路了，儘管以前你也吃過豬肉，你就知道怎麼去還原。因為劇情片是再造、重造，跟紀錄片是不一樣的，但是紀錄片確實是可以訓練的。還有一點，台灣現在有很多紀錄片，而且還很賣座，但是有的人三五天就想拍【完】一個紀錄片，也有作假，就是把紀錄片激情化。創作者以為人家看不到、看不見，其實全部都看得見。所以今年的日本山形國際紀錄片雙年展，我的朋友跟我說台灣片今年都沒什麼，都假假的，不是真正的紀錄片。紀錄片的形式當然有很多種啊，有那種一部分劇情化的，跟劇情片和在一起。形式是無所謂的，你只要做得對、做得真實，你感覺對。但是問題這個感覺，以及你現在做的可能，我不知道，所以現在你還是老老實實先做紀錄片，因為紀錄片比較簡單。因為有時候是這樣子，你對形式的處理、技術，還有跟人的合作關係，這種東西需要時間的，不可能每一個人天生就會。我一開始也是啊，但是我比較快，我也不知道為什麼我

能夠當副導演，但是我可以當，就是整個調度、指揮清清楚楚。但是你們不能跟我一樣，因為我打過架——沒有！這是笑話。我講的其實就是你們先從幾個人開始，要做什麼就認認真真地做。

合拍片——在外國不能被人架空

說到合拍片，我近年來參與了一些跨國拍攝。合拍片基本上是你要帶足你基本需要的人，就是攝影，這是最基本的。錄音比較專業，但是他是比較死的，比較簡單，最重要還是攝影跟導演。最好還要一個比較好的副導演，當地也要有一個，當地的副導演也就是所謂的製片副導演。在國外的電影拍攝結構裡有一個製片副導演是專門排 schedule，專門排演員的日程。演員這部分不歸導演組管，是歸製片組的一個副導演，他會聯絡所有的通告。其他就是你不能依賴他們，你要自己行動。

像我去法國拍，他們整個班組成，給我一個執行製片。離開拍時間已經剩下三

個星期，這個人不錯，但是問題是我們那個製片人不知道是哪一根筋不對。其實是一個 angle 的問題，因為他突然又有 power（權力）了，一不對他就 fire，留下了他找的一個年輕的執行製片。我所有的場景前面全部都找好了，有些特殊需要，之前那個執行製片雖然只做了兩個星期，但是他找到了很多重要資料，像是一組表演喜劇的人，他們能夠創作能夠……叫他們跟茱麗葉搭配，因為茱麗葉在影片裡扮演一個會表演木偶的人。然後你最好把所有的場景都搞定，這樣就不會受到牽制，就可以完全主動。你不要等他們，等他們就太慢了。

還有就是比較難找對人，像我就沒找對，就是我太相信他，請他當製片的，後來那個製片會干擾我，被我罵了兩次。在現場，我很少罵人對不對？剛才講了不罵人的。但是對外國人你不能不罵，你不罵他就在那邊睜眼說瞎話。我一次是說得還沒有那麼凶，一次是直接叫他 shut up 的。可是我感覺在國外就是不要被人家架空，所以基本的團隊你一定要掌握，其他就沒什麼了。

別人拍不到的電影

有人問我是不是有可能挖掘更多的城市，比如說以北京作為主角進行創作，並且是否意味著我有北上的打算？前些天去北京，我很久沒有去北京了，看到北京街頭的景象，感覺很有味道，倒是有點動心了。本來我是不太可能去北京拍電影的，因為坦白講有一個障礙。這個障礙就是我不知道北京人或說中國人的行為、細節、話語、態度等等，這種當下現代人的狀態我抓不準。因為跟我們【台灣人】不一樣。

當然我可以用我的方式，可能可以處理，但不見得能夠處理得很好。不過我也可以安排台灣去的人演，因為我也有一個演員現在在北京電影學院念專修班，就是拍《千禧曼波》中的那個小豪【段鈞豪】。

在北京，我現在是感覺到一個氣氛，這氣氛就是包括到北京接觸台灣，那個時候台灣過去的台共，留下來到現在組織的台盟，台灣民主自治同盟。以前台灣民主自治同盟的主席就是現在政協的副主席，叫張克輝，他寫過《雲水謠》，還有《台灣往事》，他八十歲還寫劇本，而且《雲水謠》還得了獎。我是為了一個新劇本才

去【北京】的，我接觸他們，感受到一種他拍這個片子的整個過程還有後來的一個狀態。

我會拍哪一種題材呢？台灣史的部分我一直想拍，台灣現代史，就是日治時代。其實非常多的台灣人嚮往回祖國，他們是抗戰時從大陸來的，還有「二二八」之前來的，再有就是到日本念書的，現在來上海、來北京做生意的，這群人其實非常多的故事。我知道非常的多。我突然有個想法，我可以拍他們的故事，其實本來就想拍，但是一直找不到動力。如果現在拍了，就對兩岸有一個了解，是一個非常不錯的角度，讓他們知道其實台灣在日治時代就有這些人，那個時候所謂的地下黨，而且他們經歷了「白色恐怖」，有很多故事。

還有一個就是由此想到台商，台商差不多二十年前來到大陸，他們也有很多故事。有些最早來的，其實在台灣本地已經站不住腳了，所以到大陸這邊做生意，類似《南國再見，南國》裡面說的，到現在都變成了「台留」，有些是留在廣東的番禺附近，就是回不去，為什麼？沒錢、丟人，他們也回不去。其實想想看假使有人把這二十年台商的資料一個一個去累積，就像我的一個朋友把以前台灣地下黨、共

產黨全部的資料搜集起來，訪問每一個人——目前在內地或者留在台灣的全部都訪問，如此累積，裡面有一堆故事，台商這一塊也是，遲早會碰觸的。當然還有最早國民黨政府過去的，留下來的一些老兵，有些人已經拍了這個題材，但是基本上都還不足。

再有就是很多中國女子嫁到台灣，叫大陸新娘。其實不管是大陸新娘或者是越南新娘、泰國新娘，其實我們一直在幫她們爭取和抗議。每次她們有活動我都會去參加，就是政府對她們限制太多，一定要有多少錢的存款、待到多少年才能申請身分證。那些新娘嫁去台灣根本沒有工作權，這跟美國是完全相反，人家已經嫁過去了，你叫人家怎麼生存，有很多這種問題。這其中還有些大陸去的女子嫁給老兵的，這一大塊從來沒人認真處理過。假使從台灣的角度切入，讓中國人理解到台灣，我感覺這是一個很好的角度，可惜到現在都沒有人做。

這方面我是可以的，我感覺是不錯的。所以我叫我那個朋友很快把那些資料寫出來。除了這方面，再過來就是我其實有個企圖，很早就想了。因為我感覺中國這幾年，不管是市場到一個什麼程度，不管是政治力的使用，變成所謂的政治市場、

市場政治，可以把票房提到一個地步、一個程度提到一個程度以後，所有人的眼光都會矚目，所有外資都開始注意到一定程度的時候，在中國我們用什麼來保有這一大塊市場而不會被任何——尤其是好萊塢——系統所侵占、所占據？這個時候就回歸到一點，就是中國人能拍出此地人看又非常有感覺又是完全不同於……外面人不能 copy 的片子，是外面的人沒有辦法拍的，只有中國人能拍的電影。有這種可能，機會就會很穩固，其中中國也在建立數位放映，在大學裡也一直在進行。去年差不多有三百部電影，然而只有六七十部可以在院線放映，其他的就只能在地方電視臺，或者地方比較小的院線放，所以基本上中國的電影產業還沒有健全。

我感覺內地還是要有內地的電影，就是中國人的電影，中國人的表達形式。電影其實很年輕，它的空間非常的大，影像現在大概已經比以前好很多了，以前就是對白，因為受了劇場的戲劇控制，基本上並不是純粹影像的電影。所以這方面我也是非常想看有沒有機會。

我現在是北京電影學院的客座教授，他們給了我一個牌子，這個牌子越多也就

越麻煩，但基本上也要盡一點力。而且我直接去北京拍有個好處，就是讓中國人看看我是怎麼看的，因為住在那邊有時候反而看不到了。台灣話叫「近廟欺神」，就是離那個廟近，反而欺負這個神的意思。這個廟假使在你家旁邊，你是絕對不會進去拜的，會跑到很遠的地方去拜，基本上就是看不清楚。所以我感覺，大概我這一趟去對中國的看法，因為很久沒去中國了，所以一直也沒有一個具體的想法。這次算是。上個星期去了幾天，想了這些。而且有些已經開始實行了，因為關於台商題材的那一部分也已經找好一個人，但還沒有跟他具體談。

武俠片是外國人拍不來的

那麼具體講一下什麼叫中國要拍一些別人拍不到的片子，最簡單的就是外國人拍不來的，就是跟當地題材有關聯的。你說武俠片外國人怎麼拍，他們不會拍的，他們只有投錢的分。但是當哪一天，把唐朝人還原的時候其實有很多中亞人、胡人，真正的漢人不見得比他們多，那個時候可能外國人還可以拍唐朝，可能比我們拍得

還像。那基本上就是因為電影市場跟所謂的藝術創作是兩回事。電影市場是整體的，是跟電影工業相關，是主流，因為一定是大多數人看的，這個是電影的主流，而且是非常重要的。

那藝術片是什麼呢？藝術片是實驗性的，就像一家工廠的研發單位，你擁有這個要研發的新技術。大家不能都是收割稻子尾巴的，台灣話叫「割稻仔尾」，稻穗的部分你全部割走，然後你不慢慢種植，而是種植的人做一些偏窄、特殊、刁鑽的種植技術，這就是實驗性的。這些有時候有它的必要性，哪一天會有一個什麼結果，然後引到主流市場來。主流市場越大越健全，就像開發單位，越多機會，因為錢會從主流市場流過來，主流市場都拍藝術片誰看啊！有時候大眾還是比較喜歡主流電影。

中國的主流電影是什麼？武俠片，是外國沒有辦法取代的，武俠片有沒有再往上走的可能性，當然有。以前胡金銓那個時代沒有電腦【做特效】怎麼辦？只有用跑的，那個腳啊，很快的。輕功這些東西都可以做，但是要有物理現象，要借力，你可能過來一踢，一攀，一搭，一個翻筋斗上來，一定要這樣。你不能？那人家超

人比你更厲害，對不對？所以這個都要有，就是所謂的物理現象，就是力度的感覺一定要有。輕功講你的內功感覺一定要很厲害，不能飄。講個簡單的例子，我們很多房子的那種結構，那種窗子是木頭的，打開，你一搭，一個筋斗你就可以上去了，意思是類似這樣的。然後你可以再用大一點力氣，蹦到那個地方，哪怕磚踩裂開再走都可以，而不要飄飄的，飄飄是文字形容的。

我的意思是說你要把武俠片的規格重新界定，這是中國電影最大的一個空間，所有東西都可以翻一番，就是把它重新界定，把規格提高。武打片打到這種程度我們現在看到的是什麼，重複使用嘛，用來去還不都是那些，有沒有其他的呢？

實際在二十年前，李連杰第一部片子《少林寺》你們有沒有看過？相對於那個時候的武俠片，我們看得眼睛一亮，因為那些動作都是以前沒看過的。我們這裡以前的武俠片，看得好累。所以武俠片有很多狀態，像《臥虎藏龍》有一幕奪劍就很棒，利用地形──牆壁。現在有數位，又有電腦特效，其實就是可以把規格往上拉、然後培養新人，包括吊鋼絲。吊鋼絲不是我們厲害，香港厲害，美國更厲害，因為他們有高科技。有時候中國需要這種技術顧問公司，譬如拍撞車、追逐，可以去找

《忍者龜》第二集（Teenage Mutant Ninja Turtles II: The Secret of the Ooze）裡面那一組，很厲害。他們不用電腦特效，而是把車切割，好幾部車，拍駕駛的。拍外面跑的，拍得真好，那組是高手。所以可以先跟人合作，第一次由他們帶領，一次兩次慢慢我們就會了，然後吊鋼絲、爆破，這些統統都是。然後「打」，我其實滿喜歡《忍者龜》第二、三集裡面的「打」，那個武術指導是韓國人，動作設計之有力量，武俠片可不可以找這種人合作？當然可以，他們有一種 sense，你只要能想到武打的場面是怎麼樣的，他們就可能幫你做到，那個力度跟感覺，他們有他們的想法。

我們只要不打破這個，或者培養新的人，如果永遠就是乒乓乓、乒乓，那一套，那要弄到什麼時候？吊過來吊過去，飛過來飛過去，沒什麼用。其實我跟張藝謀也聊過，那個劍打在水面，虛嘛，為什麼不水中攝影？一打，那個水是「嘩」，裡面是魚都要死的，意思是這樣，感覺上會有一個反作用力，可以這樣啊。我說的不見得正確，但是這是一個普通的物理現象，有時候可以做，類似武俠片這種類型。

還有就是 local（本土）題材的電影，別人沒有辦法拍。像香港的喜劇，外國人怎麼拍？他們不懂嘛，完全不了解，這邊是「老鼠愛大米」，那邊是「老鼠愛起司」，

是兩件事，這道理也很簡單。所以所謂的類型片，因為現在中國很多都沒開放，譬如說鬼片，很多都沒有開放，假使中國類型片開放了就表示可以做類型其實就是你可以做屬於中國的類型，這是外國人沒有辦法，跟不上，是因為文化差異。

而他們輸入的電影是外太空的那種，我們也趕不上他們，這樣才有一個平衡。只有主流市場起來，所謂的藝術片，和研發的片才有可能存在，才可能有空間，就是魚有魚路，蝦有蝦路。如果把管道都建立起來，才是一個健全的電影工業，其實現在中國談電影工業都還早，但是基本上一定要朝這個方向走，因為中國市場太大了，大概就是這樣子。其實很難，但是現在要不做就沒有，所以從所謂特色、別人做不到的做起來。

自己最喜歡的作品

從《風櫃來的人》到現在，一路走來，有時有人會問：「你最喜歡你以前所有片子中的哪些？」其實我比較喜歡的類似像《風櫃來的人》、《南國再見，南國》、

《海上花》我比較喜歡，反而跟你們喜歡的會不太一樣。

這個沒辦法，因為我感覺《風櫃來的人》是有一種能量，有一股年輕的能量，很難講，就是導演有一種能量在裡面。《南國再見，南國》雖然折騰了我很久，但是我感覺《南國再見，南國》在我的創作的經驗裡面是滿特別的，而且它出來會有一種連我自己都沒有辦法形容的狀態。綠色的街道是什麼意思——其實沒什麼意思，高捷就是戴綠色眼鏡在開車，但是我就不要拍高捷開車，我就是拍他的主觀。然後那些音樂也很過癮，我自己感覺有一種顏色，而且有一種時間。就感覺好像不是在那個時候拍那個時候，就好像是過了很久以後再拍那個時候，意思就是我們現在拍的這個現在，呈現在二○○七年的基本上是可能是二○一七年那時候拍的感覺。

我感覺《南國再見，南國》很怪，那個片子在圈內很多人非常喜歡，就是專業玩電影的人，而且是有經驗的。日本、法國，我碰到這些合作的，拍《珈琲時光》或者拍《紅氣球》那些都是電影圈裡面的人，他們都非常喜歡這部片。當然也包括我們那一年在坎城影展，科波拉（Francis Ford Coppola）當評審，他也非常喜歡這

部片，他看了兩次，而且還跟台灣記者說他喜歡這部片。儘管他是評審團主席，如果他不堅持的話，那部片就不會得獎，因為是大家投票的。那年輕的和其他評審是不可能看出來的，因為《南國再見，南國》裡面沒什麼故事，是不是啊？大概是這樣。其他就沒了。

與影評人的對話

羅卡：

我先講講我認識侯導演影片的歷史。

大概是八十年代初，香港有一個機構叫作香港文化中心。那時候一群人包括徐克、蔡繼光、吳昊、方育平等等，都在電視臺工作，一起公開活動的時候，剛好就是【台灣電影】新浪潮開始時，在一九八一、一九八二年的時候，我們就搞了一個台灣新電影展，在那個時候第一次看到侯導的作品。是還沒有出《風櫃來的人》之前，就是那個有歌唱的《在那河畔青草青》，講那種生態、比較青春的愛情故事。

一九八三年的時候我們也搞過一個台灣電影展，我們看到了具有侯孝賢風格的電影，包括《風櫃來的人》、《冬冬的假期》等。在台北看到《童年往事》，印象十分深刻。那種社會轉型時期的各種因素的交織，對於電影語言的運用，給我留下非常深刻的印象，非常難得。同時台灣新電影已經起來了，到一九八八年及至二十世紀九〇年代一直有看他的影片，包括最近的那組慶祝坎城影展六十週年的短片，每個大導演拍一個的。一直看到的都是侯導演把自己對於成長、社會發展、新

舊社會的交替、鄉村和城市的互相關係等主題用一種很東方的、情景交融的方式寫出來，特別是他對於自己生長的社會的關懷，是華語電影導演當中比較少見的。放在國際作者裡也有很突出的地位。

那麼想問的問題就是這十幾年，台灣新電影到現在，你覺得你的電影語言到現在有什麼轉變嗎？你怎麼看那種電影語言的轉變？

侯孝賢：

在我看來我的電影語言是不屬於一種戲劇性的電影形式。戲劇性的電影語言基本上是一種以電影對白為主的語言形式，我們看的電影基本上都是這種以對白為主的。我的電影是生活的，所以我不用對白去附和這種情緒的走向，我的影像處理就不一樣，影像要的是一種具體的感覺。

在影像處理上也不一樣。為了附和這種情緒的走向，我的影像就比較不一樣。實際上也是根據實際的 location 來定的。一直到影像就比較會有一個具體的感覺。

現在我的改變只是在於，一開始先是固定機位，固定的原因就是以前的器材也不好，

要去裝個軌道什麼的，非演員也受不了，因為後期實際拍攝時比較多的就是演員。

後來也用了軌道，配合著演員走位成了一個長鏡頭，移動中的長鏡頭。其他，我感覺也是偏重在人上面。我以前還會拍一些空鏡頭，現在空鏡頭幾乎不太拍了。

基本上還是一個鏡頭，以人物的場面調度為主。但現在也不總是場面調度，從《海上花》之後，基本上就是演員自己講、自己演。因為《海上花》那個對白一定要安排場面調度。但從《千禧曼波》開始，演員會講到哪裡，會走到哪裡，我都完全不知道。所以就變成攝影師和我之間的默契，他採取完全主動地捕捉。所以就會出現那種，比如這個鏡頭、這個角度很棒，我們來拍下來。不是的，它是整體的，人的活動是連續的，我們來捕捉。大概電影的原型是因為是這樣拍法很難去切割。雖然我會拍很多條，但是你想說可以切割，卻基本上就是不可能的。因為不是那種很嚴謹的對白的形式就沒有辦法去切割。所以說我的鏡頭就一直是這樣跟著，所以鏡頭數越來越少。

那你說現在電影語言的走向，我感覺我受到 MV 的影響是很大的。因為現在的速度快，年輕人現在影音的經驗要比我們以前要強太多了，他們從小不管是電視

還是其他東西，看得非常多，我就常常跟我兒子一起看。有時候一個畫面的訊息，我看到的是一個主要的，其他的我還沒有注意它就已經過了，但是我兒子就能全部知道。我感覺思考的方式其實會影響到影像的使用，所以人的思維也是越來越快。

但是你要指望在電影裡面有很快的改變是不可能的，通常電影工業的改變都是很緩慢的，尤其是主流的電影工業。

比如李屏賓去美國拍片，器材都是從最小的燈到最大的燈，所有的配備都是齊全的。但是李屏賓並不用這種燈，他要找一個小的日光燈，他說一個小的日光燈放在那裡就可以了。他們弄半天，他去買了但拍攝那天就忘了帶，對美國人來講就是怎麼會用這個日光燈？沒有這個經驗。像李屏賓和我拍《最好的時光》時候用的是日光燈，日光燈配合現場的鎢絲燈，鎢絲燈的色溫是暖的，日光燈的色溫高是藍的，他是用色溫去調節畫面裡的顏色，不然就是用一些方法去把顏色提出來。像《最好的時光》開始去打撞球的一場戲。一種燈是金黃色，那個是加 filter 的，然後用的就是打在撞球檯上的燈而已。所以他去美國那邊拍的感覺就是他們變動非常緩慢，但是這也是他們生產線存在的理由。沒有經驗的導演去他們也是按部就班，有經驗的

攝影師和導演合作，他們就會跳躍，也能接受、配合你。

所以我感覺電影形式上有種變化，就是影的形式。我看的電影雖然不多，但是也會看到譬如從《黑色追緝令》開始，只是故事的一個形式改變而已，並不是影音上有什麼改變。由於有很多電腦特效的關係，這和傳統上我們對實體的拍攝是不一樣的。那所以這種想像的影像——就是未來對於想像空間的影像，很多的設計都不是現實可以看到的。這種東西我感覺以後是會越來越多的，但這個對我來說是比較沒有辦法的。

現在我要拍一個唐朝的故事——《刺客聶隱娘》。它的思想上本來是比較道家的，而且是虛幻的，但之後我還是把它弄回唐代。所以我最近一直在看《資治通鑑》，我想把底子都弄清楚，不是從這一刻開始，比如《神隱少女》（宮崎駿「千と千尋の神隱し」，2001），如果電影是那種形態，就會很清楚，那個剪紙就是道家的。本來《刺客聶隱娘》也有剪紙。而日本本來對道家就有一個完整的說法。所以會有一個使用的邊際，但是不知道邊際在哪裡，也就沒有辦法去用，所以目前可能在影像的使用上還沒有什麼大的變化，基本上是人和客觀的實景。我後來拍的片

子大概就是這樣，無論在法國還是在日本我都是把景弄得清清楚楚，這個人住哪裡，到哪裡，經過哪裡……目前還是這樣的形式。

岑朗天：
我想接著問的是《珈琲時光》打燈有什麼不同？

侯孝賢：
《珈琲時光》我雖然用了一些日本演員：包括小林、余貴美子……那個光他們是感覺不到的，我們都是整個空間打好，他們不會走位的。

岑朗天：
《珈琲時光》很多場戲都是在電車裡面，光的反差很大，就是在我們觀眾看來，黑就很黑，有這個反差，是故意的嗎？

侯孝賢：
　　我們拍電車戲是沒有打燈的，因為電車是不給拍的。後來松竹的製片就跟他們去談，那不行我們還是要拍的，於是他們說他們就回去討論一下，討論出來還是不行。這是可以理解的。假使他們讓我們拍，別人就可以拍。他就要成立一個機構專門協調，在日本要成立一個機構去協調的時候，他們會覺得那種事情會沒有辦法掌控，所以他們就是睜一隻眼、閉一隻眼。我們在底下拆解黑包包，每個人都帶著，攝影機頭、腳什麼都是分開的。但是人家都看得出來──我們都是穿黑衣服的，有的穿短褲，然後一進去後，感覺狀況可以，把機器裝了就拍。一開始旅客以為是強盜或是什麼危險分子，但是一拍片他們就不動了。日本人其實是很奇怪的。因為日本社會結構的原因，甚至我們什麼都不動，他們也不敢進來。因為他們的職責就是站務，所以他們不敢進來，只會比畫個「不可以」的手勢。然後我們的攝影師也比畫「不可以」的手勢，然後車門就關了，我們就繼續拍，所以在日本這樣的規矩基本上是不可能打破的。

岑朗天：

我看侯導演的作品，雖然很長，但是我們看得很真實。他很多時候就是會用到他剛剛提過的鏡頭不動的方式，放自己進來。光很多的時候是用自然光的，很多時候是用日光燈的，所以我們看到的是很真實的，很現實的。就是從這個角度來看，可以看到生活中我們很容易忽視和不注意的東西。很微妙的感覺就從他那個地方綻放，而不是營造出來的。他讓自己情緒綻放，這是一個很大的特色。我是八十年代看的侯導的作品，給我印象特別深的就是這點。

我還有一個問題就是和你合作的演員很多是歌手，我想問你是怎樣和他們進行合作的？

音樂與影像的對位

侯孝賢：

通常我喜歡用現代流行音樂。我一般會要人去看畫面，然後再去配音樂。因此

音樂做來做去都是在電影裡面繞。像《南國再見，南國》，我是叫林強配的。林強本身就是在飾演主角，我就叫他幫我去找音樂，他只做了一條，就是第一條〈自我毀滅〉，其他的我便就都找林強去做。其實我也不知道他做什麼，但是他知道這個電影的主題大概是什麼，拍完我找他一合，合得不得了。這個所謂「合」基本上不是說影片合，而是一個旋律去配和絃。像林強這種方式就是平行，就像交響樂的賦格一樣，基本上是一種對位和平行。其實是用兩種不同的形式去解釋同樣的一個主題，一種是影像一種是音樂，我感覺這才過癮。就像我們有的時候吃菜一樣，我們要加一點東西才會更加好吃。我感覺我們的流行歌是主旋律與和絃跟著走，很多西方的電影通常很多都是這樣，音樂是跟著影像去的，我比較喜歡這種方式。

岑朗天：

最近好像有一個轉折？

侯孝賢：

像《千禧曼波》也是找林強做的音樂。這部電影源於所謂的夜店文化，那時我正好也進去混了一年多夜店然後才拍的，用他做的音樂簡直就是合得不得了。後來《最好的時光》就不一定了，用了一些我記憶中的音樂：像第一段基本上就是我服兵役前後的音樂，是美軍電臺的，然後另外一個是日本曲和中文詞的，中間那個是不得已而為之，我把那一段變成了默片，因為我沒有辦法接受他們講話的聲音——台灣話以前是比較古老的，以前用詞也不一樣，所以不可能在那裡呈現。所以我就會用除了以前的南管之外，就是一直想用鋼琴。那個是剪好了要出片了，離最後只有一個星期時間了，我就派我一個朋友找黎國媛來。她看了之後很有感覺，然後我就給了她一個 DV，回去差不多兩三天，我叫她到錄音室，直接是即興彈的。她是個好手，很厲害，彈出來就是這樣，完全是因為拍了什麼東西而彈奏出來的。因為我之前通常會比較少想東西，拍的現場是有音樂的。像《千禧曼波》的音樂就很慘。我是在 disco pub 裡拍的，因為那裡的音樂是混音的，我只能在這個裡面去追，直到這個也是混的，是最後 DJ 做出來的，根本無法徹查版權，很麻煩，那個工作

進行了差不多兩三個月才弄好。

選演員是因為他們的特質

王麗明：

侯導演你好，我看的第一部你的電影就是《悲情城市》，之後再重看你以前的戲。我自己還是很喜歡你八十年代中期的片子，這可能和我的成長也滿有關係的。因為那個時候環境也很相像，也是在一個落後的地方。最近在重看《童年往事》，我想這部電影和你自己有一點點自然的情緒在裡面，所以想請問你自己選那個小男孩和男生的時候，是怎麼挑選的呢？是憑他們的氣質還是怎樣？

侯孝賢：

其實那個男孩【游安順】基本上就是跟鈕承澤他們一樣，是念藝校的。那時候用了很多非職業演員，在挑選演員時對他們的特質把握還不是那麼的準，我只是感

覺他的樣子和氣質和我以前的樣子有點像。因為自己看自己和別人看自己是不一樣的，所以我就選了他。然後就是找一個和我比較像的小孩子。那個小孩子現在已經大學畢業，念書念得很好。但是當時我還是感覺他不夠調皮，但是無所謂，那時候滿腦子就是把它拍完。所以後來選擇演員的感覺就越來越豐富了。

到後來《海上花》的時候，比如李嘉欣。起先我沒有見過她，只是和她吃一頓飯，一頓飯之後我就判斷她絕對就是那個角色。本來她是想演另外一個角色，但我說妳絕對是黃翠鳳這個角色。基本上，選演員的能力成熟不是一開始就可以練就的，以前是因為你會覺得所有的職業演員表演都是很僵化的一種方式，所以你就不想用，如果不想用，就是用身邊的工作人員最方便。再後來就慢慢地覺得這個人很有趣，於是你就想把他找過來演，其實到現在我用這些歌星也是因為看到他們有某種特質，所以才會用。

王麗明：
你那個時候挑選伊能靜去演《好男好女》是什麼原因呢？

侯孝賢：

找伊能靜的時候她正好在改變。改變的意思就是她想跨到表演這個領域來。她在日本學習過表演，她認為她可以跨越。因為她那個時候對唱歌已經開始比較沒有興趣了，她已經到了一個瓶頸，所以她的企圖心是非常非常強烈的。我記得在定妝的時候，她的投入是我從來沒有看過的。她就根據那套衣服、情景又是哭又是幹嘛的……剛開始拍，她就哭，哭到【昏】厥過去，他們全部都不說話了。但其實我不需要她那麼過，懷疑的。但她一【昏】厥過去，後面就沒得用了。因為在整個過程裡面假使不是結尾，就不可以讓它到頂，要不然後面就接不起來、沒得接。所以我不敢告訴她「妳不能停」，我只是多拍了幾條，然後在還沒有到那個程度的地方就剪掉。因為有的時候要節制一點後面才有得連。把它都弄完了，後面就很難接。所以伊能靜是出乎所有人意料之外的。我要找她拍的時候，本來是要和邱復生合作三部電影，他問我為什麼要用伊能靜，你和她有什麼關係嗎？我當時就火了，就另外找松竹投資。

岑朗天：

您剛才說你能看到一個演員是不是適應這個角色。但有一個問題是你找一個演員合作一段時間，如果他不再具有你喜歡的東西，你就不能和他合作了，和林強一樣，是不是這樣？

侯孝賢：

在剛開始拍的時候，不管是我當副導演還是編劇的時候，一直到前面很多很賣座的片子，後來那些演員都很奇怪我為什麼都不來找他們。其實這裡面是有那種消耗性的。就像你講的，有些人可以演自己。但是他們又不向前，這是他們自己要面對的事情。其實是非常殘酷的。

但是像林強，我找他拍《戲夢人生》，我覺得不行。我看過他在舞臺上的那個能量，爆發力是很強的。他這樣的舞臺爆發力放到電影中來還得了？他又是一個自覺的創作者，所有的東西綜合起來你的感覺就是他的臉上寫著「攝影機在前面」，我很清楚。但是因為林強是一個很不錯的人，所以第二部我還是找他，我要看他什

麼時候能夠度過。第二部《好男好女》還是不行，到第三部《南國再見，南國》，他過了。那個其實不是他的樣子，我只是把他激到某一種程度上去。他每天一到現場換好衣服，檳榔嚼起來，一吃大概就進入狀態了。所以基本上我和演員的合作就是看這個人的狀態。有時候你會不忍會往前。

舒淇【合作】的第一部戲是《千禧曼波》。舒淇是很硬的，她以前在台中混過，所以基本上她是很好強的。她之前不認識我，但是她知道我是一個有名的壞脾氣的導演。她是跟我在飆，我們之間其實是有一個張力的，不說破而已。我就是在利用這個張力，她每天必須全力以赴，她很好強。我這些是沒有對白，但是很清楚有道具，並在他們生活經驗的範圍之內。拍出來後她在坎城第一次看到，她沒有看過自己在銀幕上的樣子。她是投入的，以前拍短鏡頭情緒是不連貫的。看完後她回房間一直哭。她那時候感覺到的就是原來演戲不是那麼容易的。

第二部因為相處過之後，知道我是紙老虎沒有用的，她的壓力就大了。我跟她講妳要面對自己。我問她這段故事，《最好的時光》妳有沒有興趣，她說有興趣，第二段【自由夢】她說有興趣，第三段【青春夢】我找了很多網路上的模特兒。一

個網路女孩推薦自己，很會拍照，而且還是雙性，我說怎麼樣，她說這個好。然後她就面對自己演這三段。因為第二段的時候語言沒有辦法，我就現場叫他們說廣東話，她和張震都講廣東話，因為是後學的，所以她講的速度就會比較慢，不會像講普通話的時候還沒有講完就把音吞掉了，嘴形和樣子就比較像。

葉月瑜：

我想問一個比較簡單的問題，我們應該怎麼來看你的電影？

侯孝賢：

你們要自覺啊，自覺的意思就是要認清楚電影的形式是什麼。主流電影的形式，你要理解那種敘事的方式，換一種角度來看別種電影，如果你沒有一種自覺的話你就沒有辦法去拋開。不需要準備。就是你要把你以前的某種觀影習慣拋開，其實就是那麼簡單。如果你是憑直覺看，你覺得它不好看就是不好看。我的感覺就是很準的，而不是一定要研究電影然後再看，我感覺那是不行的。你就沒有辦法去訓練你

的眼界。因為鑒賞力就是多看，你今天看不行，別看了就一直想要去解釋，不需要的。你背唐詩背了半天，你也不知道是什麼意思，但是當有一天你的年紀到了，它自然就到了。所以基本上看電影是越放鬆越好，越放鬆你可能接受的越不一樣，你是和它對話而不是要從裡面學習什麼。就像你在聽老師上課一直在記筆記是一種，但是記筆記會干擾到你腦子的活動。假使只是聽，可能有些記不住，但是會有另外一種感覺，這種感覺和你在寫筆記是不一樣的。我舉的例子就像有些台灣事務官出身的政治人物，這種感覺和你在寫筆記是不一樣的。我感覺這才是政治人物該做的。所以看電影其實是很簡單的，只是你們把它弄得複雜了。

葉月瑜：

　　在柏格曼（Ernst Ingmar Bergman）去世的時候，網路就流傳了一個關於他的紀錄片。當他被問起他對今天年輕一輩的導演有什麼看法。所有的大師都會被問到那個問題。他說和我們那個時代相比，今天的年輕導演其實是非常厲害的。怎麼厲害

呢？因為他們非常懂得使用攝影器材。可是他覺得電影不僅僅是講攝影，更重要的是你想要講什麼。接下來他又說年輕一代的創作者雖然有非常厲害的武器，但是他們都不知道要說些什麼。那我就想問您同不同意？

侯孝賢：

　　本來電影就是這樣啊。我來講另外一個故事。你知道法國印象派開始的時候慢慢就開始有新印象，慢慢地就變成所謂的抽象和超現實。後來的人在學超現實的時候，他們認為那個太容易了，於是他們就直接去畫，學很簡單的素描基礎就去畫。他們不知道那些大師初學的底子，是會把他們嚇壞的。只要看過畢卡索最早期的素描底子，他才有能力去做進一步的延伸的。你看要拍的是什麼，很多都不是寫實這個底子跳躍起來的，魔幻是從寫實開始的，是真實世界裡的荒謬性而找到了這樣的一個眼光和角度，所以你不要小看寫實。

光是寫實的根本

卓伯棠：

我想回應侯導演，抽象是從寫實過來，其實也有另外一個說法，就是超現實其實是最現實的現實，就是說你不懂現實的話你根本就不可以走向超現實。所以這些話其實都一樣，只是很重要的，所有的東西都有個根基。如果你不會畫素描那麼怎麼會畫超現實或抽象的東西呢？我想這個話的含義很清楚。那我想問侯導演在拍《海上花》的時候，每場戲好像都沒有打燈一樣。就好像我們看電視劇裡面的一場戲，但電視劇與電影不同，在攝影棚裡面打的燈，都是光光的，所有都打好了怎麼take，一萬個鏡頭，光都是沒有什麼特別的變化。但看侯導演的電影，他每場戲燈光都處理得很自然，演員走到哪裡，都是按照自然的光源來看他，沒有說突然某地方加一個光，已經將 studio 的概念很自然地打下來。所以我想問侯導演，你在處理這場戲時，跟燈光、演員、攝影師的配合是在彩排時早已經設計好、打好燈，還是告訴攝影師說演員會走到哪裡哪裡之後再打燈的呢？

侯孝賢：

我跟他們討論以前的衣服絲質的很多，在陽光的反射下其實是非常動人的，一種光流動的感覺。人在哪，光也會跟著移動到哪，其他就是固定的，其實這個就是以寫實為基礎來拍的。但是我感覺光的使用不見得是這樣的。有時候你的眼睛看不到寫實，但是怎麼會拍得比寫實更好？基本上是一個光的使用的問題。光的使用有時候就完全要看片子的內容，但是寫實的光都是最基本的，不可能亂放燈光。因為打光還是有一個規則的，什麼樣的空間、光線大概是怎樣的、以前年代的光線大概是怎樣的……知道這些後，再去設計別的，那樣看起來就會很舒服、就能達到你想要的效果。

文字是抽象的思考；電影是表象的呈現

葉月瑜：

我想跟進一下好嗎？關於《海上花》。一九九九年的時候在香港藝術中心舉辦

了首映，所以我就寫了一篇關於侯導演電影的文章，是有關於《海上花》的電影世界。

是我覺得到目前為止我感覺自己寫得最好的一篇。我就是特別談到了攝影機的運動。

我的第一個問題是：很多人說張愛玲是電影改編的剋星，因為任何一名導演遇

到張愛玲的文字改編失敗的概率是非常大的。可是我感覺《海上花》出來後好像沒

有人會去談張愛玲，沒有人去談改編失敗與否，反而大家都會圍繞這部電影去談，

因為這個電影是高難度的。所以我想問的是對於電影改編的問題，還有就是處理《海

上花》的時候，作者和導演之間的關係會是怎樣？因為張愛玲是中國現代文學裡最

有名的一位作者。第二個問題是一個不同的問題，關於電影的開頭，也讓特別是英

語世界的評論者完全臣服，他們就將侯導演和世界上著名的導演放在一起談。他們

認為侯導演的電影是可以將整個世界的歷史壓縮，是二〇年代最純粹的電影語言的

表達，侯導演你覺得你的電影有沒有國籍？如果有的話那個國籍是什麼？

侯孝賢：

改編的問題，《海上花列傳》是清末一個作者【韓邦慶】寫的。以前念書的文

人，家裡基本上都是有錢的，比較年輕的時候就在書院裡混，混了很久也考不上，沒有考上就花了一輩子十幾年寫了這個《海上花列傳》。後來張愛玲花了十幾年才將它從蘇州話改寫成普通話，我要改編的只是從中截取而已。因為那個對白簡直就是沒有人編寫得出來的，那些話講出來你完全能夠知道這個人在幹嘛，這個人為什麼這樣講，這個人的迂迴也好、直接也好⋯⋯都是累積和歷練很久的，很易理解的，就算不理解也是纏綿在這中間。我最欣賞的就是那小說中的對白，裡面潛伏著太多的人物內在關係。比如你看開場兩人在講，他們的關係是通過對白寫出來的，我對那個簡直是佩服！所以那個改編對我來說我只要試圖恢復十九世紀末的氛圍。

可是那個氛圍我知道是不可能達到的，但我根據所有的描寫和經驗，找到以前上海出的《點石齋畫報》，裡面也有畫到「長三」【長三書寓，清末的高級妓院，上海、南京各地找一名妓被稱為先生】，還有那時剛剛開始流行的水煙。我儘量在上海、南京各地找一些資料。儘管我覺得很難回去，但我想儘量復原，不是那麼挑剔到考據。但最難的還是人。沈小紅一場戲我一直拍了五個 take，然後再倒回去，再拍五次，到第四次的時候他們才開始有味道。因為你在用底片 rehearsal 的時候演員才會全神貫注，他

以為就要開始了，沒辦法、沒得逃。如此一來，生活中那種況味和黏稠的東西才會出來。這是第一個問題。

第二個問題是改編小說。你想想文字是如何書寫的？文字使用的方式和電影是兩回事。我們如果都面對一個課題，面對一個人，文字書寫看到的是這個人的某種狀態，因為文字可以描述，文字還可以自圓，也可以把這個人的特色描寫出來。而我看到這個人的特色要如何弄？我只能拍他的行為和語言。因為他的行為透露著他的個性，透露著他【令人】過癮的地方。我沒有辦法像文字一樣經過這樣的一番描述就可以講出來，我是要透過影像。所以非得安排事件，就是他的生活行為，或是語言來透露我看到的這個人的特色，是比較間接的，要透過他行為的影像，再通過剪接把它組合起來。如此看來文字就比影像要容易得多了，也相對的比影像要深入。

因為文字需要抽象的思考，文學是比電影深邃的，因為電影呈現的是一個表象。

說到什麼國籍不國籍的，我感覺，電影其實是這樣子的，你假使是學得越多你要拋棄的也就越多，就越難。你假使什麼都不學，很直白地用你的眼睛去看，透過觀景窗去看，你可能是，完全回到影像的源頭。因為我感覺默片時代，影像是十分

豐富的，因為他們得用影像來表達，就是用人的行為種種來表達。後來有聲音、對白了，它很自然便傾向戲劇。因為戲劇出現已經太久了，那種張力，那種戲劇上的效果早就知道了。有時候好萊塢不就找了一堆戲劇界的編劇。以前導演是自己【編劇】，只要出個小字幕，而不需要那麼戲劇的對白去結構。所以反而我感覺影像停滯了。

DV的出現基本上是一個好的現象。但問題是我們通常都不習慣於自己去看事物，我們是用我們的成長過程來累積腦袋裡面的一些記憶。譬如說從影像，從別人的電影裡面來的，所以你其實並沒有睜開眼睛在看現實。事實上，你的成長過程裡面有這一塊，只是你還不知道怎麼用。誰規定一定要這樣看呢？誰規定一定要講對白呢？沒有。我常說，電影其實是你愛怎麼拍就怎麼拍，沒有什麼剪不起來的。所有以前講的這些原理，什麼imaginary line之類的，那是因為這樣拍，所以這樣剪。必須要有這個位置，你不會感覺這裡兩個人背坐、背對，其實那個東西是根據這樣一個原理才這樣順。那是因為以前底片又貴，又是這種戲劇性的對白方式，所以第一是對白講清楚，人坐在哪邊，所以你會分割。假如一個鏡頭那就沒有這個

問題了，或者是你在移動也不會有這個問題，而且有人講話也不見得是一直看著對方講。

你有沒有看過兩個人在講話，比如我坐在香港的電車裡，一男一女在那裡講半天，女的一直講，男的偶爾看看她，一直聽。他偶爾才看她一眼，根本不可能兩個人一直對看，我們習慣都是這樣拍片。其實不是的，你知道，他們不是夫妻，絕對不是。因為那女的後來又接到電話，講外國話，我聽不出來是菲律賓話還是泰國，比較像菲律賓話。那男的聽不懂，他是講粵語的，因為中間他的電話也響過，他講的是粵語，而她講的是菲律賓話。我的意思是，其實影像是沒有限制的，人不一樣，反射和想像也不一樣。

所以我覺得教育應該是從最小的時候開始，這種接觸不是功利型的。我們現在培養的是，大家都去讀電子科技，社科以前有一陣很少有人念，現在我想也不多，文科可能也不多。其實不是這個意思，是那個基礎，你這樣一直接觸身邊──我感覺每個人──都是很厲害的創作者，我不知道那時候會到什麼狀態。

岑朗天：

但是我想多說一點就是，DV可能影響著學生影像，就是觀念上的改變。第一他提到的十六毫米，它很重的嘛，現在DV是很輕巧的。你的電影就是鏡頭不動，放在這裡，如果你拿著DV，就很難將鏡頭放在這裡。還有就是合成影像的問題，數位化就是我們不用拍下來的影像，我們只要用很少的影像，在電腦裡面合成，把沒有的變成新的影像，這個就是觀念上的完全改變。我們不用弄一個場景出來，我們可以在電腦上合成，現在就是電腦特效的問題，我們現在不需要很現實的場景。

侯孝賢：

寫實畫面很會用事後扭曲、變化什麼的，一直很適合，或者做到特效。但是我告訴你，我假使拍特效，就比他們拍得好，你相不相信？因為那底子是什麼，特效的底子是美術、雕塑，所有的現實考量之下，才能做到，特效不只是電腦而已。有時候你實物拍得越精準，你會做得最好，因為是一層一層拍的，那麼它很麻煩，就牽扯到美術、佈景、雕塑種種，所以都是整體的，它是一個工業。那你說從影像去

變形，也是基本上現在很多 MV 導演，他們喜歡玩的各式各樣的變形，但是你會發現變來變去最後它沒有東西。所以目的還是一樣，最後還是要有東西。我感覺，這個東西是什麼？可能變形裡面的東西，底子還是一樣的。

我看過一個女孩她才二十幾歲，她用一個現在最流行的漫畫形式。她畫出來，用幻燈打在牆上，她自己化妝或者找模特兒化妝的臉與幻燈合在一起，然後把它拍下來，全都是由她自己去設計，這是第一階段。第二階段，用以前的古樸藝術，將色塊和線條跟她的實體合在一起，凸顯眼睛的部分。我感覺她會有想法，因為她是學美術的，有一種美感，意思就是構圖跟顏色，不管怎麼看，一看就感覺很好，很過癮這樣。假使用最簡單的說法，無論怎樣做，做出來就是好看的，會打動你，這樣我感覺是最簡單的。那從哪裡來？很難說，每個人都有他的生命歷程，到底怎麼形成，那我也不知道，可能你就可以做到，別人就不能做到，但可能每個人都有一塊，你有沒有找到自己的那一塊？我也不知道。

合拍片還看不到標準

羅卡：

剛才你說到主流電影，讓我想起電影是一種很重要的商業活動，它會收錢、投資。到二十一世紀，主流電影也好，以娛樂為主的電影也好，強大的好萊塢代表也好，在這種情況之下，侯導演拍那種作者電影注重表現，以表現自己的為主，不是完全滿足觀眾為主，那種電影的前途是怎樣的？

侯孝賢：

其實我不是故意要拍作者電影的。因為一直拍一直拍，我就在那個狀態，我用我累積的東西，用我的眼睛在看這個世界，是一直累積起來的，它自然而然就變成這樣。這個東西可不可以轉換？當然可以。只是我需不需要轉換，要不要轉換，有沒有那個動能讓我轉換而已。這個轉換，有時候一個很簡單的道理就是，好，你們說拍武俠，那我也來拍，我就來重新界定武俠。因為我感覺武俠對於以後的華人電

影是滿重要的，這一塊是唯一外國人沒辦法拍的。日本人可以拍，但日本人是另外一種武俠。拍武俠片這個門檻可不可以低？包括特效。這些有時候是我會這樣想的，我有時候會想這樣子來做。

然後你說中國、香港和台灣合作，台灣和香港電影這十年都比較蕭條，中國電影相對起來了，但是你去看一下中國電影，我感覺還不夠成熟，就是沒有屬於中國開放以後自己的電影。所以現在很混雜，很多中國導演都是跟西方或者是跟香港合作的，那樣的電影你看了後感覺會很奇怪，你不知道它的標準是什麼。我記得看過一兩個片子，我感覺看不到中國導演的標準，也不像從我們的傳統一直過來的，也不像新的──新的其實還是在傳統中嘛。因為我有這個邏輯，但我從那些片子裡面看不到那個邏輯。就是我說他的敘事觀念，或者是我們界定好人、壞人的定義。以前說好人、壞人是很清楚的，但是後來你看好萊塢片子，壞人也是有他個人的某種吸引你的東西，他並非純粹的壞，好萊塢電影是懂得欣賞反面角色的。但是我看中國拍的目前還沒有這種東西，所以不知道……有時候你就很想看看怎樣做、拍什麼電影能把這塊扯出來，也不是說影響，就是做一部片，讓大家看看是這樣子的，我

很想做這個事，武俠或現在的電影。

但是，我去中國，我不能想拍什麼就拍什麼，因為一九四九年之後中國跟台灣有很多不同，很多生活細節和語言的使用是我們不知道的，現在中國又是一胎，一胎跟家裡的關係我掌握不到，沒辦法拍。那我要怎麼拍，我可以透過台灣的角度。

你只要理解中國的政治，這邊看也理解，台灣本地看也理解，因為台灣現在都被扭曲了，他們都不理解。其實很多東西對我來講都是一個動能，我也不知道到底會怎樣，有時候是老兵的沒落，大陸新娘到台灣，人很多，有些是跟老一代商進中國快有二十年了，這樣的題材沒有人調查，紀錄片都沒有人做，我本人覺得還是很可惜的。還有就是老兵的沒落，大陸新娘到台灣，人很多，有些是跟老一代的，像現在其實已經普遍到社會裡面，這樣問題發生的種種，其實都是從台灣的角度切入，也讓兩岸彼此能夠理解。因為台灣人也沒這種片子看，他們也不理解，這種是為了政治的，為了兩岸的，所以我感覺不一定……其實片子最後會怎麼走，所謂作者的意思其實還是在這個範圍——是我透過我的眼睛來看目前的這個世界，你不透過眼睛那你要透過什麼呢？我也沒辦法。要拍類型還是透過眼睛。

其實黑色電影我是有點想拍的，《南國再見，南國》那時有點這個味道。但是後來還是想算了，因為拍黑色電影的條件更難，所有的演員等級要到一個程度，基本上就是本身不自覺地便是一個很奇怪的人，我指角色，包括行為和意識，我感覺這就叫黑色，荒謬的。

中國電影工業尚未健全，仍是計劃經濟

卓伯棠：

我想回應一下侯導演和羅卡先生說的。作者或說該作者的電影有沒有國籍？電影最後歸誰，我最近在思考這個問題，有點困擾，還沒有釐清。譬如現在那麼多電影，中國內地電影也好；香港電影也好；台灣電影也好，現在都是在一種混合的投資狀態之中，是國際投資，一定要分擔風險。那麼分擔風險的話誰都可以投資，也就是說，當一個導演掌控那麼多資金的時候，每個投資者都說他要他的市場——美國要美國市場；台灣要台灣市場；香港要香港市場；內地要內地市場，新加坡要新

加坡市場……作為一個導演，他一定會受到影響。導演拍電影的時候不能說我自己拍我自己的，那個人除非像侯導演一樣，拍自己的。當到了這個地步的時候，我們怎麼去解說這些電影？或者說侯導演能夠堅持到多少、多久，只是拍自己的，而不管投資是來自美國還是非洲，我就是拍我的電影。但是現在看來好像都不是，我們現在看到很多合作電影都是雜七雜八的，比如《滿城盡帶黃金甲》，那部電影在我們看來就是外表像，但其實外表也不那麼像對不對？這種該怎麼去想呢？我很困擾，所以我想問侯導演，按你自己的眼光來看，用不用也要涉及這些投資資金的問題？

侯孝賢：

你假使要談這方面，基本上就是你要理解中國現在的形勢，而且是變化的，它還沒有整個健全。所謂中國電影工業也沒健全，發行系統所有的都還不健全，希望外資進來，所以會有為了放《英雄》，所有的外片都暫停。因為這是一個動作，讓所有人都來看，你看我們的票房現在到這樣，我們現在的銀幕是三千多塊，到幾年

以後我們可能是兩萬多個，我們會追過美國……這是告訴全世界的投資者：你們要趕快進來了。其實現在中國內地電影招投資，基本上都是其他力量介入，就是計劃性的，就像計劃經濟一樣。你要了解這個狀態。市場還不成熟，因為它的發行系統等還沒健全，有一些剛冒芽。

現在亞洲最好的市場是哪些？日本已經恢復了，日本本來差不多掉到十幾左右，現在已經差不多到四十【國產電影的佔比】，回來了。回升後，它有個狀態，就是不跟外面合作，你們有沒有發現日本合作片越來越少了？本來香港和日本、日本和韓國、日本和台灣的合作很多，但現在慢慢少了。因為它內需足，所以中國以後內需足了，別人會來投資，它會希望這個片子也能夠在國內國外都取得票房，那這個時候其實還沒那麼快。為什麼？因為中國的片子還沒定型，最明顯的，中國票房不錯的片子到台灣，聲勢很大的還有一點票房，聲勢不大的根本沒人看，因為他們看不懂。

所謂的城市文明的一個積累不同，因為開放得晚。所以媒體還在討論我的電影，北京電影學院還在放我二十年前拍的電影，說很有感覺。因為他們成長的時代，正

好是我們的成長時代，就是經濟開始要起來的時候，其實物質還不是很足的年代，所以他們看了會有這種類似的感受。所以我感覺這些差異都要判斷，然後你才能說怎麼合作，假使你本身沒有這種判斷，你一做就會很慘，就是別人的模式就是好。日本演員誰，韓國誰，香港誰，中國誰，這樣加起來就可以做，問題是你能不能做得好，能不能持續很久，有成功的例子，但是這個例子能夠持續多久？我感覺作為導演不要傻乎乎的，要敏感，因為敏感是很重要的。整個製片制度都還沒有非常健全，所以我感覺這是一個時間的問題。

你說我拍作者電影，當然主流電影在整個亞洲電影都很蓬勃的時候，它自然會把吃剩的給這些作者，是一定的，因為作者永遠是拍一些所謂實驗性強的電影，它基本上就像大企業裡面的研發單位，好的技術就會進去，好的故事也會進去。好萊塢本來也是這樣，它拍了一個什麼，它就進去，有時候是策略上，為了爭取中國的市場，它會改。哥倫比亞等公司都是這樣進來的，好萊塢重拍或者那些導演進好萊塢拍都有。

帶有東方味道的影像思考

王麗明：

侯導演，你在第一天的課上說，我們年輕人就是要培養自己的眼界，就是要有一個視野，其實我很認同這個說法，但是人畢竟有自己的盲點，如果我們，比方說你覺得你電影上面的盲點是什麼？你怎麼突破它呢？朱天文曾經說，你可以用很冷靜的眼光去拍你以前的事，但是要你掌握一些關於城市的現代題材的時候，你掌握得可能不是太好，但是我覺得這個問題你在《最好的時光》裡面的最後一段，你已經突破了你的障礙，那你覺得你自己的盲點是什麼？你怎樣突破它呢？

侯孝賢：

其實盲點基本上就是你要有自知之明。每個導演只有一塊，就是這個底子。假使你讓我拍王家衛電影裡的那種光影，上海那種想像的味道，我沒有，我拍不到。就像徐楓找我拍《第一爐香》，我不會拍，因為那一定要講上海話。而且就像剛才

講的，張愛玲的小說你會被她的敘述所騙，其實仔細拆解你會發現沒什麼故事，有時候只是大腦的活動，那很難，是意識的。所以，我自己的盲點就是，我剛才講了，我是鄉下長大，看了很多古老的書，有點東方的味道，我基本上是影像思考，有這個限制，所以我不會想去跨越這個。包括現在，我在拍《好男好女》的時候，其實我對現在就已經有個距離了，因為我拍太久過去的東西，然後我回到現代。當我在拍《千禧曼波》的時候，其實感覺還不強，感覺還抓不準。但到我拍《珈琲時光》的時候，我覺得抓得準，為什麼？現在你面前嘛，你怎麼面對它，你把它弄清楚。這些人的活動在這裡是怎麼回事，交通是怎麼回事，所有的東西是怎麼回事，城市是怎麼回事，有書有現實可以看，把它弄清楚，我就可以拍了。《珈琲時光》對我來講，除了語言我聽不懂，我因為都把它整個都弄清楚了，她住哪裡，從這裡到那裡是為什麼，所以她出現在這裡我知道怎麼拍。

　　我拍《最好的時光》第三段，拍的已經是目前台灣的狀態，坐捷運，女的在一起的情況多到不行；西門町，人多到不行，真的。你要問怎麼會這樣？你說我拍《最好的時光》，那女人跟男朋友在一起很久，懷孕了，也不告訴男朋友，然後也不想

跟他結婚，就感覺那個很麻煩。以後那個愛情的變化也是因為認識很久，你知道那種起起伏伏，所以她寧願自己生自己養，甚至不告訴男朋友。這個在日本我不知道有沒有，但是我是在台灣的雜誌上看到，而且是專訪，好幾篇。後來才發現很多這種情況，其實都是你要了解現在。我告訴你們，不要忘了雜誌、各種資料，現實跑來跑去。我們不要固定的，每天早上起來就是從這裡到那裡，其他地方也不看也不知道，不然就是約著唱歌，吃飯、party，你其實沒有去看。如果你要是能去看，你就可以捕捉到現實的感覺，你就越來越清楚。而且我感覺人都不同，我在機場只要一看，就知道這是香港的，這是韓國的，這是日本的，這是台灣的，這是中國的。

有時候年紀大的，衣著上可以看出來。所以基本上你就是看，然後你看的就是很多細節的東西，就會注意到，所以我感覺其實這不是一個對我來講的盲點，只是一個先天的限制。

楊德昌的眼光

楊德昌他應該早點去中國，因為楊德昌的眼光是他對台灣的記憶，他去美國差不多十年，再回來看台灣，看自己成長的地方，那跟我們是完全不一樣的。所以他前面拍的那些電影是非常敏銳的，我舉例子，他拍《青梅竹馬》，那時候因為是光復節前後，拍那個【總統府前】牌樓，還有霓虹燈在那個牌樓裡面。那簡直是，你想他在美國那麼久，回來看到這個，非常的威權，還【停留】在某種時代，很後現代；然後我們的摩托車隊，是繞成一圈的。對我來講那些是沒感覺的，我感覺那個就是這樣，你知道，因為我當製片，而且我也是演員，因為那附近摩托車騎得很快，是會被警察抓的。但那場我不是演員，就拚了、拍了，哎喲，沒警察，再來一次，拍得很過癮！隔天看報，那天晚上有一個專案抓了一堆人，所以警力全部調配去抓人了。

但是我是說楊德昌會有這種眼光，你看他拍《海灘的一天》、《青梅竹馬》，還有《恐怖份子》。他可以看到社會裡面人的結構，這種潛伏的暴力，他可以拍《牯

《嶺街少年殺人事件》。到後來，因為在台灣久了，他那個感覺會糊了，開始慢慢糊。如果他在那時候去中國，我感覺他一定是，哇，又看到很多，就是中國人本身看不到的東西，所以這個其實滿有趣的。

同學：

為什麼你在拍攝階段，走慢動作的效果呢？不過我後來思考了，拍攝階段的那個慢動作跟後期階段做的慢動作還是不一樣，兩個慢動作的頻率是不一樣的，你拍攝時候的慢動作是由於寫實性的問題嗎？

侯孝賢：

這個要看你要怎麼去感覺，你感覺哪一種過癮，沒有說是什麼寫實性不寫實性的，因為以前假使還沒有這種，現在所謂的輸入輸出那麼簡單的話。以前是用光學做的，你看以前光學做的慢動作，比如說你講的那種，其實很過癮的，這是很主觀的，就是你到底要什麼樣的慢動作。《千禧曼波》開頭走的那個慢動作是用三十六

格拍的，我是感覺因為要他的姿態，這是第一；第二我考慮到 Steadicam（攝影機穩定器）的節奏，因為台灣的 Steadicam 很爛，李屏賓的脊椎骨都快背斷了，所以為了避免太晃動，我用三十六格。而且三十六格那個長度我感覺夠，走在人行道，因為它是比較古老的，有日光燈，有的還沒有，大概是這樣。所以你到底要用什麼樣的形式的慢動作？其實是，因為現在事後的技術很多，但是是數位的，你假使用光學的，以前那個光學我感覺很過癮，它有時候是加格──慢動作是加格──加格就是重複的意思，有時候那種感覺跟數位是不一樣的。所以這個完全看你如何使用，你自己想使用的、你自己的感覺，怎麼使用，比較電影一點。

不在意評論，最後還是你的電影

同學：

侯導演，我想問您兩個問題。現場在座很多影評人，您在前天的講話中說您一般不太看別人對您寫的評論和那些別人對您的研究，您有時候也覺得他們寫得不太

準確。但是我之前也在電影學院看到您在講座上說，您曾經看《沈從文自傳》，然後很欣賞他那種客觀的角度，其實那也是沈從文自己的一種美學特徵，其實您可能也吸取了他的一些美學特徵，那麼您從一個導演的角度，作為一個創作者來說，您覺得這種電影美學或者電影理論和電影創作的關係是什麼？

然後我想再問一個關於影視教育的問題，就是您覺得對學電影的學生來說，對他們最重要的素質，我現在有三個選項，請您排個序，一個是他們自身的閱歷和他們的生活經歷，比如說您自己總結自己是在鄉下長大的，這就是您的一個生活經歷；第二個選項是他們系統的電影學習，關於電影史、電影理論，以及可能擴展到電影美學、文化學上面的系統的知識積累；第三個選項是他的電影創作實踐，他是不是一直在拍不同的東西，一直在用自己的眼睛發現，用攝像機發現這個社會。您覺得哪個是成為一個好導演來說最重要的東西呢？謝謝！

侯孝賢：

先回答後面這個。要排序，我可以講個事，這樣舉例就比較清楚了。因為沒有

序列可以排，因為每個人都是不一樣的。朱天文她們家，朱天文、朱天心、朱天衣，包括她媽媽劉慕莎，她爸爸朱西甯，她們沒有我這種經歷，因為我那個環境是非常 local 的，她們的文學可以寫到那個程度，他們是從文學世界來的，假使文學是個共和國的話。因為從小來她們家的朋友都是作家，她爸爸一天到晚在寫，講的也是類似的，可能不會講文學本身，但是聽他們講話什麼，這就是好像富過三代以後你會出一個貴族，類似這樣。換句話說，就是經濟起來以後你才會注意到生活的細節，譬如說花瓶、插花。

我以前有一個年輕朋友，他年輕的時候回中國——他現在不年輕啦——他經過一個農家，然後老太爺都在，他看到黃花很漂亮就採了，他看見農舍也沒花瓶，就用一個可樂瓶插上去，滿好看的。可他們都在農忙，沒有心情看這個。所以我感覺，你假使在一個電影的共和國長大，意思就是你從小是喜歡看的，那個出來也是非常可能的，就像朱天文她們一樣。你假使像李銳這群作家，就是農村，隔壁那個村，這家誰那家誰、這個人那個人，他一直在那邊看，是從這種實際的經驗出發寫的，你懂我意思

嗎？不是從文學的共和國裡面出來的，它是兩個不同的經驗。不同的經驗累積出來寫的東西，我感覺電影基本上也是這樣，逃不掉這個範圍。

這兩個範圍可不可以交錯？當然可以，你也可以交錯使用，什麼時候會冒出來，有時候你成長累積的東西不知道。你不知道你有什麼你也不知道你形成了什麼，其實有時候那是你的寶貝你卻不知道，當你透過電影形式表達的時候，這一塊會慢慢回來，其實我就是這樣的。

我前面當副導演又編劇，大約有七八年的時間，又是劇本又是副導演，然後我在現場可以調度。我們那時很多都是攝影師當導演，那個訓練對我來講很重要，那個過程到最後才釐清，到後來慢慢我自己當導演，起步完了以後就開始往自己這條路上走，我感覺是滿自然的。有時候你說你年輕就要釐清，是沒辦法的，我說其實不必想那麼多。

第一個問題是，假使我電影理論知道得多的話，我可能就拍不了了，而且會越拍越慘，這個在小說書寫的世界是常常有的。有時候寫書評的、評小說的，他影響到作者，意識形態的侵犯，到時候這個作者就寫不出來，最明顯的是早期的果戈里。

他最有影響力的小說《死魂靈》，那個死去的靈魂，其實不是他眼見的，那是他寫的第一部。後面他完全沒辦法寫了，寫了十幾年最後就死了，最後把之前十幾年寫的全部燒掉。意思就是他是從現實寫來，就像我說李銳的現實經驗是非常豐富的。他寫得非常豐富，但突然來了一個評論，可能一個好朋友慢慢介入他，慢慢他受到影響，要寫一個意識形態，他不會寫；寫一個在現實世界沒有的東西，他也不會寫，而且要硬寫。他第一部還是很棒的，但後面就沒了。所以基本上，理論跟創作有這樣的關係。

你說很厲害的理論跟創作都一起的，我說過：布列松是最厲害的！布列松談「人模」，他是非常清楚他的形式，所以你看他的片子是非常清楚的，他根本不要演員去表演任何事情，他要的是結構，然後去批判社會或者女性的位置，他主要是說這個的。所以以前我不看【評論】就是這樣，我沒想看，因為別人說什麼反正無所謂，最後還是你的電影，尤其我去國外，那時候很早去國外影展，去幾個我就不想去了。因為電影他們在看，有些外國人還在記，我說電影不是這樣，電影就是電影，我的電影假使好，他們就認為一定會看得懂，假使電影不好，你去那邊跟人家

混也沒用，所以最重要還是電影。謝謝！

高達的電影是理論的實現

同學：

那您覺得理論對導演自身的素質要求高不高，就是如果他進行理論性的劇本創作呢？

侯孝賢：

其實很多《電影筆記》（*Cahiers du Cinéma*）出來的導演是很厲害的，高達（Jean-Luc Godard）也是，高達他們那時完全是顛覆所謂傳統的美國電影理論，你看他的作品就會知道，一直到後來的片子更是。他等於把他的電影當成理論的實現，或者是理論的變形或再造。他就是把理論放到電影裡面去實驗，但這還是要有個能力，這個能力就是他會不會拍片。他假使不會拍片，也就沒辦法實驗理論，那光是

有實驗的內容，而沒有內容本身，沒有影片的本身。

《斷了氣》（A Bout de Souffle，1960）多好看啊，又有能量，又好看。他完全違背以前的遠景、中景、近景，完全違背這個理論，他是完全不管的。那他強的是什麼，是他的直覺。我感覺那個時候是他擯棄理論，他有現實的眼光看到他拍攝的內容跟對象，他才能剪出那個片子。有時候是這樣子的，同一個機位卻是跳的，為什麼？高達他們那時候底片是很少的，每天就那麼多。他拍拍拍，沒底片了，不要動，換片，繼續從那裡拍，這樣，他就把它接起來，他根本不管。他打破我們固定認為的形式，情緒夠了其實根本沒關係。所以我感覺有時候這不是非常嚴重的問題，不管是從理論還是從什麼，終歸你還是要會拍電影，不是每個人都會拍電影。但是高達後來的片子我根本沒辦法看，我現在可能可以看，但我不想拿來看，因為我不想費這個腦筋，我又不想把他研究清楚。

同學：

侯導演，您好。我想問的是《最好的時光》是不是您對前面拍攝經驗的總結？

就是它分三段，分別代表不同時期你的不同特色，然後好像你說你喜歡第三段，請問為什麼呢？謝謝！

侯孝賢：

其實本來是三個導演拍，我拍第一段，另外兩個年輕導演拍第二段、第三段。

但是他們都是第一次拍，去找錢找不到，只有新聞局給的三十萬美金，其他投資人他們一看三段都不是很敢投資，雖然我拍第一段。後來我們三個人討論就準備放棄了，不拍了。但是新聞局說你申請了三十萬，你還這個錢要罰十％，就是臺幣九十萬，三萬美金。我那時候想，三萬美金也是錢啊，我說那我拍好了，但開拍後離交片的時間是很近的。

第一段本來是我自己的經驗，第二段本來那個新導演就是要拍這個故事，但是我重新整理結構。第三段是拍八〇年代的，本來是說每個導演對音樂的記憶。八〇年代我不要，我改成現代，所以第三段是後來改的，第二段劇本是我重新弄的。第三段開始拍，拍了二十幾天，拍得最久。第三段是現在，對我來講比較難。第二段

找到那個景後，很快，十二天就拍完了。第一段六天，你沒有六天也不行，因為最後一天攝影師都要走了，前一天是舒淇要走，所以一定是這樣子拍掉。所以你會感覺一、二段是以前，我，熟，對我來講輕而易舉，不是輕而易舉就比較容易掌握。第三段我會比較喜歡是我後來拍完、剪完的時候，但有點後悔，其實那個電影前面不應該那麼多。電影結束的時候才是開始，就是那女的失蹤了，這種故事網路上很多，台灣很多類似的案例，那女的是在海邊被發現的，自殺了。後來看了感覺應該從那個地方開始，不過有人說這樣就可以了，呵呵。留那個空間，不需要到這個地步。

擅長改編小說的李安

同學：

　　我感覺您的電影非常本土化、台灣化，但是同樣是台灣出來的導演，像李安，他的電影當中就已經看不出台灣的影子了，非常國際化，或者說他已經是一個國際化的導演，一個國際人，我想問一下你怎麼看待李安？

侯孝賢：

　　其實電影基本上是拍人的故事，有個基礎，人的狀態是全世界都差不多的，你不要講說有多大的差異，就算是紀錄片上看那種古老的原住民，他們對我們來說還是可以理解的，是一樣的。所以你說的國際化它就是沒有獨特的個人表徵，它就是類型電影，或類似這樣。那說我的片子是不是國際或者是台灣本土？我住台灣啊，不拍台灣我拍什麼！其實跟作者有點關聯，想拍本身接觸的世界，意思也是比較寫實，往這個角度走，而不是說走類型。所以我感覺這個其實沒什麼好討論的，電影好看就行了，不管怎麼拍、要拍什麼。

　　李安以前在美國很久，他一直在寫劇本，回台灣後第一次拿到中影公司給的一些錢，就是《推手》。他那時候還在猶豫錢，我說趕快拍，因為有錢你就趕快拍，把這個問題解決就好了，多少錢就是拍多少東西，你不要在那邊猶豫。《推手》拍了以後就很成功，後來《喜宴》又很成功。他是編劇出身，在他有了導演經驗後，再來就是別人找他，譬如《理性與感性》（*Sense and Sensibility*，1995），女主角【艾瑪・湯普森（Dame Emma Thompson）】本身是編劇，她是非常喜歡這個題材，她

看重李安的能力就找他拍了《理性與感性》。後來他拍了很多電影都是改編自小說，除了《飲食男女》之外，其他大部分都是小說。小說基本上我之前也聊過，拍小說改編的電影有時候是一個判斷的問題，你自己腦子有一部分會停頓。李安拍的都是好小說，都是事件很多很清楚的，所以他假使哪天會摔一跤，就可能是小說是不完整的。

創作是背對觀眾才開始

同學：
　　觀影者與你的關係，和你所期望的關係是怎樣的？

侯孝賢：
　　其實我沒辦法期望，有一句話是朱天心講的：「創作是從背對觀眾才開始的。」你要背對觀眾，你的創作才開始。你這樣一直看著觀眾，這個臉要這個、那

個臉又要這個，我又不是賣百貨的，要給你這個給你那個。所以基本上是要背對觀眾的，觀影者到底怎樣，你很難期待。除了電影的形式，還有其他大致你對電影的方式，例如音樂、繪畫……假如有一部電影叫《侯孝賢看侯孝賢》，第一印象就是我的臉，我很老皺紋都出來了，然後你就拍很久，在這張臉上就會看到很多事情，但是你找我我可能不會拍，哪天我坐在那邊聽別人演講，傻傻的，你就可以拍，那就好啦。

同學：

你認為作為導演，最重要的東西是什麼？面臨最大的困難是什麼？

侯孝賢：

最重要的東西其實不需要講啦，你們都已經聽說了。但面臨最大的困難，其實是憂慮，你的能力沒有了，你的創作能力沒有了，爛尾了，最後片子很慘，我太太的說法是蹄蹄爪爪漏出來，漏底了。但是我好像不可能，我自己很清楚不可能，這

種自覺是很清楚的。但是最困難還是你找不到足夠的資金來拍你要想拍的，而且不只是資金，就像我想拍《合肥四姐妹》，找不到人，找不到演員，沒辦法復原，因為那些人是沒辦法找到，以我的要求，那種演員要到一個地步才可以。這雷同於說《最後的貴族》裡面有一段，他們都帶著老舊的衣服，去那個誰的孫女【羅儀鳳，康有為孫女】的家，重溫一下以前的那個狀態，我感覺也是，好過癮啊，就是那種氛圍。但是那種氛圍，現代人【沒辦法】去演，因為現在跟以前的人不同，就像沈從文的自傳一樣，你找不到那些人去演。也因為我挑剔。困難大概是這樣子吧。

邊緣人其實是正常人

同學：

在你的影片中，對人的關注聚焦邊緣人，尤其是青少年，這是否意味著某種你對特別少年的人文關照？

侯孝賢：

沒有。其實有時候你拍正常人那個需要功力，拍正常人你要看到他正常的狀態，就是特別的狀態，其實看正常人你可以看到不正常的狀態。為什麼要這樣？這就是眼光啊，你才能有一個清楚的角度去凸顯，這就是戲劇性嘛。拍邊緣人其實是比較容易的，因為邊緣人本來就比較特別，然後你賦予他一個正常人的角度，我拍邊緣人其實是正常人，對我來講，生命個體都是正常的，不是他們的錯誤，而是因為他們的周遭，或者是環境，或者他的成長背景種種，甚至於他的DNA──他的基因。

因為人只不過是基因的載體，有些東西是逃不掉的，某種衝動，某種莽撞，這種東西是逃不掉的，你以為你可以逃掉，每個人都要經歷，只是這種文明的累積讓我們好像有點脫離了，好似能夠獨立存在，但是基本上是不可能的，人一輩子面對的就是你的DNA帶給你的，然後還混雜了這個世界。

以前的人為什麼很年輕就會當大學校長？他沒有那麼多紛擾，家裡面擺著的都是古書，他就可以一直看、一直看。但現在不是啊，電視、電影、電玩、消費，每個女生開始都要化妝了，以前我們大學時哪裡有化妝，現在都是了。這個消費時代

就把你們搞昏了，然後你們都被牽著鼻子走，還都不知道，等你們清醒的時候已經年紀一大把了。

同學：　我覺得您的表演能力很強，我們有沒有可能看您自導自演呢？

侯孝賢：　建議你去看一下《風櫃來的人》，我是客串。然後《青梅竹馬》我演男主角，差一點得了影帝，只差周潤發一票【一九八五金馬獎最佳男主角，《等待黎明》】。

台灣電影的現在與未來

開場短講──卓伯棠

各位同學，午安。今天下午這場是壓軸，我們用比較輕鬆的心情，來講台灣電影的現在與未來。第二，侯導演昨天看了我們幾個學生作品，同學們也都看過，我們可以播幾個片段。

台灣新電影從八〇年代開始，侯導演是新電影的旗手，對當時台灣電影產業的改變，也是革命，從那時開始一直到現在，侯導演都沒有停止過他的創作生涯，要講台灣電影，沒有人會比他更適合、更了解和更透徹，下面我們將時間交給侯導演。

消失中的台灣電影工業

台灣電影現在基本上是殘破的，未來是不可知的，所以大概是這樣。殘破，是因為整個電影工業早就解體了。其中有幾個因素，一個主要原因是香港電影新浪潮起來之後，所有香港新導演全部加入香港電影工業體系裡面，當時拍了很多片子，比如《夜來香》（香港叫《鬼馬智多星》）一堆電影。香港新藝城電影公司開始進入台灣電影市場，那時台灣電影還沒有起來。我記得台灣在放《夜來香》的時候，和由我編劇、陳國富導演的《蹦蹦一串心》碰上了，新藝城宣傳的時候很擔心跟我們的電影發生什麼狀況，因為是同一個檔期。幸好他們的票房也不錯，那我們的也不錯，算是香港電影在台灣一開始就站穩了腳跟。又因為他們的宣傳方式配合歌曲唱片的新模式，在台灣很迅速地就起來了。

一直到差不多十年前後，香港電影在台灣就沒有人看了，沒人看的原因是後來香港電影一直在消耗，只要有賣座的片子，台灣的片商就拿錢到香港搶片子。比如，周潤發、劉德華、周星馳的片子，只要他們的片子賣座，馬上就拍個跟這種類型一

樣的電影。所以到後幾年，十一二年前，台灣的片子都是那幾個片子在輪，或者打在一起，就沒人看。就跟今天的韓國電影業一樣，片子都差不多就沒人看了。很明顯，全部沒有。

這下台灣電影好像可以冒出頭了，但台灣電影已經沒有了。幾個原因就是：片商往香港電影投入資金的時候，基本上不投資台灣電影，因為台灣電影基本上都不賣錢。以我為例，從《南國再見，南國》開始已經自覺，所以不做宣傳，只是剪了個 MV 在電視臺放。但是《南國再見，南國》還算賣得不錯的電影，有一千多萬票房。但是到了《海上花》大概就只有四百萬票房了，後來的就沒得算了，不行了。

當時香港電影沒有了，用什麼電影填補呢？我們台灣有個片商工會，電影基金會，片商工會這些掌握院線的片商們開始提出要求開放所有限制。最早好萊塢進來台灣時一個片子只能有三個拷貝，輪放。慢慢地拷貝數量越來越多，後來限制幾廳，後來片商要求完全門戶洞開，打的主意是想買外國片，歐洲或什麼，但怎麼都做不過好萊塢八大片廠的片子，後來他們也做得很慘。再後來，台灣片子產量一下子跌到一年幾部或十幾部。

還有另一個因素，它主要支撐依靠台灣新聞局的輔導金，每年都要申請，但金額有限，要分給幾部片，但也不多，不會超過十部一年。最重要的是中影這個龍頭，以前每年要生產最少六、七部或七、八部電影。十幾年前接手的總經理是會計出身的，賣的錢完全挪作別的用途。比如賣了土地和戲院，買一個房子，十億，可能差一點九億多，但這棟實際值也就一兩億，並且之後中間就搬，他們就玩這種手段，就是不投資影片，還跟民間搶輔導金。它也申請輔導金，但有時比較難，因為它本身有錢，別的導演取得輔導金後它就和他們合作，用它還存在的攝影、燈光、後期製作這些投資和業界合作，片子就屬於新公司和導演的。這樣中影這個龍頭就沒有了。

台灣的紀錄片

台灣電影工業一路往下滑。由新聞局資助的影片近六七年就是那麼多，每一年最多也就二十部，他們說到三十部，但其中很多是紀錄片。很多學生拍的紀錄片也

不錯，比如《翻滾吧！男孩》、《無米樂》，這些電影的票房有多少？一千多萬了
不起，也可能八、九百萬。然而當這些紀錄片票房都集中的時候，也開始沒落了。
連參加海外紀錄片展都不被錄取，就像今年日本山形國際紀錄片展，兩年一次的。
我跟他們主辦者聊過，為什麼台灣現在沒片子，因為有了一些賣座的紀錄片之後，
台灣一些紀錄片人就想在三五天內把一個紀錄片拍出來。紀錄片是不可能這樣
做的；或者做得很煽情，都是受了那幾個賣座片的影響。當然現在還有很多紀錄片
導演堅持在默默做，但很慢，因為紀錄片不可能那麼快。

電影人青黃不接

中間有很多導演，很早就不拍片了，剩下就我們這些人在拍。新電影蓬勃了也
就三四年，剩下還在拍的就只有我、萬仁，楊德昌也去世了，萬仁有時還拍電視，
就剩下我一個人撐了十幾年。中生代：林正盛、張作驥（蔡明亮是另外一卦的），
他們片子也是很久才出一部，因為找資金難，票房也不好。然後前三四年，台灣開

始出現《十七歲的天空》，是由女導演陳映蓉拍的帥哥的片子，因為滿好玩的，有不錯的票房。後來出現一些片子，鬼片什麼的。後來出現中環（ＣＭＣ），投資很多片，比如《天堂口》、《詭絲》。《天堂口》票房很差，《詭絲》也好不到哪裡。

從這裡可以看出，台灣的電影工業基本上沒了。剩下支撐的技術部門，錄音——就是台灣的杜篤之，中影因為賣了，所以根本接不上頭。技術人員有些也都走了，攝影還好一點，台灣還有一些年輕的攝影師在冒出頭，其他都跑到廣告公司去了。剪接，廖慶松也訓練了些人，還可以。但電影的技術工作人員基本上還是很零散，有些是重複的，不多的工作人員。像《詭絲》大部分都是新手，新手有一個狀態就是在製作強度上跟不上，有時候判斷不準，會浪費錢。所以這種慘狀是顯而易見的，一年片子不多，大片更少，都是靠輔導金。我是因為一下靠法國、一下靠日本，還有得混，但如果不賣座也混不了多久。

剛才講的都是電影工業結構的問題，基本上都瓦解了。現在片商有挖掘日本片，但日本片也有限，賣座了以後分帳不清楚，也存在很多問題。而韓國電影好像很屬

害，但韓國電影在台灣唯一賣座的就是《我的野蠻女友》，其他南北韓的或間諜題材的電影在台灣也過時了，因此也不行。台灣就剩下好萊塢獨大，連歐洲藝術片在台灣也不會太好賣，偶爾有一個票房也不會太高。只有李安的《色，戒》這會兒已經到三億臺幣了。但是，基本上整體票房比十幾年前少了快一半。所以怎麼談未來我不知道。

台灣電影的未來

從現在看就知道未來。現在有一個狀態是值得期待的：年輕人前仆後繼地搞電影，各個學校年年畢業的像人海戰術不停。電影什麼時候冒出來？這個大環境取決於政治。假使中國、台灣、香港開放，電影自然就會起來。因為電影的背後是經濟。

中國電影起來也是因為經濟，經濟起來才有錢，只有成功後嘗到甜頭才把這個當作專業。台灣電影的未來是學生，學生一代比一代厲害，但問題是，他們片子跟中國有點像，他們的片子沒有通路，沒有放映的場所，沒辦法回收，這個機制沒有。中

國一年兩三百部能上檔的沒多少，六、七十部了不起。這個是台灣電影不能脫逃的困境，必須面對。假使整個環境還繼續下去，台灣電影不可能抬起頭。

基本上，台灣的未來，除非明年選舉會有些變化。他們說台商到中國，內政部的費用是選舉完，已經到一個臨界點了，這個變化是必然的。我的意思是選舉完，已經到兩百萬的消費很嚇人，因為他們是白領，白領、中產的消費力本來就是最強的。

你們現在去台北，看到台北的節奏比以前緩慢，情調是不錯的，很適合人居，不會很繁忙，但其他經濟活動相對減低。你看機場就好了，我每次從海外回去就，唉……

我們以前是「四小龍」之首，外匯存底很多，外匯是老百姓的錢，外匯多了政府可以操作，用來做股票或什麼的。所以外匯多，沒用，政府負債這幾年翻了好幾番，所以台灣現在可以說危機四伏。但到底就會變動，就是能量開始湧現的時候。所以不久的未來，變動就會起來，靠這些年輕人。但魚有魚路，蝦有蝦路，這個機制怎麼建立？現在片商不願介入，因為他們有戲院要有錢。《雲水謠》，龍翔公司好像投資了三分之一，龍翔公司以前和新藝城合作，投資了很多香港電影。台灣電影的現在跟未來，沒什麼好說。我知道這個狀態，但使不上力。

台灣電影還有一個限制就是它本身的市場不夠大，表示內需不足，跟香港一樣。

香港電影十年前失掉台灣市場就開始一直往下掉，到現在還沒有起來，雖然還有中國市場，但那是另外一塊，他們還摸不著。有幾個香港片子能在中國大賣的？不多。這其中的區隔，比如城市文明的累積還沒有辦法同步，所以沒有辦法在那邊賣。唯一的一個是周星馳，算屬害的，在中國、香港、台灣通吃。還有周杰倫，目前是兩周的天下。不過周星馳這種導演也是少數中的少數，他有自己的特色，別人無法取代。周杰倫是酷，他的歌酷酷的，又夠聰明，有人願意投資，這個起點非常高，因為他的製片人好像做過《臥虎藏龍》，腦子是很清醒的。台灣的出路在最好的時候沒有好好把握，現在就無法繼續。其實台灣表達的內容最適合中國，比台灣還要適合。

香港、台灣、中國要合作的話，各有所長，比如香港的技術，所謂拍類型片和電影工業是不錯的，台灣就是人文，編劇比較適合中國。這樣再和中國市場合作，可能機會會有，這種成功久了會變成一種狀態。不然台灣會淪為一個貨架，其他國家來上片，它本身卻沒有工業，只是發行而已。台灣以前跟亞洲其他地方之間也非常有機會，但都沒有把握。我其實是對日本市場最有興趣的，以前在日本很賣座的，

從《冬冬的假期》、《悲情城市》到《戀戀風塵》都很賣座。到《戲夢人生》就不行了，人家看不懂，一路看不懂到現在就淪為小眾電影了。

其實韓國片有點像我們以前的片子，講兄弟情誼的、雄性的片子，但觀眾看多了也煩了。台灣假使能很了解自己的位置，了解自己處於什麼位置，在亞洲區是什麼位置就好了。其實我們正好可以在這裡扮演的角色統統沒有。其實我們以前跟香港的技術是很接近的。韓國的技術很大部分是香港過去的，他們沒花多少時間就起來了，主要是靠市場支撐。那台灣本身沒有這個市場條件的時候，基本上就是這樣：在亞洲範圍內、華人區內，沒有什麼空間。

要怎麼著力？現在學校不教這個，只教怎麼拍片，他們就沒有這個眼光，能長期注意到日本、韓國、中國、香港，沒有這個視野，去了解那邊的狀態。而這個視野如果累積夠了你就會有一個跨越。比如我太久、約九年沒去中國，也沒感覺。只有上星期從去北京開始，接觸到百花獎，我說台灣是有切入的角度的，可以拍日治時代到國民黨政府來那一段，台灣老百姓想反抗殖民地就跟中國內地很親近那時候就是一個中國，後來國民黨來了就冷戰，冷戰一開始是美國提出的，和共產黨劃清

界限，所有在冷戰這一邊的韓國、日本、台灣全部都親共。這一塊目前來做是對台灣本身歷史的再現，但政府不讓講這個。一個很簡單的例子就是謝雪紅，她是沒有念書的，她去上海被吸收為黨員，那時叫第三國際，在俄國受訓，然後確立台共是日共的支部。那時候發生很多故事，台灣民進黨說謝雪紅是台獨的祖母，其實完全是錯誤的，這段歷史是可以掩蓋的。我感覺既可以讓這邊的人了解台灣那時的狀況，又可以讓台灣人了解以前的歷史，這種片子在中國假使拍得好會被接受，因為還在主旋律裡面。然後台商二十年這種題材太多了……還有外省籍的老兵其實拍得也不徹底，因為外省籍的老兵和親人往來有些已經過了，但是很多大陸新娘來台灣嫁給老兵和本地人這種題材，都是可以從台灣著手進入中國市場。

香港我就不清楚了。但香港如何和中國合作，如何把中國當作腹地，會越來越好，由你們來開發。你們絕對會躬逢其盛，是滿重要的，希望你們多出幾個大導演、製片商、發行人、戲院老闆。所以台灣的現在包括未來，報告完畢。

卓伯棠：

我先向導演請教一個問題，台灣有超過十年的輔導金制度，當局一年拿出一億兩千萬，起碼也能拍五、六個以上片子，為什麼都沒有能力訓練和走出幾個導演，都看不到一股勢力出來？也不是沒有資金，原因在哪裡？

侯孝賢：

原因之一，受了我們影響。他們的資金不多，只能拍小成本，受新電影的餘毒，新電影的餘毒。這個從義大利電影可以感覺到，當時明星有多少，美國的西部片都在義大利拍，好的導演多得數不盡。直到二十年前接手的新一代還不錯，然後想往市場走。但突然一年沒有幾部，現在義大利一年沒有幾部電影，和台灣差不多一樣，瓦解了。台灣相對也如此，也有不錯的導演，比如張作驥，還有蔡明亮也不錯，他後來也有法國資金，但和我比，他還是小眾，還比不上李安，還不夠。

侯孝賢談侯孝賢 —— 274

卓伯棠： 是不是他們跟你們的步伐太緊？

侯孝賢： 其實他們的步伐跟我們不一樣。張作驥也不一樣。蔡明亮看上去是新電影，其實比我們晚很多。除了這些，還有很多導演，比如蕭雅全，他拍了七十二分鐘的《命帶追逐》，很不錯，但是沒有後續。除非你不要養家，但要養家只好往廣告界去，你看陳玉勳也是不錯的，一進到廣告，短的片子拍習慣了，長的就忘了。

卓伯棠： 但侯導演也拍廣告？

侯孝賢： 他們要拍人的東西才會找我拍，人的東西他們不會拍。那一定要有個所謂創意

的廣告他們不會找我，找我是拍人文的。我拍廣告才可以養公司，不然就瓦解了。但我從來不代言，不做廣告明星。

電影教育——四間設有影視系的院校

卓伯棠：
　　我們很想聽聽台灣藝術大學的同學，作為第一線，對台灣電影有信心嗎？還是也看不到前面？

侯孝賢：
　　他們還沒有想吧？你們同學之間和老師之間有沒有聊到這些話題？

台灣藝術大學同學：
　　我們有些畢業同學會去器材公司當管理倉庫的。我暑假在電影公司學攝影和他

們聊過，他們畢業後在外面找不到工作只好作管理倉庫的，我現在學些器材，然後當攝助，他們都是這樣的。

侯孝賢：這都算不錯的。因為台灣學電影的學生在申請輔導金方面還要被另外一種人競爭，就是從國外學電影留學回來的。申請輔導金不是那麼容易的。

卓伯棠：台灣有四個大學都有設立電影專業，應該勢力是滿大的。

侯孝賢：台南藝術大學基本上是以紀錄片為主。

卓伯棠：

紀錄片和動畫。

侯孝賢：
台灣藝術大學基本上最多學生幹這行。臺北藝術大學基本上是研究生。

台灣藝術大學學生：
【北藝大】學生基本上當導演，找外面的技術人員拍。

卓伯棠：
對，我們全球華語大學生影視獎有他們的參賽作品，他們的學生基本上都是擔任導演，其他工作人員基本上都是產業的人。

侯孝賢：
規模比較小。

卓伯棠：

世新大學呢？

台灣藝術大學學生：

世新大學基本上是廣電系，從很久以前是廣電系傳統校。電影系基本上是我們學校有，學士基本上是從我們學校畢業，或者從別的學校的人直接進去念碩士。他們學校的理念是比較偏商業，就是把學生培養成可以走入市場的電影人。台北藝術大學的老師的後台比較重，在行業裡還有接觸的，而台灣藝術大學的老師基本上不在行業裡工作了，雖然還很有抱負，但對我們都只有一種心情，就是：你們還敢來，你們很偉大。

侯孝賢：

就是這條路很難走，你們還有勇氣進來。

台灣藝術大學學生：

　　對，沒有老師敢給我們承諾，只是鼓勵我們努力。

侯孝賢：

　　花點錢買點經驗還是可以的。台北藝術大學是誰主管？焦雄屏？

卓伯棠：

　　對，李道明、焦雄屏啊。

侯孝賢：

　　好吧，那我就去台灣藝術大學幫幫忙吧。我感覺他們做不了，因為這個必須整個資源都導向那邊，而且急不來。簡單一句話，台灣藝術大學變成職業劇場，從一年級就開始參加工作，從小助理開始，一直做到四年級，就成了最大的助理或者美術組最重要的成員，這種方法才有可能。不這樣四年訓練下來，一出來要做就會很

難。我有錄音間，當初有台灣的同步錄音室是因為我支持的，廖慶松其實應該教剪接。把這個確立。既然你們這樣講我就去把台灣藝術大學拼起來。

我以前都不喜歡回學校，我們這個個性不太接觸學術界，目標是學生，學生才是最大，所有資源要放在這個上面。這是個系統。這些教授包袱也很大。

卓伯棠：

包袱是很大，我們請的老師都是國際化的，有個機制的，都還好。

侯孝賢：

國際化沒錯啦。剛剛瀋陽文聯的主席也說在瀋陽要辦一個國際超越南北的電影學校，但師資是個很重要的問題。其實最重要的是制度，定位很重要，資源要集中使用，講理想是另外一個。導演是大學教不出來的，反而要限制一個範圍來教，就是清清楚楚的職業劇場。這種一邊念書一邊實際工作的訓練方式和師資跟學校就很不一樣了。現在後期製作很貴，不是都在補貼嗎？可以建教合作。台北最好的就是

「台北影業」，輸出輸入、底片變 HD（高清）的。

卓伯棠：

我們的片子是寄到「台北」沖印的。

電影學校要有制度、有好的領導者

侯孝賢：

　　道理一樣的，學校電影科系都是這樣，需要一個制度。而且要有一個 leader，一個人才，就像台灣新電影起來，不要小看都是上校退伍的。他們是培訓班，一來就操作基本的，現在最厲害的攝影、錄音都是他們培訓出來的，廖慶松、李屏賓都是。他們跟一個美術把破的製片廠做成酒樓，拍著拍著生意就好了，街道就做起來，整個中影就起來。明驥跑到中影去做總經理，第一個做的就是企劃，找吳念真、小野。剛開始他們找我來做，我說我怎麼可能。趙琦彬當製片部經理，宣傳部門找的

是三毛【段鐘潭】的哥哥段鐘沂，你看他們很厲害的，不只是打仗，整個把新電影做起來。不然你說國外回來的導演要跟老的系統配合，老攝影師哪理你呀。所以搭配的都是年輕的，把老的一推翻，生意都很差。以前中影的錄音師來了，每個人都有個不同小零件，用完就自己拿走了，你說技術怎麼能進步？杜篤之做聲音很厲害，拍沖天炮【的施放場景】，當時不能同步錄音，他一個一個聲音對畫面，mixing 一次再拿來，混好後再修，誰願意這樣做？他就願意，所以不是沒有器材，也不是沒有觀念，是老的不願意做。所以這是 point，你們這些學生就是要 push。

卓伯棠：

相反是我 push 他們。我們要求他們在最短時間將最基本的東西抓住。請了十幾、二十個產業導演、編劇來教他們，現在他們太幸福。

侯孝賢：

我母校（台灣藝術大學）給我的感覺不是要做實的東西，從來沒人來跟我談他

想要怎樣。以我的熱情就想去幫一下。但整個制度要重建會不會牽扯到他們的職位種種，而且整個要配套。我當老師寧願是實際的 workshop，到現場看，我提出我的看法，你們提出你們的看法，角色怎麼安置，我要讓他們理解我是怎麼想的。學生再從這裡去延伸，怎麼調度，比如有人要坐車來，車就是 sign，可以藉車安排很多節奏，這些都是現實可以用的。

而且學生可以偷拍，怕什麼，當然可以。我告訴你們偷拍是要技巧的，我們以前都是偷拍的。你們知道台北有個西門町，很熱鬧，我攝影機一放，攝助開始對焦，就很多人圍上來看，對好了我們走了，他們就散了。演員遠遠地在咖啡廳裡等著，訊號一開始，攝影機裝好擺放好，演員還原走位就好了。不行再來一次。車站最容易拍，因為那些人都是有事情的，不會圍著看。不然攝影機有時要藏著。我們在日本最好笑，我們的日本助理小原做了個圍裙綁腳架。我拍一青窈拿便當到車站，那個鏡頭多複雜，人穿過來穿過去，一個鏡頭就 OK 了，也沒人理我們。像這種是很好的，你可以很好地感覺到人的姿態和狀態，你可以不見得用那麼長的鏡頭。就是要教這個，不是每天在黑板上教。理論、文學這些都要教，但同時要往外跑。

卓伯棠： 我們請方育平來教學生，都是到現場的。嚴浩導演也教得很好，一個個鏡頭講，怎麼拍、怎麼想。我自己看他（嚴浩）的講稿，我都覺得有很大的幫助，馬上要出版了。這種導演以他的創作理念來教，我都覺得作用很大。當然這也要看學生自己，老師是輔助的。

附錄 侯孝賢作品年表

就是溜溜的她（*Lovable You*）──一九八一

風兒踢踏踩（*Cheerful Wind*）──一九八一

在那河畔青草青（*Green, Green Grass of Home*）──一九八二

兒子的大玩偶（*The Sandwich Man*）──一九八三

風櫃來的人（*The Boys from Fengkuei*）──一九八三
・一九八三年法國南特影展最佳劇情片

冬冬的假期（*A Summer at Grandpa's*）──一九八四
・一九八四年法國南特影展最佳劇情片
・第29屆亞太影展最佳導演

・第39屆瑞士盧卡諾影展特別推薦獎

童年往事（*A Time to Live, A Time to Die*）──一九八五

・第22屆台灣金馬獎最佳劇本（朱天文、侯孝賢）；最佳女配角（唐如韞）

・第36屆柏林影展費比西獎

・第16屆荷蘭鹿特丹國際影展非歐美電影獎

・第6屆夏威夷國際影展特別獎

戀戀風塵（*Dust in the Wind*）──一九八六

・第9屆法國南特影展最佳攝影（李屏賓）；最佳音樂（陳明章／許景淳）

・葡萄牙特依亞影展最佳導演

尼羅河女兒（*Daughter of the Nile*）──一九八七

・第24屆金馬獎最佳原著音樂（張弘毅）

・第5屆都靈國際青年影展國際評審委員特別獎

悲情城市（A City of Sadness）──一九八九

・第46屆威尼斯影展金獅獎

・第26屆金馬獎最佳導演；最佳男主角（陳松勇）

・聯合國教科文組織人道精神特別獎

戲夢人生（The Puppet Master）──一九九三

・第45屆坎城影展評審團獎

・伊斯坦堡國際電影節費比西獎

・比利時根特影展最佳音樂（陳明章）

・第30屆金馬獎最佳攝影（李屏賓）；最佳錄音（杜篤之）；最佳造型（阮佩芸、張光慧）

好男好女（*Good Men, Good Women*）──一九九五

・第48屆坎城影展正式競賽單元入圍影片

・第32屆金馬獎最佳導演；最佳改編劇本（朱天文）；最佳錄音（杜篤之）

・亞太影展最佳導演獎；最佳美術指導獎（黃文英）

南國再見，南國（*Goodbye South, Goodbye*）──一九九六

・第49屆坎城影展正式競賽單元入圍影片

・第33屆金馬獎最佳電影歌曲（林強）

海上花（*Flowers of Shanghai*）──一九九八

・第51屆坎城電影節主競賽單元入圍影片

・第35屆金馬獎評審團大獎；最佳美術設計（黃文英，曹智偉）

・第1屆臺北電影節本土商業類年度最佳導演；本土商業類最佳藝術指導（黃文英）

・第43屆亞太影展最佳導演獎

千禧曼波（*Millennium Mambo*）──二〇〇一

・第54屆坎城影展高等技術大獎（杜篤之）；主競賽單元入圍影片

・第38屆金馬獎最佳攝影（李屏賓）；最佳原創電影音樂（林強，黃凱宇）；最佳音效（杜篤之）

珈琲時光（*Coffee Jikou*）──二〇〇四

・第24屆土耳其伊斯坦堡國際電影節金鬱金香獎

・第9屆韓國釜山國際電影節年度亞洲電影人獎

・第61屆威尼斯影展主競賽單元入圍影片

最好的時光（*Three Times*）──二〇〇五

・第58屆坎城影展主競賽單元入圍影片

・第42屆金馬獎最佳女主角（舒淇）；年度傑出台灣電影獎；年度傑出台灣電影工作者獎

刺客聶隱娘（*The Assassin*）——二〇一五

- 第68屆坎城影展最佳導演
- 第52屆金馬獎最佳劇情片、最佳導演、最佳攝影（李屏賓）；最佳音效（杜篤之、朱仕宜、吳書瑤）；最佳造型設計（黃文英）
- 亞太電影大獎最佳攝影（李屏賓）

紅氣球（*Le Voyage du Ballon Rouge*）——二〇〇七

- 西班牙瓦拉杜立德國際影展費比西獎
- 第60屆坎城影展「一種注目」單元開幕影片
- 第3屆葉里溫國際電影節最佳影片
- 第33屆多倫多國際電影節入圍影片
- 第33屆紐約國際電影節參展影片
- 第10屆韓國釜山國際電影節開幕影片

- 第20屆衛星獎最佳服裝造型（黃文英）
- 第35屆香港電影金像獎兩岸最佳華語電影
- 第10屆亞洲電影大獎最佳電影；最佳導演；最佳女主角（舒淇）；最佳女配角（周韻）；最佳攝影（李屏賓）；最佳美術指導（黃文英）；最佳原創音樂（林強）；最佳音響（杜篤之、朱仕宜、吳書瑤）

非虛構　01

侯孝賢談侯孝賢：給電影工作者的備忘錄

侯孝賢　講述
卓伯棠　策劃／彙編

————————————————————————

堡壘文化有限公司　雙囍出版｜總編輯：簡欣彥｜副總編輯：簡伯儒｜責任編輯：廖祿存｜特約行銷：黃冠寧｜行銷企劃：曾羽彤｜裝幀設計：陳恩安

————————————————————————

出版：堡壘文化有限公司　雙囍出版｜發行：遠足文化事業股份有限公司（讀書共和國出版集團）｜地址：231 新北市新店區民權路 108-2 號 9 樓｜電話：02-22181417｜Email：service@bookrep.com.tw｜郵撥帳號：19504465 遠足文化事業股份有限公司｜網址：www.bookrep.com.tw｜法律顧問：華洋法律事務所／蘇文生律師｜印製：中原造像股份有限公司｜初版 2 刷｜2023 年 12 月｜定價：450 元｜ISBN：978-626-97933-1-0｜EISBN：9786269793327（PDF）9786269793334（EPUB）

特別聲明：有關本書中的言論內容，不代表本公司／出版集團之立場與意見，文責由作者自行承擔

內文影片截圖授權提供單位：三三電影製作有限公司；國家電影及視聽文化中心

國家圖書館出版品預行編目（CIP）資料｜侯孝賢談侯孝賢／侯孝賢著 . -- 初版 . -- 新北市：堡壘文化有限公司雙囍出版：遠足文化事業股份有限公司發行, 2023.12　面；14.8×21 公分 . -- （非虛構；1）｜ISBN 978-626-97933-1-0（平裝）｜1.CST：侯孝賢 2.CST：電影導演 3.CST：自傳 4.CST：臺灣｜987.09933　112018831